外编

——另外几个故事,彼此交错,但不重合

九、阿房宫图

文学史上一段著名的残铁，见于唐人杜牧（803—852）的怀古诗《赤壁》：

折戟沉沙铁未销，自将磨洗认前朝。
东风不与周郎便，铜雀春深锁二乔。[1]

诗行从半埋在沙中的一柄残断的铁戟升起。[2]锈迹外面是"今"，里面是"古"。磨去黝锈，诗人看到了熟悉的前朝故事。随后，他的目光从戟上移开，远望着在历史中起伏的人与物。后两行反用其锋，感慨若非东风助力，周瑜则家国俱灭。历史如梦如戏，竟如此不合逻辑。想到这些，诗人的目光再也未回到残戟上。

不完整的古器激发出人们的想象力，想象力又引导人们急切地去修补残断缺失的部分，重构事件的始末。更为著名的一个例子是杜牧的《阿房宫赋》[3]。该赋先写天下一统，再写阿房宫的营造；继而描摹建筑之宏壮，讲述其规模、结构以及室内外的人物；最后说到毁灭。其重心不在于记史，而在于讽今。作者在《上知己文章启》中说："宝历大起宫室，广声色，故作《阿房宫赋》。"[4]缪钺据此考订该赋作于唐敬宗宝历元年（825）。[5]敬宗

十六岁登基,沉耽于声色犬马,大兴土木,朝政荒废。杜牧遂以此赋道出"天下之人不敢言而敢怒"。

阿房宫的存亡与秦帝国的兴亡同步,其身前身后是规模浩大的战争。作者只用了十二个字,便写出第一轮战争与兴造阿房宫的因果关系:

　　六王毕,四海一。蜀山兀,阿房出。

阿房宫是秦始皇功业的纪念碑[6],每个细节都是其胜利的成果:"妃嫔媵嫱,王子皇孙,辞楼下殿,辇来于秦。朝歌夜弦,为秦宫人"——这是人的集中;"燕、赵之收藏,韩、魏之经营,齐、楚之精英,几世几年,剽掠其人,倚叠如山。一旦不能有,输来其间"——这是物的汇聚。新的战争,则使阿房宫转化为秦始皇"无道"的象征。

　　戍卒叫,函谷举,楚人一炬,可怜焦土!

这天下总会被下一个王朝所继承,那么,前朝的灭亡体现于何处?当项羽还来不及考虑保留秦始皇罪恶的铁证时,阿房宫首先要作为秦帝国信心和记忆的依托被摧毁。[7]摧枯拉朽、土崩瓦解——人们如此描述对一个旧王朝的打击及其灭亡。打击和灭亡不是修辞上的,而是物质上的,因为战争首先意味着对敌人肉体的消灭。"一炬",这是多么小的代价。火,曾经用来毁掉大批书籍及其蕴藏的思想,以巩固秦的统治,现在又反过来消灭这个帝国固若金汤的城池宫苑。秦始皇的另一座纪念碑是长城。摧毁它的不是火,而是水——孟姜女的眼泪。虽然长城的肉身难以撼动,但它可以在代代相传的故事中一次次坍塌。[8]

阿房宫轰然倒下,光焰灿烂。灿烂之后,是巨大的虚空。这种强烈的对

比，激发出无穷的想象力。想象力延展，幻化为一个美轮美奂的万花筒，反过来将虚空遮蔽。旷日持久的战争以劲利简洁的笔锋横空扫出，阿房宫短暂的繁荣却被细细铺陈：

> 覆压三百余里，隔离天日。骊山北构而西折，直走咸阳。二川溶溶，流入宫墙。五步一楼，十步一阁。廊腰缦回，檐牙高啄。各抱地势，钩心斗角。盘盘焉，囷囷焉，蜂房水涡，矗不知乎几千万落。

杜牧的思绪流连在时间与空间、宏观与微观、静止与运动中，他时而腾升到半空，俯瞰秦都咸阳内外的山川，时而漫游在危墙细栏、深宫高阁、廊腰檐牙之间，他甚至看得见细密的瓦缝与钉头。帝王与宫女活跃的声音、温度、颜色、气味、心绪，也一点一滴从他的笔端流出。

在杜赋之前，以阿房宫为题的文学作品已有先例，如南朝宋鲍照《拟行路难十八首》之一云：

> 君不见柏梁台，今日丘墟生草莱。
> 君不见阿房宫，寒云泽雉栖其中。
> 歌妓舞女今谁在？高坟垒垒满山隅。
> 长袖纷纷徒竞世，非我昔时千金躯。
> 随酒逐乐任意去，莫令含叹下黄垆。[9]

柏梁台是汉武帝建造的豪华宫殿，诗人将它与阿房宫相提并论，使之类型化。如今，它们都已变为丘墟。黍离麦秀，沧海桑田，诗人深切感受到个体生命的渺小与无奈。

鲍照身在建康，长安这时已经落入鲜卑人手中。对他来说，柏梁台、阿

房宫无论在时间还是空间上都是遥不可及的旧梦。与鲍照不同，杜牧的故乡在阿房宫近旁，他似乎就站立在阿房宫的废墟上。

杜牧先说旧事，再落到眼前的废墟。"焦土"就像那枚残戟，是繁华和毁灭的缩影。在杜牧的时代，长安仍延续着盛唐的余音，最后的覆灭还没有到来。赋提醒世人思考——如今的长安以及它所带领的这个王朝，明天会怎样？

除了杜牧的《阿房宫赋》，在唐代还有不少诗作以阿房宫为题，如胡曾《咏史诗》之《阿房宫》：

> 新建阿房壁未干，沛公兵已入长安。
> 帝王苦竭生灵力，大业沙崩固不难。[10]

诗中"大业"指的是秦朝帝业，但这也是隋炀帝的年号。炀帝营建东都洛阳、开凿大运河、西巡张掖，为李唐王朝留下了重要的遗产，但这些工程消耗了大量民力也是不争的事实。对于唐人来说，阿房宫是很久以前的事，隋的覆灭却殷鉴不远。

《阿房宫赋》在宋代已十分流行，元人陈秀明《东坡文谈录》记载了一个有趣的故事，曰：

> 东坡在雪堂，一日读杜牧之《阿房宫赋》凡数遍，每读彻一遍，即再三咨嗟叹息，至夜分犹不寐。有二老兵，皆陕人，给事左右，坐久甚苦之。一人长叹，操西音曰："知他有甚好处？夜久寒甚不肯睡，连作冤苦声。"其一曰："也有两句好。"（西人皆作吼音。）其人大怒曰："你又理会得甚的？"对曰："吾爱他道天下之人不敢言而敢怒。"叔党卧而闻之，明日以告，东坡大笑曰："这汉子也有鉴识！"[11]

宋人史绳祖曾谈到，《阿房宫赋》"所用事，不出于秦时"。他以"烟斜雾横，焚椒兰也"两句为例，指出先秦只以椒兰为香，"至唐人诗文则盛引沉檀、龙麝为香，而不及椒兰矣。牧此赋独引用椒兰，是不以秦时所无之物为香也"[12]。然宋人赵与时认为："牧之赋与秦事牴牾者极多。"[13]实际上，对于杜牧来说，史事的意义只在于提供了一个基本背景。

《阿房宫赋》影响久远，后人的想象必须从杜牧而不是从秦代开始。赋中的文字甚至随时可以转化为历史写作的元素，如郑午昌1926年完稿的《中国画学全史》写道：

> 盖始皇既一中国，行专制，张威福，以为非极宫室之壮丽，不足以示皇帝之尊严，于是合放各国宫室之制，大兴土木，而著名千古之阿房宫，乃于斯时出现于咸阳。宫东西五百步，南北五十丈，楼阁相属，几千万落。其建筑之壮阔如此，则其间之雕梁画栋，山节藻棁，当亦称是。惜被项羽一炬，尽化焦土，致无数精妙之工匠案画，不得留范于后世耳。[14]

这段文字将《史记》和《阿房宫赋》融为一体，天衣无缝，而"非极宫室之壮丽，不足以示皇帝之尊严"云云，则移用萧何关于汉长安城宫殿建设的议论[15]。

不仅秦宫汉殿混为一谈，阿房宫还可以进一步从历史中抽离出来，与其他的宫殿重新组合。当代画家黄秋园的《十宫图画册》(图9.1)所描绘的宫殿，与阿房宫并列的，还有吴宫、汉宫、未央宫、九成宫、建章宫、连昌宫、桃花宫、华清宫和广寒宫。[16]华丽的建筑掩映在山水间，美人徜徉于春色中。看到这样的画面，观者不禁又吟诵起杜牧的名篇。

《十宫图》题材古已有之，清人杨恩寿《眼福编三集》有"宋赵千里《十宫图》赞"，所记宋代画家赵伯驹的《十宫图》中，有吴宫、秦宫、阿房宫、

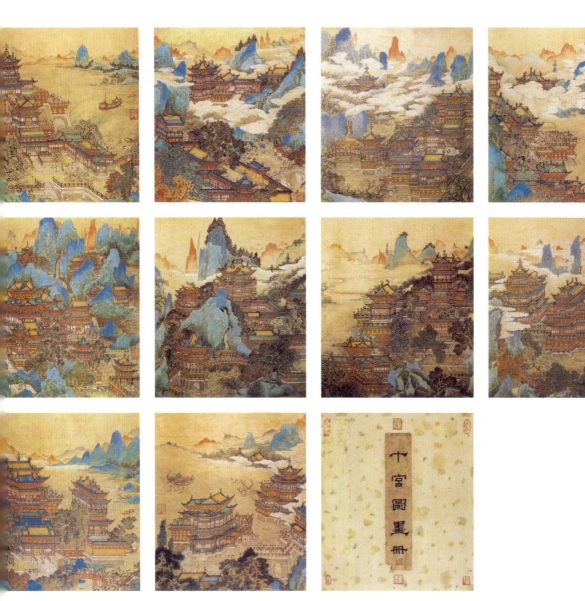

图 9.1 黄秋园《十宫图画册》

汉宫、长乐宫、未央宫、蓬莱宫、甘泉宫、九成宫和连昌宫[17]，与黄秋园《十宫图画册》所列宫殿大同小异。接下来，我们就说说这些色彩缤纷、动人心魄的绘画。

有据可查的最早以阿房宫入画的例子，出现于阿房宫身后一千多年。[18]明人张丑《清河书画舫》称："阿房宫样始于尹继昭氏，至卫贤而大备云。"[19]尹继昭为晚唐人，宋人郭若虚《图画见闻志》卷二云：

尹继昭，不知何许人。工画人物台阁，世推绝格。有《移新丰》《阿房宫》《吴宫》等图传于世。[20]

又，宋《宣和画谱》卷八云：

尹继昭，不知何许人。工画人物、台阁，冠绝当世，盖专门之学耳。至其作《姑苏台》《阿房宫》等，不无劝戒，非俗画所能到。而千栋万柱，曲折广狭之制，皆有次第。又隐算学家乘除法于其间，亦可谓之能事矣。然考杜牧所赋，则不无太过者，骚人著戒尤深远焉，画有所不能既也。今御府所藏四：

汉宫图一、姑苏台图二、阿房宫图。[21]

尹继昭的作品属于建筑母题的绘画，晋顾恺之称之为"台榭"[22]，与人、山水、狗马并列。唐人张彦远称之为"屋木"："何必六法俱全（原注：六法解在下篇），但取一技可采。（原注：谓或人物，或屋木，或山水，或鞍马，或鬼神，或花鸟，各有所长。）"[23]唐人朱景玄提到的四个绘画门类是人物、禽兽、山水和楼殿屋木。[24]元人则将这类以界尺引线为技术特征的绘画专列为"界画"一科。[25]《宣和画谱》称，这类画作"虽一点一笔，必

求诸绳矩,比他画为难工,故自晋、宋迄于梁、隋,未闻其工者。粤三百年之唐,历五代以还,仅得卫贤以画宫室得名"[26]。

卫贤是尹继昭的弟子,张丑提到阿房宫样"至卫贤而大备",但《宣和画谱》所载北宋御府藏卫贤画目中并无阿房宫图。[27]卫贤有《高士图》传世[28],描绘西汉梁鸿与妻子孟光举案齐眉的故事,其中有一歇山顶瓦屋,用笔工细,可窥见其界画的风格。《宣和画谱》还收录五代画家胡翼"秦楼、吴宫图六"[29],不知其"秦楼"是否包括阿房宫在内。张丑强调以阿房宫为题的绘画有一个创始和完善的过程,他所说的"样",或有可能是一种白描画稿。但其他文献提到这类绘画,则多称为"图"。

除了尹继昭的《阿房宫图》外,据福开森(John Calvin Ferguson)《历代著录画目》所辑,《广川画跋》《佩文斋书画谱》《诸家藏画簿》和《天水冰山录》等明清时期的著作还著录唐人无款《阿房宫图》[30]。这些晚期著录对作品年代的鉴定是否可靠,因画作不传而无从知晓,但是,仅据《宣和画谱》的记载已可判定,这一题材的出现不迟于晚唐。

《宣和画谱》记御府所藏五代南唐至宋时画家周文矩画作中有"阿房宫图二"[31]。《图画见闻志》称周文矩画《南庄图》"尽写其山川气象,亭台景物,精细详备,殆为绝格"[32]。由此可想见,其《阿房宫图》大概也属于"精细详备"一格。张丑《清河书画舫》记有周文矩《阿房宫样》一卷,无法确定是否为《宣和画谱》所记《阿房宫图》之一:

> 《阿房宫样》一卷,南唐周文矩笔。今藏震泽王氏。树石茂密,人物古雅,前后界画楼阁尤精细。迥出恕先《避暑宫殿》上,乃是仿效唐人之作,诚绝品云。[33]

清人陈撰《玉几山房画外录》著录明人仇英临郭忠恕《阿房宫图》云:

"工细之极,笔意殆不减小李将军。"[34]清人李伯元《南亭四话》也记仇英有《阿房宫图》[35]。此外,文献还著录了南宋赵伯驹《阿房宫图卷》[36],又记元人何澄九十岁时曾向皇帝进献界画《姑苏台》《阿房宫》《昆明池》[37]。可见这类作品大概集中出现于晚唐至宋元,而这时期正是界画发展的高峰。

士人多认为界画近于众工之事,故不予重视。顾恺之《论画》说:"凡画,人最难,次山水,次狗马,台榭一定器耳,难成而易好,不待迁想妙得也。"[38]元人汤垕《画论》称:"世俗论画,必曰画有十三科,山水打头,界画打底。故人以界画为易事。"[39]受这类观念局限,文献中关于界画的记载并不多,具体到《阿房宫图》的记载更是有限。

《阿房宫图》始于晚唐,这就使人不由得想到它与杜赋的联系。《宣和画谱》称尹继昭的《阿房宫图》等"不无劝戒,非俗画所能到"。这种劝诫之义,应与杜赋道出"天下人不敢言而敢怒"有所契合。不过,《宣和画谱》又云:"然考杜牧所赋,则不无太过者。骚人著戒尤深远焉,画有所不能既也。"[40]尽管古人强调绘画"与六籍同功"[41],但与文字毕竟是不同的语言,文字直抒胸臆,绘画陈列形象,对于"著戒"之类的道德批判,绘画难以正面地担当其任。[42]

关于这个问题,明人董逌《广川画跋》卷四《书阿房宫图》也有很好的讨论:

> 宣徽南院使冯当世得《阿房宫图》,见谓绝艺。绍兴三年,其子翊官河朔,携以示余。考之,此殆唐世善工所传,不知其经意致思,还自有所出哉?将发于心匠者,能自到前人规矩地邪?然结构密致,善于位置,屋木石甃,皆有尺度可求,无毫发遗恨处,信全于技者也。

接下来,董逌引述了《史记》和《三秦记》对阿房宫的记载,然后说:

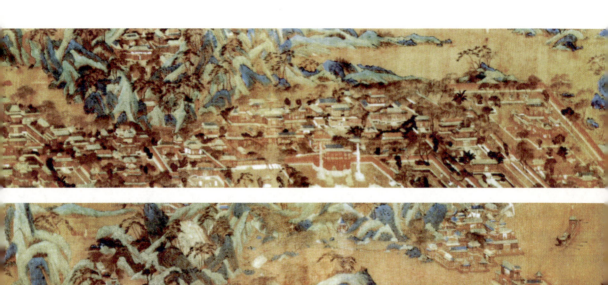

图 9.2 中国国家博物馆藏明无款《阿房宫图卷》

此图虽极工力,不能备写其制。至于围绕骊山,架谷凌虚,上下相连,重屋数十,相为掩覆,与史所书异矣。此疑其为后宫备游幸者也。

他比较了杜牧《阿房宫赋》的文字,认为赋中许多细节描述"与此图相合,仿佛可以见也"。与以前将《阿房宫图》看作杜牧《阿房宫赋》的图解不同,他提出了另一种可能性:"岂牧得见图象而赋之耶?"[43] 这一点在理论上十分可贵,但早期的《阿房宫图》无一流传至今,所以我们已无从考证杜赋与《阿房宫图》孰先孰后。

以阿房宫为题材的绘画作品传世数量不多。1929、1931 年曾在日本展出的一幅传为元代画家王振鹏的界画作品《阿房宫图》,有"至治辛酉夏五

图 9.3 广州美术馆藏清袁耀《阿房宫图轴》

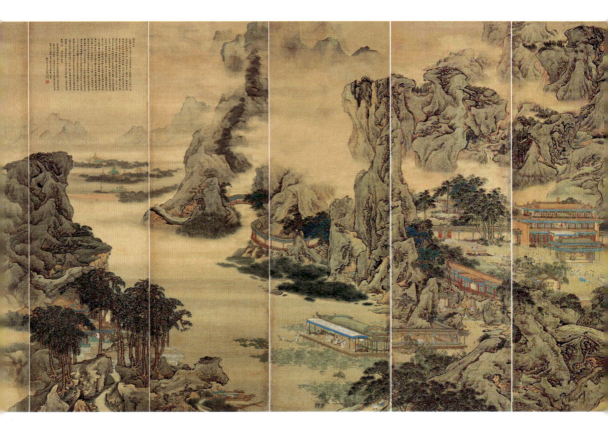

图 9.4 故宫博物院藏清袁江《阿房宫图屏》

月孤云处士笔"款,钤"赐孤云处士章"朱文印。此图近期被确认收藏于河南大学艺术学院。[44] 图中描绘掩映于山水间的宫殿,左下部近处可见一桥,桥上有双层楼阁,中景为三开间的山门,隔离重重山石树木,远处是巍峨矗立、结构复杂的宫殿。据考此图在日本展出,为时任中国驻神户总领事周珏所提供。研究者还认为,该图是对元代夏永画作间接的临摹,年代晚于18世纪初。展览中标定的画题不知所据[45],恐属望文生义。

此外,曾经刊布的还有中国国家博物馆藏明佚名《阿房宫图卷》(图9.2)、南京博物院藏清初袁耀《阿房宫图轴》、广州美术馆藏袁耀《阿房宫图

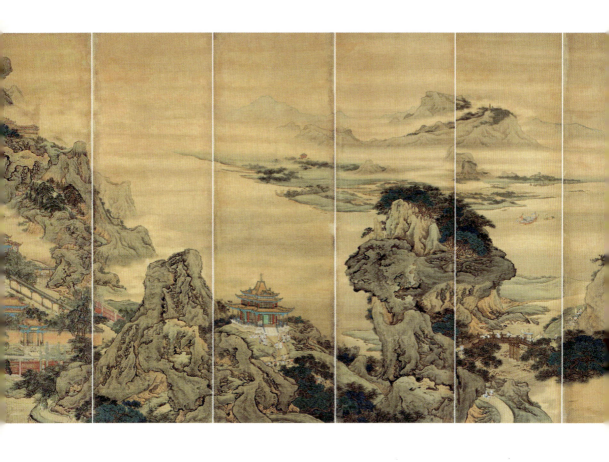

轴》(图9.3)等。画幅最大的当属故宫博物院藏袁江《阿房宫图屏》(图9.4)[46]。

尽管文献所载《阿房宫图》数量有限,传世画作的年代偏晚,但是可以判定这些作品与尹继昭、周文矩、赵伯驹所代表的传统有着密切的关联。这种关联不仅表现在题材上,同时也表现在风格上。袁江、袁耀父子(一说为叔侄)为江都(今江苏扬州)人,曾在江浙一带活动,后受山西盐商聘请,转到山西作画。作为清初杰出的界画艺术家,"二袁"重新绘制这一题材,既是向古人致敬,也意味着历史悠久的界画在他们手中复兴。

这种传统究竟是如何承续的呢?或者说,袁江、袁耀在创作《阿房宫图》

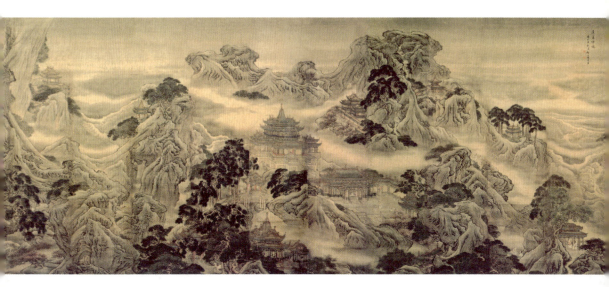

图 9.5 天津博物馆藏清袁耀《蓬莱仙境图屏》

时，面对的历史资源是什么？这里有几种可能性。

其一，像距离他们年代不远的董逌一样，袁江、袁耀仍能看到唐宋的作品。秦仲文据张庚《国朝画征录》续录卷上所记袁江"中年得无名氏所临古人画稿"，推想这种画稿"有可能是宋人名迹"[47]。首都博物馆藏袁江于康熙四十一年（1702）所绘《骊山避暑图》题有"南宋人笔意拟之"[48]。研究者认为，唐宋青绿山水的传统对于袁江有重要影响。[49] 但从画面本身来看，"二袁"画作中的亭台楼阁在法式上已与唐宋迥然不同。所以，即使他们可以见到唐宋绘画，其作品也绝不是泥古之作。

其二，历代绘画著录足以构成一种道统而受到后人的尊崇，那些关于古代作品的文字描述，可以再次转化成画面。在袁江的鸿篇巨制《阿房宫图屏》中，我们不难找到董逌所描绘的唐人《阿房宫图》"围绕骊山，架谷凌虚，上下相连，重屋数十，相为掩覆"的影子。但是，借助于文字，在多大程度上可以回归到唐人的风貌，却值得怀疑。如果袁江果然受到了画史著述的影

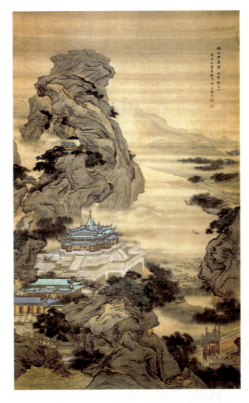
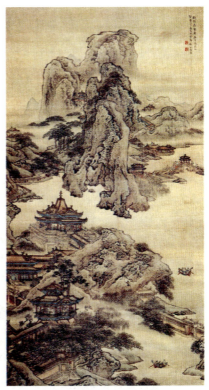

图 9.6 首都博物馆藏清袁江《骊山避暑图轴》　　图 9.7 南京博物院藏清袁耀《阿房宫图轴》

响,也只能认为他以自己惯用的技法,表达了对那些文字的理解。

其三,杜牧的千古名赋仍在流传,自然会直接影响到"二袁"的创作。

当然,要深入研究这类问题,还必须充分考虑在当时的历史条件下特有的信息传播状况。可惜的是,有关"二袁"生平的材料实在少得可怜,我们只能大致说,这些画作在题材上继承了唐宋以来的《阿房宫图》,在技术上继承了界画的传统而又加以新的发展,在内容上则继续发挥了他们对文学作品的理解。关于最后一点,还需要更进一步的讨论。

袁江《阿房宫图屏》的左上角有礼泉人宋伯鲁(1854—1932)所书杜牧《阿房宫赋》全文,文字和图像互为映照。人们似乎既可以根据文字释读图

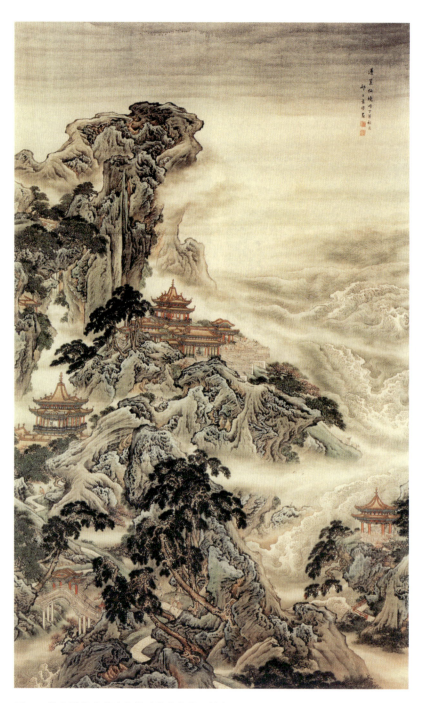

图 9.8 故宫博物院藏清袁耀《蓬莱仙境图轴》

像,又可以依据图像来理解杜牧的作品。但是,宋伯鲁抄写《阿房宫赋》时,袁江早已作古一个多世纪。删除宋伯鲁的题字,观者还能从绘画返回到杜赋吗?实际上,天津博物馆藏袁耀《蓬莱仙境图屏》(图9.5)的格局与袁江所谓的《阿房宫图屏》并无太大的差别。

袁江、袁耀二人作品的风格比较一致,多以青绿绘制雄伟壮阔的峻岭奇石、峰峦草木掩映着的华美殿堂。以首都博物馆藏袁江《骊山避暑图轴》(唐华清宫)(图9.6)、南京博物院藏袁耀《阿房宫图轴》(图9.7),以及故宫博物院藏袁耀《蓬莱仙境图轴》(图9.8)三图对比,可见其构图大同小异,内容和风格并无本质的差别。渭河南岸的上林苑较为平坦,与险峻的终南山有较大的距离。画中山水的风貌与阿房宫遗址的地理环境大相径庭,并不是实景的写照,而是将各种现成的绘画元素进行组合的结果。可见,这些作品均遵循了作者常用的格套,在绘制完成后,其实可以署上任何一座宫殿的名字,如九成宫、骊山宫、广寒宫等。

宋代院画强调格物象真,在这一时期成熟的界画更加强调规矩绳墨。郭若虚《图画见闻志》卷一"叙制作楷模"节云:

> 设或未识汉殿、吴殿,梁柱、斗拱、叉手、替木、熟柱、驼峰、方茎、额道、抱间、昂头、罗花罗幔、暗制绰幕、猢狲头、琥珀枋、龟头、虎座、飞檐、扑水、膊风、化废、垂鱼、惹草、当钩、曲脊之类,凭何以画屋木也?画者尚罕能精究,况观者乎?[50]

这些知识自然可以通过对建筑实物的观察研究获得,另外,按照明人唐志契的说法,师法古人的画作更为重要:"学画楼阁,须先学《九成宫》《阿房宫》《滕王阁》《岳阳楼》等图,方能渐近旧人款式,不然,纵使精细壮丽,终是杜撰。"[51]唐志契似乎相信,前人对这些历史久远的宫殿的描绘并非出于

"杜撰"。的确，宋人的界画不乏"实对"而成的作品，袁江、袁耀的作品中也有很多是对江南园林的如实描摹[52]，但是，即使"旧人款式"也不一定真的可以反映物象的原貌。

台北故宫博物院收藏有元人无款《滕王阁图》（图9.9），林莉娜注意到，图中主殿"鸱吻、脊兽等构件皆简化，鸱吻极小仅以简笔暗示，斗拱、昂绘法亦较规格化"，"斗拱、窗棂、栏杆等已简化为固定形式和一些线条组织，几乎接近印刷者。这可能是因为界画画家重视师徒相传，临摹稿本，而渐不观察实物的结果"。[53]谢柏轲（Jerome Silbergeld）指出，这张画还有另外几个版本，包括上海博物馆、美国华盛顿弗利尔美术馆（The Feer Gallery of Art）和波士顿美术馆（Museum of Fine Arts, Boston）收藏的三幅传为元代画家夏永的《滕王阁图页》。而夏永也用过同样的风格和尺幅画过多幅《岳阳楼图》，画面基本成分和建筑格局几乎完全相同，只是左右颠倒为镜像。谢氏说，虽然我们不能肯定这些画作是否记录了滕王阁或岳阳楼的真实面貌，"然而，我们能肯定的是《滕王阁图》与《岳阳楼图》不可能同时描绘了历史上的真实建筑"[54]。唐志契将《阿房宫》与《滕王阁》《岳阳楼》作为"旧人款式"并举，恐怕也是类似的情况。也许，他眼中"非杜撰"的作品，只是与这种旧的套路一致，而不是与画家所属历史时期的实际建筑结构相合，更不可能与所描绘的"古建筑"原貌相合。那么，即便"二袁"的画作能够跨越千年与唐人"阿房宫样"完全一致，又如何能够再跨越另一个千年，与那组早已毁灭的宫殿群严丝合缝地重叠在一起呢？

袁耀于乾隆十五年（1750）和四十五年所绘两幅《阿房宫图轴》（见图9.3、9.7）皆自题"拟阿房宫意"，或许可以理解为这些所谓的《阿房宫图》只是在意象、意境、意念上与"秦代的阿房宫"遥相呼应。

比杜牧《阿房宫赋》更为古老的一篇描写宫殿的赋，是东汉王延寿的《鲁灵光殿赋》。[55]王延寿自楚地北上，"观艺于鲁"，当他看到西汉鲁恭王刘

图 9.9 台北故宫博物院藏元无款《滕王阁图》

馀豪华气派的灵光殿时,大为惊异。在赋中,王延寿独自登堂入室,步移景换,向我们展现出完整的建筑格局以及各种雕刻与壁画。与王延寿不同,杜牧并没有在阿房宫的柱楹间穿行,他甚至也不在那处废墟的旁边,他的赋不是游记。由于没有身体和物质的羁绊,杜牧的文字更为自由。凭借着独特的想象力,阿房宫的景象展现于杜牧胸中,但他不是画家,他只能依靠文字将胸中的阿房宫描摹出来。通过阅读,杜牧笔下的阿房宫又复制在读者胸中。读者延续着想象力的接力,那些宫殿愈加壮美华丽。

当画家读到赋,这种传递方式就发生了改变,阿房宫被转化为图画。而下一批受众变成观者,观画者也不是完全与画面不相干的局外人,他的目光和思绪被画中的明丽色彩和逼真的细节吸引,不知不觉已漫游于画中乾坤,就像王延寿走进了灵光殿。

图 9.10 乾县唐李重润墓阙楼壁画

早在南朝，宗炳就提出了著名的"卧游"说："老病俱至，名山恐难遍游，唯当澄怀观道，卧以游之。"[56]北宋郭熙《林泉高致》将"卧游"的理论发挥到极致，强调山水要可行、可望、可游、可居，"但可行、可望，不如可居、可游之为得"[57]。然而在这里，"可居、可游"的终极目标却不一定是"澄怀观道"。购买袁江、袁耀绘画者有一些是新贵的商人。这些画作并不流传在"二袁"的家乡扬州，而集中在山西一省。相传"二袁"曾为当地的富室作画，画幅大小均与主人房屋格式相合。[58]"二袁"在界画中加入的山水画元素，当然可以使购画者随时去附庸风雅，以塑造和提升其文化身份；但物质上的满足感对他们更为重要。将一幅《阿房宫图》安置在自己的厅堂，鸟瞰式的构图使得三百里山河一览无余。这样，坐拥这类画作的观者就不再是懵懂闯入的游客，而是画中世界的主宰。画中同游者也不再是

农夫渔樵、隐士书生，而是妃嫔媵嫱、王子皇孙；他也不是一位孤舟上的蓑笠翁，而是如皇帝般富贵的人。

　　王侯将相宁有种乎？！人的欲望被唤醒。毁灭的宫殿重新建立起来，时间失效，所有的享乐成为永恒。阿房宫、九成宫、蓬莱阁、广寒宫又有何区别？仙境难道不可以被转移到人间？人间难道不可以被建造成仙境？杜牧《阿房宫赋》的结尾被删除，"呜呼"与"嗟夫"，"哀"与"讽"都变得一片模糊。一幕历史的悲剧，已被替换为现世的视觉盛宴。

　　这场盛宴是通过一种超乎寻常的精细风格营造出来的。画笔下的宫殿十分逼真，钉头磷磷，瓦缝参差，纤毫毕现。[59]除了工整精细，作为商品的"二袁"画作中也可以看到绘画语言过度的铺张：主殿十字脊已足够繁复，却再加设一个宝顶，如贯珠累丸；怪岩危峦，若狼奔豕突，声势非凡；青山绿水，朱栏黄瓦，这般秾丽美艳，更是人见人爱。

　　如果我们不局限于卷轴画，而将更多图像材料纳入视野，就会对这种超乎寻常的精细风格有更深的理解。

　　早期界画缺少传世品，研究界画历史的学者常常谈到唐神龙二年（706）陪葬于乾陵的懿德太子李重润墓墓道两侧的阙楼壁画（图9.10）。[60]这对阙楼需要与过洞上方立面的门楼，乃至整个墓葬形制进行整体的观察，才能理解其意义。按照傅熹年的研究，这些以建筑为题材的壁画与墓葬的结构，共同构成了一个有象征意义的空间，其平面布局与文献记载的长安城中的太子东宫基本一致。[61]在我看来，这种设计的意义不只是对太子生前居住环境被动的模仿和复制，同时，它也是对死后世界的一种积极的建构，是在关于死亡的观念下，以物质手段、视觉形式和造型语言塑造的死后世界的一部分。

　　从来没有人生前亲眼见识过死后的世界，但壁画中的建筑却可以具体到斗拱、窗棂和瓦片。在辽宋金元的民间墓葬中，繁复的直棂窗、斗拱、梁架

图 9.11 禹县白沙北宋赵大翁墓结构图

柱子均用普通的青砖一刀刀雕刻而成，又一块块垒砌起来，毫厘不爽，死者在生前都未曾拥有过的华丽宫殿在地下立体地呈现（图9.11），人们以鲜活的艺术与冷酷的死亡对抗。

敦煌佛教壁画中的建筑比李重润墓壁画更加复杂。从初唐开始，大量的经变画被安排在洞窟两壁最显著的位置，画面中大都画出建筑，其中尤以阿弥陀佛经变、观无量寿经变和药师经变中的建筑最为宏大壮丽，这种绘画盛唐时达到高峰[62]，172窟北壁的观无量寿经变就是其中的杰作之一（图9.12）。这个画面为俯视角度的对称式构图，完整地表现了一座佛殿的结构：其中心是由建筑三面环抱而成的庭院，中央是正在说法的佛，歌舞场面安排在水上的台榭中。在高于正殿的位置，还绘出第二进院落。画面中的一切，无论总体布局、单体建筑，还是局部构件，均描绘得一丝不苟（图9.13）。

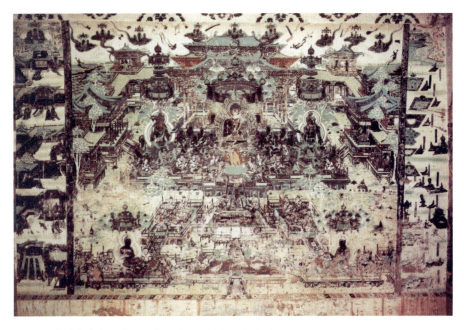

图 9.12 敦煌莫高窟盛唐 172 窟北壁观无量寿经变壁画

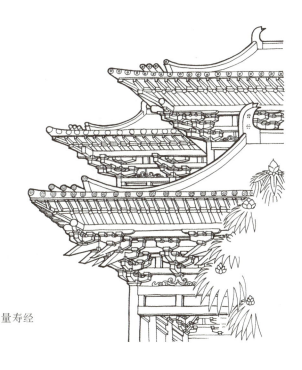

图 9.13
敦煌莫高窟盛唐 172 窟北壁观无量寿经变佛寺建筑中的斗拱

图 9.14 大同市齿轮厂元墓出土景德镇窑青白釉透雕广寒宫枕 9.14
图 9.15 丰城市博物馆藏元景德镇窑青白釉透雕白蛇传故事枕 9.15

与经变画，特别是与阿弥陀变相直接相关的宗教礼仪是"观想"。《观无量寿佛经》代表了"观"（想）类文献的高级发展阶段。"观"指的是禅定过程，信徒集中意志观想一幅画，然后修习用"心眼"看到佛和菩萨的真形。这些绘画只是这个过程的开端，起到刺激禅定和观想以重现净土世界的功能。当"心眼"打开之后，才能真正认识到净土世界的美妙[63]。这些画面最后指向的是宗教观念中终极的乐土。

"'想象中的天堂'并不是一个虚幻的概念，并不是无视现实世界的残酷而故意虚构的；而是运用上帝所赐予人类的特定能力对神圣的现实进行塑造，并且以人类的心灵图景来进行表述。"[64] 以细密绚烂的敦煌壁画与在长安城发掘的寺院，以及张彦远《历代名画记》对长安寺院的记载进行比较[65]，不难发现其中的一致性。《历代名画记》还提到，长安寺院的墙壁上也大量绘制变相。许多研究者指出，敦煌壁画的画稿许多来自长安，其中也应包括这类变相。试想，当善男信女的"心眼"被绚烂的壁画打开，从载有这些壁画的佛堂走到庭院中，这时，他们眼前的寺院建筑难道只是一些普通的房子吗？

我们可以看到这种方式在许多领域被运用。一些元代瓷枕上满布着细密的镂孔，在枕面之下构建起玲珑剔透的微型宫殿，仿佛象牙雕刻的"鬼功毬"，或是月中广寒宫（图9.14），或是杂剧中的一个场景（图9.15）。据邓菲对北宋材料的研究，这些瓷枕可能与梦的观念相关。[66] 面对这类瓷枕，观者的目光和思绪不由得在层层孔眼中穿行和寻找，被亦真亦幻的魔法所吸引。

这些作品与《阿房宫图》的联系显而易见：它们所描绘的都是一场梦。梦境中的事物或者曾经存在于过去，或者将呈现于未来；人们希望它是真实的，这些画面也必须为观者带来足够的感官体验，一切必须具体再具体，细致再细致。对那些暴富的商人来说，他们拥有了现世的财富，当然也可以拥有历史上最奢华的宫殿。

这不是文人们的趣味。文人画家每每标榜自己的作品为"士夫画""戾家画",无常法、非专业。站在他们的立场上,"打底"的界画是工匠之事。然而,工匠自有工匠的天地和道理,绘画是一家老小衣食所出,他们的技艺不是来自水云山石的启迪,不是来自诗词琴瑟的启发,他们不长于写诗填词,甚至不太会写字。他们从师父那里接受代代相传的技术,不仅要懂得绘画,还要懂得建筑的每一个细节,懂得桌、椅、车、船、水闸、盘车的每一个零件,有的人可能从前就是一位木工或泥瓦匠。

文人们有时吝啬地选取一两幅界画载入他们的著作,却又倾向于那些不用界尺徒手而成的作品,以为抛弃了界尺才多少有一点"气韵"可言,所以吴道子"虽弯弧挺刃,植柱构梁,则界笔直尺岂得入于其间"[67]的事迹总是为他们津津乐道。但界画艺术家并没有因此而放弃界尺,对他们来说,工具非常重要。在汉代到唐代的墓葬绘画中,矩与规是人类始祖伏羲、女娲的标志。无规矩不成方圆,不成阴阳,不成人类所生存的大千世界。画家手中的界尺,如同夯土用的夹板、平木的刨子、墨斗中拉出的准线,他们就是用这样的工具在纸上、帛上耐心地搭建一根根柱、一道道梁、一片片瓦。画家是建筑师,也是魔术师,他以一人之力营造着山前山后的殿堂、飞梁、复道。"合抱之木,生于毫末;九层之台,起于累土",绘画的过程也同样漫长,作品浸泡在汗水中。画完最后一条线,揉揉疲劳的双眼,画家为之四顾,为之提笔而立。而拥有这些界画的买家,不仅占有了画中的图像,同时也占有了画家艰辛的劳动。

真实感还有另一个方向的发展。可能略早于袁江、袁耀的时代,一种被称作"洋风姑苏版"的版画在苏州城内外风行一时。[68]曾在日本广岛王舍城美术宝物馆展出的版画《阿房宫图》便是这类作品中相当典型的例子(图9.16)。该画由左右两幅构成,画面上不见巍峨的宫殿,而表现了一处纵深展开的苑囿,两座平行的石桥连接起两岸的建筑,最高的楼阁不过两

图 9.16 王舍城美术宝物馆藏清管联《阿房宫图》

层,除了屋顶与栏杆有一点中国传统建筑形式,全然不见中国绘画的趣味。建筑的线条经过了仔细的计算,严格按照焦点透视的原则在画面中央推远。十几位宫女和一个小童距离均等地散布在两岸的平台和桥面上,或于水中泛舟,提示观者进一步留意这些建筑的结构和彼此的通道。画中以平行线表现阴影,显然是受到西方铜版画的影响。右侧亭柱上的对联隐约可读,曰:"嫩树映池初拂水,轻云山岭下□风。"这是对唐朝杨玉环《赠张云容舞》中"轻云岭上乍摇风,嫩柳池边初拂水"[69]的改写。当我们看到右侧画页左上角"阿房宫图"的标题时,才知道这并非杨贵妃的宫苑。左侧图页署"玉峰管联写于研云居",右图右下角栏外刻"姑苏史家巷管瑞玉藏版"牌记。泷本弘之据此认为画的作者为管联。管联,字玉峰,大约是苏州史家巷工坊管

图 9.17 日本茨城县近代美术馆藏木村武山《阿房劫火》

瑞玉的亲戚。他还认为:"这幅画可以说是康熙年间到乾隆年间流行于苏州版画中的《西湖图》的一种变形。"泷本还提到与此画风格极为类似的一幅《西湖图》,其作者丁允泰名字见于张庚《国朝画征录》:"……父允泰,工写真,一遵西洋烘染法。"当时的苏州有天主教活动,而这位丁允泰很可能是一位活跃在康熙年间的天主教徒[70]。

　　洋风的影响在日本画家笔下更为明显。1907年,木村武山《阿房劫火》获得了日本文部省第一回美术展览会三等奖(图9.17)[71]。木村毕业于东京美术学校,曾参与冈仓天心领导的新美术运动。这幅横约241厘米的巨作表现了阿房宫被熊熊烈焰所吞噬的场景,与管联的作品形成鲜明的对比。[72]按照日本学者的看法,这幅画是"荣枯盛衰的历史剧的再现"[73]。

　　兼有革命家身份的画家高剑父于1903～1921年往返日本期间,曾临摹过许多日本画家的作品,其中至少有三幅同类题材的创作(图9.18)[74]。高氏于1906年加入同盟会,积极参与反清革命。高剑父在其留下的文字中并

图 9.18
高剑父《火烧阿房宫》

没有提到这些画作。按照李伟铭的看法,他反复画这一题材,除了借助木村的画法探索中国画语言的变革外,还表现了"盛极必衰、荣枯交替——人类历史中似乎无法避免的这种戏剧性命运,是关注文明发展的焦点之一,也是这位曾经投身辛亥革命、在民初的政治角逐中直接体会到挫败感的'革命家'的切身经验"[75]。

那么,烈火之后的"焦土"如今又怎样?

从 2002 年开始,中国社会科学院考古研究所与西安市文物保护考古所共同组建阿房宫考古工作队,对相关遗址进行了较大规模的勘探和试掘。考古工作者对传为"秦始皇上天台""磁门石""烽火台"遗址,以及纪杨寨、后围寨遗址进行了勘探和试掘[76],证明这些遗址均为战国晚期至西汉时期

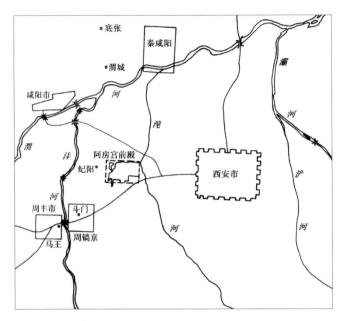

图 9.19《考古学报》所登阿房宫前殿遗址位置示意图

上林苑内的高台建筑基址,与阿房宫并无直接关系。

根据《史记》记载,阿房宫建筑仅限于其前殿。[77] 前殿遗址位于今未央区三桥镇西南 3.5 公里,其地在古滈河以西,沣河以东,北与秦都咸阳隔渭河相望（图9.19）。这处基址东部压在赵家堡、聚驾庄之下,西部被大古城、小古城村所覆盖。在赵家堡以西的地方,立有一尊巨大的石佛像,传为北周时期的遗物,当地的村民还常常在阴历初一和十五去拜佛。夯土台基顶部的西部、东部、北部则全被果树和墓葬破坏,墓葬年代最早的为东汉,而更多的是近代墓葬,其数量多达一千三百余座,与之相关的石碑、石狮触目皆是。夯土台的西南部则堆满了大批工业垃圾。这处台基还是当地百姓垫猪圈、制土坯的重要土料资源。根据一位记者 2006 年的采访,遗址周围的砖窑不下二十家[78]。这就是废墟之"废",它与袁江、袁耀画作中那满目葱茏是多么大的反差!

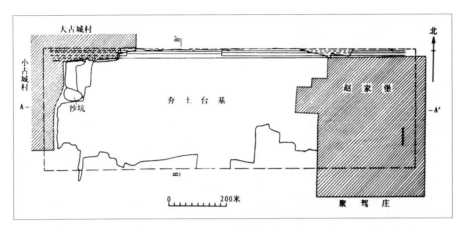

图 9.20 《考古学报》所登阿房宫前殿遗址夯土台基平面图

一枚残断的古戟曾让杜牧摩挲流连,为什么这大片的建筑遗址却成为狐穴鸟巢?

残破的古物随时可以引发后人思古之幽情,一些大型的遗址也概莫能外。长江边上著名的黄鹤楼在一次次毁灭之后,又一次次在文人骚客的记忆与怀念中被唤醒、重建[79]。独有阿房宫遗址,两千多年来一片死寂。

它的规模过于浩大,继之而起的刘邦只是选择了渭河以南幸存的兴乐宫加以修缮,当作临时性的宫殿[80],并改名为长乐宫。但研究者指出,汉政权真正的纪念碑是后来的未央宫,而不是在前朝宫殿基础上改建成的长乐宫[81]。更重要的是,阿房宫遗址背后蕴藏着秦始皇的骂名。阿房宫在绘画中的重建,实际上是其所有权被绘画的拥有者剥夺。而"作为废墟的阿房宫"在小杜一赋之后,就被彻底遗忘了。有谁敢一砖一瓦地重建暴君的宫殿?

经过 2002 年 10 月至 2004 年 12 月对阿房宫前殿的勘探和试掘[82],考古工作者基本弄清了阿房宫前殿的范围及其所属遗迹的分布情况。经复原后的前殿基址东西长 1270 米,南北宽 426 米,面积达 54 万平方米(图 9.20),

图 9.21 阿房宫遗址西侧夯土台基

现存的夯土台基，高出地面 7—9 米（图 9.21）。其基础利用自然地形在四周加工而成，从秦代地面算起，现存最大高度 12 米。其北部边缘有夯土墙。在基址南面 3 米处还发现了一处屋顶铺瓦的遗迹，根据地层关系判断，其年代为秦至西汉。

这个基址的规模比《史记·秦始皇本纪》描写的还要大。发掘报告认为，"司马迁描述的只是阿房宫前殿的核心宫殿之规模"，而不包括整个夯土台基。令人惊异的是，考古队发掘了 3000 平方米，勘探面积 35 万平方米，却"未发现一处在当时被大火焚烧过的痕迹"。发掘报告指出，《史记·秦始皇本纪》记载项羽"遂屠咸阳，烧其宫室，虏其子女，收其珍宝货财，诸侯共分之"[83]，《史记·项羽本纪》称"烧秦宫室，火三月不灭"[84]，指的都是对渭北咸阳城的破坏[85]，而司马迁只字未提项羽火烧阿房宫。也就是说，就阿房宫而言，"楚人一炬，可怜焦土"，只是后人的想象。

发掘报告认为，阿房宫前殿在秦代只完成了夯土台基及其三面墙壁，夯土台基上面没有秦代建筑的遗存，如瓦当、柱础石、壁柱、明柱、廊道、散水以及排水设施等，可知前殿尚未竣工。《史记·秦始皇本纪》所谓"前殿阿房……自殿下直抵南山。表南山之颠以为阙。为复道，自阿房渡渭，属之咸阳，以象天极阁道绝汉抵营室也"[86]，可能只是规划设计的范围，并未实施。报告提醒人们再次注意《汉书·五行志》中的一段文字：

> 先是文惠王初都咸阳，广大宫室，南临渭，北临泾，思心失，逆土气。足者止也，戒秦建止奢泰，将致危亡。秦遂不改，至于离宫三百，复起阿房，未成而亡。[87]

这一发掘结果与早年刘敦桢主编的《中国古代建筑史》对阿房宫的叙述也是一致的，而后者所依据的基本是文献材料。[88]其实，北宋程大昌的《雍录》已通过对文献的考证得出了同样的结论：

> 然考首末，则始皇之世尚未竟功也。……二世既复举役，而周章百万之军已至戏水，乃赦郦山徒使往击之。此时始皇陵既已复土，则丽山所发之徒，乃其留治阿房者也。则是胜、广已乱，而阿房之堂室未竟也。[89]
>
> 其曰"上可坐万人，下可建立五丈旗"者，乃其立模，期使及此。而始皇未尝于此受朝也，则可以知其初抚未究也。[90]

程大昌认为杜赋"可疑者多"，并——指出其行文与史实不合之处。[91]考古发掘报告支持了程氏的结论。然而，这一板一眼的考证终究无法与杜牧绚烂的文字抗衡。

诗和画，比历史更真实。

[1] 杜牧:《樊川文集》,卷第四,吴在庆:《杜牧集系年校注》,中华书局,2008年,第二册,第501页。

[2] 对于杜牧《赤壁》的讨论,见宇文所安(Stephen Owen)《追忆——中国古典文学中的往事再现》(郑学勤译,生活·读书·新知三联书店,2004年),第59~61页。尽管宇文所安并没有提及《阿房宫赋》,但是按照他的指引,我们可以将杜赋的结构追溯到5世纪中叶鲍照的《芜城赋》。旧注认为赋中"芜城"指鲍照到访过的广陵。这座城市在前一年刚刚遭受到官兵的血洗。宇文所安注意到,"也许鲍照是为了避免因为批判当政者的政策而引起怀疑",赋中并没有特别指出特定的地点、景色、人物和事件,只是描写了一座经历过盛与衰的抽象的古城。见《追忆》,第68~75页。

[3] 杜牧:《樊川文集》,卷第一,吴在庆:《杜牧集系年校注》,第一册,第9~10页。

[4] 同上书,第三册,第998页。

[5] 缪钺:《杜牧传/杜牧年谱》,河北教育出版社,1999年,第132~133页。

[6] 巫鸿:《中国古代艺术与建筑中的"纪念碑性"》,李清泉、郑岩等译,上海人民出版社,2009年,第139~140页。

[7] 关于近代战争中建筑毁灭与文化记忆的关系的研究,见罗伯特·贝文(Robert Bevan)《记忆的毁灭——战争中的建筑》(魏欣译,生活·读书·新知三联书店,2010年)。

[8] 关于孟姜女故事演变的研究,见顾颉刚《孟姜女故事研究集》(上海古籍出版社,1984年)。

[9] 郭茂倩:《乐府诗集》,卷七十,中华书局,1979年,第1000页。

[10]《全唐诗》,卷六百四十七,第7434页。

[11] 陈秀明:《东坡文谈录》,曹溶辑,陶樾增订:《学海类编》,涵芬楼,1920年,第57册,第16b~17a叶。叔党,苏轼季子苏过字。

[12] 史绳祖:《学斋占毕》,卷二"阿房宫赋善用事"条,见《文渊阁四库全书》本,第21a叶,上海古籍出版社,1987年。

[13] 赵与时著,齐治平校点:《宾退录》,上海古籍出版社,1983年,卷七,

第 84 页。

[14] 郑午昌：《中国画学全史》，上海书画出版社，1985 年，第 16 页。

[15]《史记·秦本纪第五》记载，孝公"十二年，作为咸阳，筑冀阙，秦徙都之"（《史记》[点校本二十四史修订本]，第 257 页）。《秦始皇本纪第六》称："孝公享国二十四年……其十三年，始都咸阳。"（第 362 页）"三十五年……始皇以为咸阳人多，先王之宫廷小，吾闻周文王都丰，武王都镐，丰镐之间，帝王之都也。乃营作朝宫渭南上林苑中。先作前殿阿房，东西五百步，南北五十丈，上可以坐万人，下可以建五丈旗。周驰为阁道，自殿下直抵南山。表南山之颠以为阙。为复道，自阿房渡渭，属之咸阳，以象天极阁道绝汉抵营室也。阿房宫未成；成，欲更择令名名之。作宫阿房，故天下谓之阿房宫。隐宫徒刑者七十余万人，乃分作阿房宫，或作丽山。发北山石椁。乃写蜀、荆地材皆至。"（第 326 ~ 327 页。《六国年表》谓阿房宫初始于始皇帝二十八年，即公元前 219 年，见第 907 页）"四月，二世还至咸阳，曰：'先帝为咸阳朝廷小，故营阿房宫。为室堂未就，会上崩，罢其作者，复土郦山。郦山事大毕，今释阿房宫弗就，则是章先帝举事过也。'复作阿房宫。"（第 340 ~ 341 页。《六国年表》谓二世元年"十二月，就阿房宫"，见第 908 页）又《汉书·贾邹枚路传第二十一·贾山传》记汉文帝时，贾山言治乱之道，借秦为喻而作《至言》，提到"又为阿旁之殿，殿高数十仞，东西五里，南北千步，从车罗骑，四马骛驰，旌旗不桡，为宫室之丽至于此，使其后世曾不得聚庐而托处焉"。（《汉书》，第 2328 页）

[16] 黄秋园：《黄秋园画集》，人民美术出版社，2005 年，上卷，第 82 ~ 92 页。

[17] 杨恩寿：《眼福编三集》，卷五，徐娟主编：《中国历代书画艺术论著丛编》，中国大百科全书出版社，1997 年，第六册，第 683 ~ 684 页。

[18] 迄今所知后世对秦宫室最早的描绘是汉代荆轲刺秦王画像中的铜柱。在这个故事中，秦王嬴政"环柱走"，荆轲掷出去的匕首"中铜柱"，所以铜柱在画中必不可少，但建筑的整体面目在画像中予以表现。其中最著名的例子是山东嘉祥东汉元嘉元年（151）武梁祠正壁画像，见朱锡禄《武氏祠汉画像石》（山东美术出版社，1986 年），第 51 页，图 49。

［19］张丑：《清河书画舫》，卢辅圣主编：《中国书画全书》，上海书画出版社，1992年，第四册，第247a页。

［20］郭若虚：《图画见闻志》，卷二，第34页。

［21］俞剑华标点注译：《宣和画谱》，人民美术出版社，1964年，卷八，第141～142页。

［22］张彦远撰，毕斐点校：《明嘉靖刻本历代名画记》，卷五，第6a叶。

［23］同上书，卷一，第7b叶。

［24］朱景玄：《唐朝名画录》，于玉安编：《中国历代美术典籍汇编》，天津古籍出版社，1997年，第六册，第288页。

［25］关于宋元界画概念的讨论，见陈韵如《"界画"在宋元时期的转折：以王振鹏的界画为例》（台湾大学《美术史研究集刊》，第26期，2000年），第143～149页。

［26］俞剑华标点注译：《宣和画谱》，卷八，第139页。

［27］同上书，卷八，第142～143页。

［28］金卫东主编：《晋唐两宋绘画·山水楼阁》（故宫博物院藏文物珍品大系），香港：商务印书馆，2004年，第8～11页。

［29］俞剑华标点注译：《宣和画谱》，卷八，第142页。

［30］福开森（John Calvin Ferguson）：《历代著录画目》，人民美术出版社，1993年，附录二，第1～4页。

［31］俞剑华标点注译：《宣和画谱》，卷七，第123页。

［32］郭若虚：《图画见闻志》，卷六，第154页。

［33］张丑：《清河书画舫》，见卢辅圣主编《中国书画全书》，第四册，第247a页。

［34］陈撰：《玉几山房画外录》卷上，邓实辑：《中国古代美术丛书》，国际文化出版公司，1993年，初集第8辑，第95页。"小李将军"指李昭道。

［35］李伯元：《南亭四话》，江苏古籍出版社，2000年，第41页。

［36］赵伯驹：《阿房宫图卷》，见杜瑞联

《古芬阁书画记》卷十（徐娟主编：《中国历代书画艺术论著丛编》，第二十六册），第358～369页。杨恩寿《宋赵千里〈阿房宫图〉赞》云："祖龙宫殿媲于瀛洲，小杜一赋都京之流。千里画笔妙与相侔，冯心造境弹指崇楼。楚炬虽烈粉本能留，千载而下宛然旧游。"见杨恩寿《眼福编三集》，卷五，见徐娟主编《中国历代书画艺术论著丛编》，第680页。

[37] 程钜夫：《雪楼集》卷九，《题何澄界画三首》跋，《文渊阁四库全书》本，第22～23叶。

[38] 张彦远撰，毕斐点校：《明嘉靖刻本历代名画记》，卷五，第6a~b叶。

[39] 汤垕：《画论》，于安澜编：《画论丛刊》，人民美术出版社，1989年，上册，第63页。

[40] 俞剑华标点注译：《宣和画谱》，卷八，第142页。

[41] 张彦远撰，毕斐点校：《明嘉靖刻本历代名画记》，卷一，第1a叶。

[42] 关于这个问题较新的研究，见陈葆真《中国画中图像与文字互动的表现模式》，见颜娟英主编《中国史新论——美术考古分册》，台北：联经出版事业股份有限公司，2010年，第203～296页。

[43] 董逌：《广川画跋》，卢辅圣主编：《中国书画全书》，第一册，第831b～832a页。

[44] 史正浩：《元代王振鹏〈阿房宫图〉之再发现》，《南京艺术学院学报（美术与设计）》2016年第3期，第1～5页；史正浩：《元代王振鹏〈阿房宫图〉的归属与时代》，中山大学艺术史研究中心编：《艺术史研究》第20辑，中山大学出版社，2018年，第337～364页。

[45] 后人对此图的著录，皆以"阿房宫图"为题。见陈高华《元代画家史料》（上海人民美术出版社，1980年），附图13；潘耀昌编《中国美术名作鉴赏辞典》（浙江文艺出版社，1999年），第402页；王伯敏《中国绘画通史》（生活·读书·新知三联书店，2008年），第498页。

[46] 关于袁江、袁耀较系统的研究，见聂崇正《袁江与袁耀》（上海人民美术出版社，1982年）；聂崇正《袁江、袁耀》（河北教育出版社，2003年）。关于清代界画较新的研究，

见 Anita Chung（钟妙芬），*Drawing Boundaries: Architectural Images in Qing China* (Honolulu: University of Hawai'i Press, 2004)。

[47] 秦仲文：《清代初期绘画的发展》，《文物参考资料》1958年第8期，第56页。

[48] 《袁江袁耀画集》，天津人民美术出版社，1996年，图版7。

[49] 聂崇正：《袁江、袁耀的生平及其艺术》，《袁江袁耀画集》，第4页。

[50] 郭若虚：《图画见闻志》，卷一，第11～12页。

[51] 唐志契：《绘事微言·楼阁》，卢辅圣主编：《中国书画全书》，第四册，第65a页。

[52] 如故宫博物院藏乾隆四十三年（1778）袁耀《扬州四景图屏》就是写生之作。见杨臣彬主编《扬州绘画》（故宫博物院藏文物珍品全集，上海科学技术出版社、香港：商务印书馆，2007年），第44～46页，图36。

[53] 林莉娜：《宫室楼阁之美——界画特展》，台北故宫博物院，2000年，第109页；林莉娜：《文学名著与美术特展》，台北故宫博物院，2001年，第129页。对元代界画技法更为深入的研究，见陈韵如《"界画"在宋元时期的转折：以王振鹏的界画为例》，台湾大学《美术史研究集刊》，第26期，第149～157页。

[54] 谢柏轲（Jerome Silbergeld）：《一去百斜——复制、变化，及中国界画研究中的若干基本问题》，上海博物馆编：《千年丹青——细读中日藏唐宋元绘画珍品》，北京大学出版社，2010年，第140～145页。关于夏永《岳阳楼图》最新的研究，见板仓圣哲《夏永〈岳阳楼图〉之开展与受容》（《2015年〈石渠宝笈〉国际学术研讨会论文集》的打印本，北京，2015年9月，上册，第299～306页）。

[55] 萧统编，李善注：《文选》，第11卷，第508～522页。

[56] 张彦远撰，毕斐点校：《明嘉靖刻本历代名画记》，卷六，第2b叶。

[57] 郭熙：《林泉高致·山水训》，卢辅圣主编：《中国书画全书》，第1册，第497b页。

[58] 秦仲文：《清代初期绘画的发展》，《文物参考资料》1958年第8期，

第 56 页。

[59] 陈韵如提醒我们不能以西方绘画中"再现论述"模式来看待界画写实的风格,她更加重视对界画内在"图绘模式"的观察,她指出元代以王振鹏为代表的界画画家"灵活地运用画面单元的组合模式,终能借着'自由组构'的图绘模式以达成'炫目'画意"。见陈韵如《"界画"在宋元时期的转折:以王振鹏的界画为例》,台湾大学《美术史研究集刊》,第 26 期,第 135~193 页。

[60] 陕西省博物馆、乾县文教局唐墓发掘组:《唐懿德太子墓发掘简报》,《文物》1972 年第 7 期,第 26~32 页。

[61] 傅熹年:《唐代隧道型墓的形制构造和所反映的地上宫室》,《傅熹年建筑史论文集》,文物出版社,1998 年,第 245~263 页。

[62] 萧默:《敦煌建筑研究》,文物出版社,1989 年,第 256~265 页。

[63] 巫鸿:《敦煌 172 窟〈观无量寿经变〉及其宗教、礼仪和美术的关系》,杭侃译,郑岩、王睿编:《礼仪中的美术——巫鸿中国古代美术史文编》,下册,第 411~413 页。

[64] 麦格拉斯(Alister E. McGrath):《天堂简史——天堂概念与西方文化之探究》,高民贵、陈晓霞译,北京大学出版社,2006 年,第 5 页。此处所引译文略有调整,以求文意畅达。

[65] 中国社会科学院考古研究所:《青龙寺与西明寺》;张彦远撰,毕斐点校:《明嘉靖刻本历代名画记》,卷三,"记两京外州寺观画壁"节,第 7a~19b 叶。

[66] 邓菲:《欲作高唐梦,须凭妙枕欹——从一件定窑殿宇式人物瓷枕说起》,台北故宫博物院《文物月刊》总第 338 期,2011 年 5 月,第 88~95 页。

[67] 张彦远撰,毕斐点校:《明嘉靖刻本历代名画记》,卷二,第 5a 叶。

[68] 关于这个题目的讨论,见张烨《洋风姑苏版研究》(文物出版社,2012 年)。

[69]《全唐诗》,卷五,第 64 页。

[70] 泷本弘之:《论管玉峰作〈阿房宫图〉及考察姑苏版的时代背景》,韩雯译,冯骥才主编:《年画的价值——中国木版年画国际论坛文集》,天津大学出版社,2012 年,第 176~198 页。丁允泰名字见于张庚《国朝画征录》后附《国朝画征续录》(卢辅圣主编:

《中国书画全书》，第 10 册），第 459a 页。有关丁允泰天主教徒身份的考证，又见方豪《中国天主教人物传》（宗教文化出版社，2007 年），第 297～298 页；张烨《洋风姑苏版研究》，第 160 页。

[71] 感谢冯乃希女士提供此条资料。

[72] 中国古代绘画对火灾的表现虽然不多见，但亦非绝无。据说唐僖宗时人蜀城（今成都）画家张南本"专意画火，独得其妙"（李鹰：《德隅斋画品》，《丛书集成初编·德隅斋画品/广川画跋》，商务印书馆，1935—1937 年，第 5 页）。美国纳尔逊-阿特金斯美术馆（The Nelson-Atkins Museum of Art）所藏北魏孝子棺上的蔡顺故事就有邻家失火的情节（黄明兰：《洛阳北魏世俗石刻线画集》，人民美术出版社，1987 年，第 1 页），这个故事在后世的孝子图中也一再出现。敦煌壁画法华经变《譬喻品》的"火宅喻"也有对火灾的表现。在宋元人《妙法莲华经》的插图中，火宅直接以界画的技法表现出来（陈韵如：《"界画"在宋元时期的转折：以王振鹏的界画为例》，台湾大学《美术史研究集刊》，第 26 期，第 163 页）。大量《十王图》中所见地狱母题，也有对火的描绘。

[73] 小林忠编：《原色现代日本の美術》第 2 卷《日本美術院》，東京：小學館，1979 年，第 39 页。转引自李伟铭《战争与现代中国画——高剑父的三件绘画作品及其相关问题》（《文艺研究》2015 年第 1 期），第 118 页。

[74] 李伟铭：《战争与现代中国画——高剑父的三件绘画作品及其相关问题》，《文艺研究》2015 年第 1 期，第 117～118 页。

[75] 同上。

[76] 中国社会科学院考古研究所、西安市文物保护考古所阿房宫考古队：《上林苑四号建筑遗址的勘探和发掘》，《考古学报》2007 年第 3 期，第 359～377 页；中国社会科学院考古研究所、西安市文物保护考古所阿房宫考古队：《西安市上林苑遗址六号建筑的勘探和试掘》，《考古》2007 年第 11 期，第 94～96 页；中国社会科学院考古研究所、西安市文物保护考古所阿房宫考古队：《西安市上林苑遗址一号、二号建筑发掘简报》，《考古》2006 年第 2 期，第 26～34 页。

[77]《史记·秦始皇本纪第六》（点校本二十四史修订本），第 340 页。

[78] http://news.sina.com.cn/c/2006-02-20/16559153185.shtml，2011年3月20日17:51最后检索。

[79] 陈熙远：《人去楼坍水自流——试论坐落在文化史上的黄鹤楼》，李孝悌主编：《中国的城市生活》，新星出版社，2006年，第327～370页。

[80] 《汉书·萧何曹参传第九》，第2007～2011页。

[81] 巫鸿：《中国古代艺术与建筑中的"纪念碑性"》，第197～198页。

[82] 中国社会科学院考古研究所、西安市文物保护考古所阿房宫考古工作队：《阿房宫前殿遗址的考古勘探与发掘》，《考古学报》2005年第2期，第207～237页。

[83] 《史记》（点校本二十四史修订本），第348页。

[84] 同上书，第402页。

[85] 秦都咸阳第一至三号宫殿，的确发现了火烧的痕迹。见陕西省考古研究所《秦都咸阳考古报告》（科学出版社，2004年），第283～574页。

[86] 《史记》（点校本二十四史修订本），第327页。

[87] 《汉书》，第1447页。

[88] 刘敦桢主编：《中国古代建筑史》，中国建筑工业出版社，1984年第二版，第48页。

[89] 程大昌撰，黄永年点校：《雍录》，中华书局，2002年，卷一，第18页。

[90] 同上书，卷一，第20页。

[91] 同上书，卷一，第19～20页。

十、龙缸和乌盆

宫殿是王朝命运的象征,而体量有限的器物,则常常与个体生命联系在一起。新石器时代的瓮棺葬,将死者的遗体安葬于瓮、缸等容器中,肉体与器物密切相连。[1]容器因为中空,也会激发人们的想象力和创造力,一些陶器被塑造为人的形象(图 10.1)。还有一些器物可以容纳万物,有着惊人的魔力,如《天方夜谭》中用来封锁魔鬼的瓶子,《西游记》中金角大王、银角大王收服对手的紫金红葫芦、羊脂玉净瓶等。[2]孔子的琴、车与其衣冠等,在其死后被礼拜。[3]与之相似,传说四天王所礼敬的释尊石钵留于世间,从印度、中亚到中国,普遍存在着对佛钵的供奉。[4]这些圣者所使用的器具与圣者一样被神化。

接下来的两个例子更为复杂,涉及人的肉体、灵魂在物质和精神两个层面与器物的胶葛纠缠。第一个是一件残损器物的复活。

清雍正六年(1728)八月,朝廷命内务府员外郎唐英(1682—1756)(图 10.2)任"驻厂协造",辅助两年前任命的督陶官年希尧管理景德镇窑务[5]。九月底,唐英到任。

从元代至元十五年(1278)世祖忽必烈在景德镇设立浮梁磁局开始,江

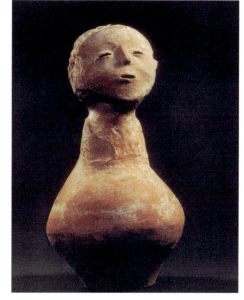

图 10.1 洛南县出土新石器时代仰韶文化红陶人头壶

图 10.2 清乾隆十五年（1750）汪木斋雕寿山石唐英像

图 10.3
景德镇珠山御窑遗址出土
明正统青花云龙纹大缸残片

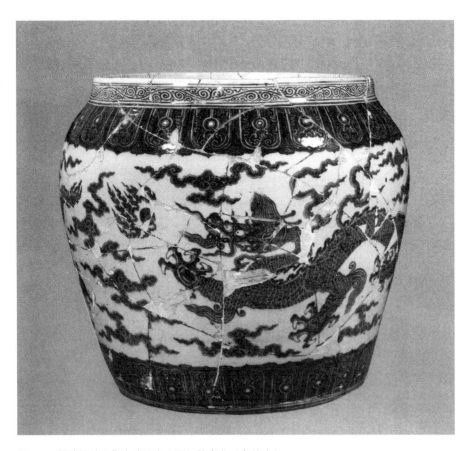

图 10.4 景德镇珠山御窑遗址出土明正统青花云龙纹大缸

西东北部这个山环水绕、盛产优质瓷土的小镇,就成为御用瓷器最重要的产地。明洪武二年(1369),朝廷在镇中心的珠山设立"御器厂",专为宫廷烧制瓷器。[6]清初将御器厂改称"御窑厂",康熙、雍正、乾隆年间,朝廷先后选派工部虞衡司郎中臧应选、江西巡抚郎廷极,以及年希尧和唐英等人兼任督陶官,"遥领"或"驻镇"督陶。他们精于管理,积极创新,使得景德镇的制瓷业发展到黄金时代。这一时期所烧造的产品多以督陶官的姓氏命名,称作"臧窑""郎窑""年窑"和"唐窑"。[7]其中唐英先后榷陶二十一年,时间最长,成就最为显著。

雍正八年(1730)的一天,唐英偶然看到一件明代"落选之损器"龙缸被"弃置僧寺墙隅"——与今天的"铁袈裟"一样,还是在寺院的角落,在一个神圣空间的边缘!——唐英遂"遣两舆夫昇至神祠堂西,饰高台,与碑亭对峙以荐之"[8]。

龙缸是景德镇所烧造的大型青花器,即《明史》所载"青龙白地花缸"[9]。1988年11月,考古工作者在珠山以西明代御窑厂西墙外的东司岭发现一巷道,长17米,宽1.5米,其中出土大量正统年间落选青花云龙纹大缸的残片(图10.3)。[10]复原后的一件高75厘米,腹径88厘米,圆唇,颈部微束,弧腹较直,平砂底。口沿和足部有24朵莲瓣纹,上下呼应。腹部环绕两条行龙,五爪,间以火珠(图10.4)。龙缸在宫中用于盛水、盛酒、种花、养鱼,或用作祭器。[11]北京昌平大峪山明神宗万历皇帝朱翊钧与孝端皇后、孝靖皇后合葬的定陵玄宫出土青花云龙纹大缸三件,放置在中殿帝后石神座前,内有油脂,高69—70厘米,口径70—71.1厘米,上部有"大明嘉靖年制"款,应即所谓"万年灯"或"长明灯"[12]。从明洪武年间起,景德镇设有三十二座龙缸窑,称"大龙缸窑"或"缸窑"[13]。烧制龙缸需要七个昼夜的慢火,两个昼夜的紧火,再经十天冷却后方可开窑。每窑约用柴一百三十杠,技术要求高,而成品比例极低。[14]

就像武则天金刚力士像的残片，唐英所见的龙缸不完整，失去了原有的功能。唐英的做法甚是古怪，引得众人疑惑，唐英为此作《龙缸记》一文。文章开头讲述龙缸发现的经过，接下来是一系列问答：

> 或者疑焉，以为先生好古耶？不完矣。惜物耶？无用矣。于意何居？余曰：否，否。
>
> 夫古之人之有心者，之于物也，凡闻见所及，必考其时代，究其款识，追论其制造之原委，务与史传相合，而一切荒唐影响之说，不得而附和之。[15]

博学的唐英懂得古器物学的基本原则，即通过辨伪、断代、考证，与文献记载求得一致，从而了解器物真实的背景。这也是学者应普遍持有的治学态度。类似的表述，已见于明人曹昭《格古要论》，其自序曰："凡见一物，必遍阅图谱，究其来历，格其优劣，则其是否而后已。"[16]对比这种原则，唐英后面的文字反倒大有"荒唐影响"之嫌：

> 或以人贵，或以事传，或以良工见重，每不一致，要不敢亵昵云尔。故子胥之剑，陈之庙堂；扬雄之匜，置之墓口；甄邯之威斗，殉之寿藏，皆其人生所服习，死所裁决，虽历久残缺，而灵所冯依，将在是矣。[17]

一番煞有介事的掉书袋，将器物与许多人物、事件联系在一起。这很容易让人联想到杜牧那句"折戟沉沙铁未销，自将磨洗认前朝"。残断的兵器失去了原有的杀伤力，打磨掉锈迹后露出的光芒是引导后人穿越到时间深处的隧道。但前朝是他乡[18]，穿越的过程，正是"变形记"上演的机会。"灵所

冯依"中的"灵",泛指寄藏在所有残缺之器中的精魂。但接下来一段文字中的"神"则为单数,专指景德镇的风火仙:

> 况此器之成,沾溢者,神膏血也;团结者,神骨肉也;清白翠璨者,神精忱猛气也。[19]

雍正六年(1728)唐英初到景德镇时,曾拜谒厂署内的一座神祠。神祠已香火无继,他找不到碑铭,打听不到神明的姓氏封号,《浮梁县志》也无记载。其后,"神裔孙诸生兆龙等抱家牒来谒",唐英据此认定,神祠内所供奉的是所谓"风火仙"童宾。[20]

唐英因此撰写《火神童公小传》,详细记述童宾的生平及封号来历。次年五月初一,该文被镌刻在碑石上,这时距唐英到达景德镇不足九个月。[21]唐英所说的童氏家牒今已不存,我们也无从确定它是否真的存在过,抑或只是唐英为了证明"于史有据"的一种说辞。可以肯定的是,唐英为童宾所写的新传记,是这个故事的升级版。同治七年(1868)第九次修订的《里村童氏宗谱》卷六依据碑石全文转录《火神童公小传》,取代了或许有过的简陋的原始版本,成为童氏家族史中崭新的一页。让我们读一下《火神童公小传》的主要部分:

> 神姓童氏,名宾,字定新。其先代屡有闻人,由雁门迁浙西,又迁江右。比(此)神为饶之浮梁县人。幼业儒,父母早丧。遂就艺,而性固刚直焉。浮地业陶,自唐宋及前明其役益盛。万历内监潘相奉御董造,派役于民。童氏应报火,族人惧,不敢往。神毅然执役。时造大器,累不完工,或受鞭棰,或苦饥羸。神恻然伤之,愿以骨作薪,勾器之成,遽跃入火。翌日起视窑,果得完器,自是器无弗完者。家人收其

余骸,葬凤凰山。相感其诚,立祠祀之,盖距今百数十年矣。……神娶于刘,生一子儒。神赴火后,刘苦节教子,寿八十有五。儒奉母以孝闻。[22]

在传记中,风火仙的姓、名、字、妻、子、籍贯、性格、葬地等信息一应俱全,其赴火的情节,令人瞠目扼腕。

明朝中后期,苛政、兵祸、天灾,导致景德镇的生产出现危机,民变屡有发生。万历年间,景德镇的龙缸窑从此前的三十多座减少为十六座[23]。万历二十七年至四十八年(1599—1620),太监潘相执掌窑务,既是瓷监,也是税监。[24]《明史》载:"江西矿监潘相激浮梁景德镇民变,焚烧厂房。"[25]

将童宾的传说与潘相联系起来,情理颇为圆融。但是,童宾投火的事迹却属虚构。窑神作为陶瓷业的专业神,至迟在北宋就已出现。明初或再早一些,南北方的窑业都已普遍存在窑神崇拜。[26]窑工投窑赴火的传说是一个系统,并不为某地所专有[27]。在河南禹州钧窑的传说中也常见类似的情节,如其中一个讲,一位名曰嫣红(一作艳红)的女子跳入火中,血液化作瓷器表面窑变的颜色。[28]嫣红这个名字对应着血液和窑变的色彩,似乎生来就注定是一位殉道者。《龙缸记》所言"清白翠璨者,神精忧猛气也"[29],与嫣红的传说遵循了同样的逻辑。唐英一生曾创作大量戏剧作品,文学资源丰厚,有可能熟悉这类传说,从而影响他对龙缸形态与色彩的观察与描述。

同样使用高温窑炉的制瓷与冶炼,古汉语中并称为"陶冶",二者皆普遍存在人祭的习俗。[30]《孟子》记铸钟时杀牛羊以衅祭[31];在干将、莫邪铸剑传说中,其师傅欧冶子夫妻双双投炉,而莫邪亦断发剪爪投入冶炉,皆换得名剑的诞生[32];1997年发掘的湖南湘阴隋代龙窑的窑床左侧,有一具完整的牛骨架,可能是祭祀的遗存。[33]隋开皇年间,晋阳僧澄空铸造

大铁佛,也有献身的传说,其情节比童宾的故事更为详细:

> 隋开皇中,僧子澄空,年甫二十,誓愿于晋阳汾西铸铁像,高七十尺焉。鸠集金炭,细求用度,周二十年,物力乃办。于是告报遐迩,大集贤愚,然后选日而写像[34]焉。及烟焰息灭,启炉之后,其像无成。澄空即深自咎责,稽首忏悔,复坚前约,再谋铸造。精勤艰苦,又二十年,事费复备,则又告报遐迩,大集贤愚,然后选日而写像焉。及启炉,其像又复无成。澄空于是呼天求哀,叩佛请罪,大加贬挫,深自勤励。又二十年,功力复集。乃告遐迩,大集贤愚,然后选日而写像焉。及期,澄空乃登炉巅,百尺悬绝,扬声谓观者曰:"吾少发誓愿,铸写大佛,今年八十,两已不成。此更违心,则吾无身以终志矣。况今众善虚费积年,如或踵前失,吾亦无面目见众善也。吾今俟其启炉,欲于金液而舍命焉。一以谢愆于诸佛,二以表诚于众善。倘大像圆满,后五十年,吾当为建重阁耳。"聚观万众,号泣谏止,而澄空殊不听览。俄而金液注射,赫耀踊跃。澄空于是挥手辞谢,投身如飞鸟而入焉。及开炉,铁像庄严端妙,毫发皆备。自是并州之人,咸思起阁以覆之。而佛身洪大,功用极广,自非殊力,无由而致。[35]

武则天在灵岩寺所铸造的卢舍那像背后有无此类传说,尚不得而知。从澄空的例子可见,这类观念至迟到隋代已与佛教结合在一起。比较晚近的一个例子是北京大钟寺铸钟娘娘的传说。相传该寺高675厘米、口径330厘米、重达46.5吨的明永乐大钟的铸成,也是一位女子慷慨牺牲的结果。北京鼓楼西大街铸钟胡同原有铸钟娘娘庙,即为纪念这位女子而建。[36]

即使景德镇有更早的童宾故事,在写入家谱之前,也主要依靠口头传播。大部分家谱往往以抄本形式存在,很难有条件刊印,不易广泛流传。唐

英《火神童公小传》的权威性,一半是由于唐英特殊的身份,一半是由于这个版本踵事增华,因此它不仅铭于贞石,而且载入新的童氏宗谱。网罗天下放失旧闻,是读书人的天职,不足为奇;与这种传统方式相比,唐英对残损龙缸的发现、安置和阐释,则极不寻常。

唐传奇中有破损、报废或是被遗弃的日用器具化为精怪的故事,如《元无有》所讲,安史之乱后在一个废弃的村庄,主人公深夜目睹了四位"衣冠皆异"的人士彼此吟诗唱和,天亮后,"堂中惟有故杵、烛台、水桶、破铛,乃知四人即此物所为也"[37]。另一个相似的故事《姚康成》描写了铁铫子、破笛、秃黍穰寻变化的精怪论诗。[38]蔡九迪(Judith T. Zeitlin)指出,故事中五花八门的用具之残破,暗示着"这些器物在人的世界没有更多的使用价值,它们实际上已经'死亡',所以才可能以鬼魂的身份出没",强调了物之精怪"死亡的状态(dead substance),而不是其知觉"[39]。在这种转化中,原本沉默的物件开始发声,并具有了人格。

残破意味着前世的终结,也是脱胎换骨的节点。与唐传奇中寻常的器用恰恰相反,武则天的金刚力士像富有宗教的力量,残破,是对这种力量的毁灭,破坏是去魅的过程。它再生为"铁袈裟"时,前世完全被遗忘。残损的龙缸与之略有不同,它的过去并没有全然被遮蔽。正是由于童宾赴火,青龙缸才被烧制得完美无缺。也就是说,童宾实际上寄居于完整的龙缸之中。但矛盾的是,唐英并未选择一件完整的龙缸来追怀童宾。因为毫发无损、雍容大气、光彩粲然的龙缸,无论器形还是装饰,都为帝王所专有。器物署有天子的年号,而不是窑工的名字。那些稍有瑕疵的产品要被打碎掩埋[40],既切断了进入宫廷的通道,也不允许与臣庶关联。无论是在紫禁城巍峨的殿堂,还是在帝陵阴冷的玄宫,童宾的幽灵"两处茫茫皆不见"。

龙缸损器因为严重变形、残缺而被遗弃,已毫无用处,无须进一步打碎。扭曲的形体、模糊的纹样,如同"铁袈裟"上的披缝,皆属技术的局限,这

同样使得龙缸具备了一种新的形象。借助破损变形后的缝隙，童宾的灵魂挣扎而出。如果我们把写作《龙缸记》的唐英看作一位文学家，就不难发现他与《元无有》《姚康成》的作者在思维方式上的共性。为一件残破的废器注入生命，在这一点上，《龙缸记》也与仁钦《铁袈裟》诗异曲同工。

具有生命之后的龙缸不再是一件器物，"沾溢""团结""清白翠璨"等字眼，都像是在描写一尊塑像，破缸的外形、色彩因此被转换为人的躯体（"骨肉""膏血"）和灵魂（"精忱猛气"）。这当然不同于一尊栩栩如生的偶像，变形的龙缸外貌十分抽象，辨认不出任何具体的器官，它模糊了肉体与精神的界限，是二者的融合。

值得注意的是，唐英本人熟悉宗教造像的"装藏"制度。天津博物馆藏有一件观音瓷坐像，曾为周肇祥所藏。该像通体施白釉，发施黑釉，背部有阴刻"唐英敬制"款，竖式，篆书（图10.5）。观音像的底部中央有脐形底门，20世纪50年代曾打开，其内部发现经卷、佛珠、杂宝等。[41]另一件几乎完全相同的观音像也出自唐英之手，早年流落于上海，后入藏故宫博物院。[42]据清宫内务府造办处档案的记载可知[43]，其中一尊观音像是乾隆十二年（1747）四月十四日由皇帝审定样式，亲发御旨，交唐英"照样造填"，以在京城"装严安供"。十三年四月初十日又宣旨再造一份。圣旨中所说的"造填"，应指装藏。这两件白瓷观音像的烧制晚于《龙缸记》的写作，但装藏的制度却是这个时期上层社会普遍都知道的知识。

衅钟、投火、装藏，使得塑像、器物的材质与人体的骨骼、肌肉、血液以及灵魂具备了同质性，其外在的形象也与内在的材质整合为一体，也使得造像和器物的物质性、视觉性联系在一起，如此一来，虚幻的传说变成了昭昭在目的实体。唐英采用了与仁钦同样的方法——将残片转化为人的外衣或身体，激活人们已有的知识，并将形象与知识合而为一。

唐英唤醒了沉睡已久的童宾。雍正六年至十年（1728—1732），唐英多

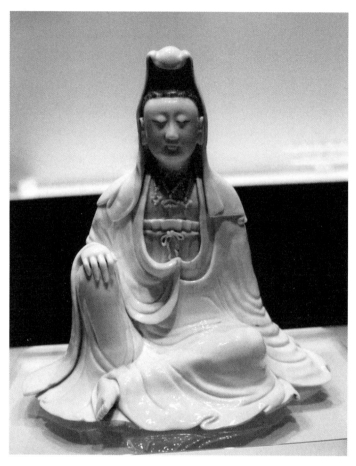

图 10.5 天津博物馆藏清"唐英敬制"款瓷观音像

次修缮风火仙庙。[44] 约在乾隆末年编修的《景德镇陶录》[45]、唐英《陶冶图说》之《祀神酬愿》图,以及首都博物馆藏道光年间青花御窑厂图桌面上[46],都可以看到这座祠庙的图像。为了证明其传承有绪,唐英在童宾的传记中声明,最早的祠庙是内监潘相始建,但实际上,修葺一新的祠堂是唐英本人的功德。《景德镇陶录》完整地呈现了祠庙的方位和基本格局(图10.6):它坐落于御窑厂南北中轴线东侧,题有"风火仙"三字的建筑是坐北朝南的正殿,

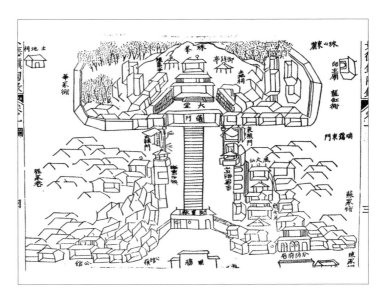

图 10.6 清嘉庆《景德镇陶录》中的御窑厂全图

南面与之相对的应是碑亭,西墙正对御窑厂主干道的是四柱三间镶有"佑陶灵祠"匾的大门。匾为雍正九年(1731)十一月唐英所题,被烧制为青花瓷,至今犹存(图10.7)[47]。风火仙庙直到1961年才被夷为平地,而1959年成书的《景德镇陶瓷史稿》中的一幅照片所见,应是其正殿(图10.8)[48]。正殿的图像也见于首都博物馆藏青花御窑厂图桌面,其檐下字牌上"火神"二字清晰可辨(图10.9、10.10)。

雍正八年(1730)五月初三,唐英作《祭风火仙师登座文》,其中提到"立小传于丰碑,俾草野不忘姓字兹焉。拾危墙之遗器,庶精魂永式冯临"[49]。《景德镇陶录》的图中不见龙缸,《龙缸记》说"遣两舆夫昇至神祠堂西,饰高台,与碑亭对峙以荐之",据此,龙缸应该矗立在正殿和碑亭以西,也就是说,一进大门,便可首先看到龙缸[50]。可惜,在首都博物馆藏青花御窑厂图桌面上,只能看到风火仙庙正殿对面错落的屋顶,而不见龙缸的影子。当年,龙缸与碑亭内的《火神童公小传碑》相对,实物与传记

外编 龙缸和乌盆 263

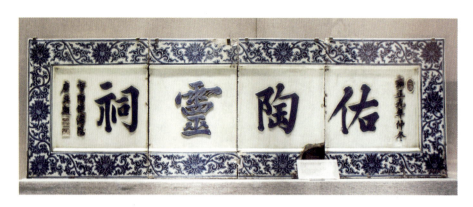

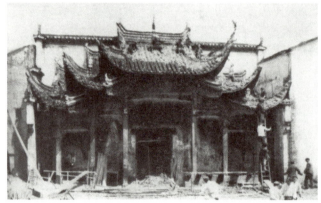

图 10.7 清唐英题青花"佑陶灵祠"匾

图 10.8 火风仙庙

彼此互证,共同支撑起这位神明的形象。

与仁钦一样,唐英煞费苦心的作为背后,也有着明确的功利目的。童宾之死,缘于朝廷官员对窑工的迫害,而唐英同样是朝廷在景德镇的代理人,因此,他的身份与当地的窑工存在着先天的矛盾。这是唐英必须谨慎处理的问题。唐英在乾隆五年(1740)为知县沈嘉徵重修《浮梁县志》写的序文中说:"始知前明遣官督造,间及中涓,擅威福,张声势,以鱼肉斯民。一逢巨作,功不易成。致重臣数临,邮驿骚动,令疲于奔走,民苦于棰楚。"[51]"前明"二字极为关键,一切的错误都是明朝官员所为,而与大清毫无关系。

正如陈婧所言,"唐英作为皇帝的代表重塑风火仙师信仰的用心,正

图 10.9 清道光青花御窑厂图桌面

图 10.10 清道光青花御窑厂图桌面所见风火仙庙

是为了借以塑造清廷、皇帝在陶工心目中的善良形象"[52]。景德镇有多位行业神[53]，但是，乾隆八年（1743）唐英奉旨为宫廷画家孙祜、周鲲、丁观鹏等所绘《陶冶图》配加文字，编为《陶冶图说》时，却只介绍风火仙的信仰。[54]通过这个机会，风火仙转化为官方认定的唯一神明。定期举行的祭祀，成为凝聚人心不可或缺的制度，重新建立的童宾形象，成为窑工们献身于制瓷业的榜样。《龙缸记》还说："余非有心人也，神或召之耳。"[55]这句话将唐英这位"有心人"转化为风火仙的使者、代言人，一位富有感召力的布道者。现在，他有了足够的理由和力量主导景德镇的生产活动和精神生活。唐英在景德镇的作为并不止于管理，他"用杜门，谢交游，聚精会神，苦心竭力，与工匠同其食息者三年"[56]，潜心学习研究瓷器的技术，并加以理论总结。他是一位官员、一位文人、一位巫师，也是一位最高明的工匠。

据唐英《祭风火仙师登座文》，新祠堂落成后，举行了祈请童宾登座的盛大仪式。除了童宾的传记碑和龙缸，祠堂内还塑有童宾的雕像：

> 敬捐七箸微资，用焕忠诚道貌，随手而成面目。默相处，何殊武当见形？信心以作冠裳。感召间，奚俟傅岩入梦？因而香灯毕具，几案洁陈用卜。[57]

《里村童氏宗谱》卷首所录沈三曾《定新公神腹记》一文曰："潘公公感其赤诚，立祠御器厂左，塑像祀之。今沐府主许大老爷恢弘庙宇，复整金身，千秋感应，万世血食矣。"[58]文章将这尊不断被重装的塑像看作明代宦官潘相所塑，实际上，该像很可能是唐英重修神祠时所重塑。《陶冶图》第二十图为《祀神酬愿》，描绘"窑民奉祀维谨，酬献无虚日，甚至俳优奏技数部簇于一场"的盛况（图10.11）[59]。画面左边到正殿前的祭案为止，并未

图 10.11 清《陶冶图》之《祀神酬愿》

画出神像，却可见其火焰状的身光。佛像的身光也有火焰纹，与此无异，但这种纹样用于风火仙身上，则可视作其身份的特定标志。

既然风火仙庙中已经有了童宾的塑像，那么，为什么唐英还要在一件残损的龙缸上费尽心机？作为偶像存在的风火仙塑像很可能是正襟危坐的正面形象，这种塑像有着佛像的庄严神圣，人们相信并期望它"屡著灵异"[60]，但是，"随手而成""信心以作"的塑像未免千人一面，人们并不总是严格遵守"祭神如神在"的古训。从《祀神酬愿》图可以看到，除了一位在偶像前虔诚叩拜的人，其余大批民众都被戏台上热闹的场面所吸引。与这种随处可见但又不可没有的程式化偶像不同，那件被唐英发现、安置并阐释过的残损龙缸则是唯一的。它虽然不像正殿中的偶像那样眉目清晰，但是，其独特的外形、色彩、光泽，使童宾慷慨捐出的躯体、触目惊心的情节和感天动地的灵魂昭昭在目，更具有场景感。它既是碑文的视觉转化，也是对静态偶像的注释。更重要的是，龙缸还被看作童宾身体和精神直接的物质遗存，延续着童宾的基因，具有强烈的再生性。[61]这种唯一性和物质性，使得龙缸成为"精魂永式冯临"的圣物。

我们可以参照另一个例子来理解这一点。山东曲阜孔庙大成殿中现存孔子正面的塑像，高3.35米，为1983年根据清雍正八年（1730）孔子像重塑。[62]该像继承了北宋崇宁四年（1105）曲阜孔子像"冕十二旒，服十二章"的样式，等同于皇帝的等级。前来曲阜孔庙拜见孔子的人，需要依次走过金声玉振坊、棂星门、至圣庙坊、璧水桥、弘道门、大中门、奎文阁、大成门、杏坛，才能仰见这威严神圣的面容。但这座塑像的意义更多地体现于祭祀的仪式中。明崇祯二年（1629）的一天，文人张岱游至曲阜，他花钱贿赂了守门者，步入孔庙。他对孔子和四配、十二哲的塑像并没有表现出多少兴趣，大成门内东侧传为孔子手植的一株桧树却令他大为惊异（图10.12）。在张岱的记载中，古桧历周、秦、汉、晋几千年，至晋永嘉三年（309）而枯。

图 10.12 曲阜孔庙大成门内传孔子手植古桧

三百零八年后，于隋义宁元年（617）复生。至唐乾封三年（668）再枯。又过了三百七十二年，至宋康定元年（1040）再荣。金贞祐三年（1215）的兵火焚其枝叶，七十九年后的元至元三十一年（1294）再发新枝，到明代洪武二十二年（1389）已是郁郁葱葱。张岱所见是古桧此后叶落枯萎的状态，但是，"摩其干，滑泽坚润，纹皆左纽，扣之作金石声"[63]。在张岱眼中，这株古桧是孔子不死的精灵——如同风火仙祠内的龙缸。

在《龙缸记》中，比喻和联想所产生的诗意，灵动跳跃，是沟通现实世界与精神世界必不可少的元素。但在该文末尾，唐英却以一种风格全然不同的行文再次回望龙缸：

> 缸径三尺，高二尺强。环以青龙，四下作潮水纹。墙、口俱全，底脱。[64]

他正襟危坐，恢复了一位文人应有的理性。他强调，自己并不是一位点金术士，龙缸仍然是龙缸，说到底，它是童宾的作品；但是，就像孔子种下的桧树、祖师穿过的袈裟，这些圣物足以让人们追忆起主人的一切……通过这种考古报告一般冷静的文字，被神圣化的龙缸损器载入史册。

与《龙缸记》不同，在下一个例子中，器物自始至终完好无损。

这个故事最早的版本是元杂剧《盆儿鬼》，全称为《玎玎珰珰盆儿鬼》，又作《包待制断玎玎珰珰盆儿鬼》，作者不详（图10.13、10.14）。在明人臧懋循编《元曲选》中[65]，全剧四折一楔子，写汴梁人杨从善之子杨国用找人算卦，卜得百日之内有血光之灾。为躲避灾难，杨国用离家千里经商。日久天长，杨国用思父心切，于是在临近百日时踏上归途。第九十九天，他投宿汴梁城外瓦窑村盆罐赵与妻子撇枝秀开设的客店。赵氏夫妇谋财害命，杀了杨国用，并将其尸首移入瓦窑，烧灰和土，制成瓦盆，以图灭迹。此后赵家时见杨国用的冤魂出没。夫妇又梦见窑神发怒，十分恐惧，便将瓦盆送给开封府老衙役张㒲古作为溺器，试图以秽物压制鬼魂。张㒲古将瓦盆带回家，瓦盆忽作人声，央求代其申冤。张㒲古将瓦盆携至县衙大堂，让瓦盆向包公陈情，瓦盆却不再发声。张将瓦盆带出大堂，瓦盆又开口讲话。瓦盆说，自己受到门神阻拦而无法进入大堂。包公下令在大堂门前焚烧纸钱，鬼魂方才进入，将实情"玎玎珰珰"地说出。包公大怒，差人捉拿嫌犯。盆罐赵与撇枝秀认罪伏法，杨国用得以雪恨，张㒲古获得厚赏。

这个故事还有元代南戏、明成化本说唱词话《包龙图断歪乌盆传》（图10.15）、明刊《龙图公案·乌盆子》等小说和曲艺形式，近代则被改

图 10.13 明《元曲选图》中的《盆儿鬼·咿咿呀呀乔捣碓》

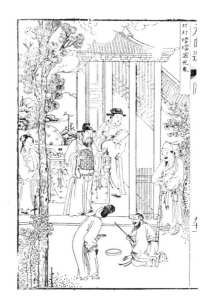

图 10.14 明《元曲选图》中的《玎玎珰珰盆儿鬼》

图 10.15 明成化北京永顺堂刊《新刊说唱包龙图断歪乌盆传》牌记

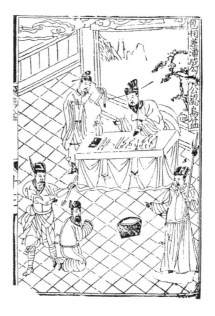

图 10.16 明成化北京永顺堂刊《新刊说唱包龙图断歪乌盆传》插图

编为《乌盆记》(又称《奇冤报》《定远县》)等戏曲。[66]在这些不同形式的作品以及各种版本中，人物姓名、故事地点和情节大同小异。戏剧中另有《断乌盆》一目，核心情节也与此基本相同。[67]晚近影响较大的是《三侠五义》第五回下半部分的"乌盆诉苦别古鸣冤"[68]，近代各种戏曲剧本多基于此。近年来则有电视剧等多种艺术形式出现，还有人继续以这个题目创作新的小说。我重点讨论一下《三侠五义》中这个更为今人所熟悉的版本，必要时也会引述元杂剧等其他的版本，以资比较。

　　《三侠五义》是从清嘉庆、道光年间石玉昆说书发展而来的小说[69]，是各种"包公案"的集成。在元杂剧中，包公有特别的法力，他说："那厅阶下一个屈死的冤鬼，别人不见，惟老夫便见。"[70]但在《三侠五义》中，故事的焦点却不在这位铁面无私的判官身上，包公只在故事的末尾出场，并无出色的表现，不仅如此，包公还因为妄用刑具，致使嫌犯毙命而被革职。这个案子之所以能够告破，关键在于乌盆"自己"竹筒倒豆子一般，将冤情一五一十地说了个明明白白。乌盆藏有冤情并且可以开口说话，这才是故事最吸引人的地方。

　　《三侠五义》的版本因袭元杂剧而来，故事的基本结构、情节未有实质性的改变，但十分简洁。故事转移到了包公在任的安徽定远县，张㒴古的名字改为张三，绰号"别古"。盆罐赵的名字改为赵大，家住东塔洼村。张三到赵大家中讨还四年前的四百多文柴钱，讨得欠款后，又向赵大要了一个乌盆作为溺器，以折抵零头。乌盆的真身杨国用改为开缎行为业的苏州人刘世昌。在故事结尾，包公将赵大的家当变卖，加上赃款余额，交与刘氏婆媳。婆媳感激张三替刘世昌鸣冤，便为其养老送终，张三也不负刘氏魂魄所托而照顾其妻小。除去这个落入俗套的结尾，故事在惊悚和幽默之间层层推进，引人入胜。

　　近人董康编《曲海总目提要》卷四评杂剧本，云："作者之意，盖谓决

狱之吏，有如阎罗包老者，则民虽有覆盆之冤，无不可泄也。"[71]《抱朴子·辨问》有"三光不照覆盆之内"的说法[72]，黑暗只是盆下阴影的颜色，但这个故事中的盆本身就是黑色的。《三侠五义》除了说乌盆"趣（黢）黑"外，并未特别描述器物的尺寸、形制、质感。听众和读者很容易想象到这种司空见惯的乌盆的样子。"趣（黢）黑"的颜色被特别点出，应有特定的寓意。小说写包拯生来皮肤漆黑，乳名"黑子"[73]。包拯的黑色，寓意"铁面"，象征无畏无私、刚正不阿。但乌盆的"乌"有所不同，"乌"既是象征死亡的黑色，也表明毫无光泽，实情被深深隐藏。

与景德镇御窑厂白地青花的龙纹大缸不同，乌盆是民窑所烧造的一件没有釉、没有彩的粗陶。在元杂剧中，盆儿鬼自述："他夫妻两个图了我财，致了我命，又将我烧灰捣骨，捏成盆儿。"[74]《三侠五义》中的乌盆自述："不料他夫妻好狠，将我杀害，谋了资财，将我血肉和泥焚化。"[75]两个版本中瓦盆的制作程序不同，但均是将人的血肉筋骨压注于器物中。与童宾的故事一样，文学性的虚构背后，是前面所谈到的灰身像、装藏等宗教传统。所不同的是，童宾的献身是主动挺身而出，其血肉和精神"自化"为器物，而杨国用（或刘世昌）则是暴力的牺牲品，其血肉"被化"为器物。前者永远寄托于器物中，而成为一方神明，后者则力图从器物中挣脱出来，一飞冲天。

耐人寻味的是乌盆与死者身体的关系。小说中写到刘世昌的显灵，有言曰：

> 张三满怀不平，正遇着深秋景况，夕阳在山之时，来到树林之中，耳内只听一阵阵秋风飒飒，败叶飘飘。猛然间滴溜溜一个旋风，只觉得汗毛眼里一冷。老头子将脖子一缩，腰儿一躬，刚说一个"好冷"，不防将怀中盆子掉在尘埃，在地下咕噜噜乱转，隐隐悲哀之声，说："摔

了我的腰了。"[76]

"咕噜噜乱转"的盆子必是形体浑圆,哪来什么腰?小说后文还有一相似的情节:在县衙大堂外,张三"转过影壁,便将乌盆一扔,只听得'嗳呀'一声,说:'倭了我的脚面了!'"[77]。在这幽默的语言背后[78],刘世昌的鬼魂突破了乌盆的囚禁,挣脱出来。

> 张三闻听,连连唾了两口,捡起盆子往前就走。有年纪之人如何跑的动,只听后面说道:"张伯伯,等我一等。"回头又不见人……[79]

破损龙缸的外形"沾溢""团结""清白翠璨",奇崛瑰伟,摄人心魄,处处透露出童宾的刚烈勇猛,其外貌与童宾的形象在视觉上叠合在一起。与之不同,盆子在张三怀中,刘世昌的声音却分离开来,跟在张三身后,但又无影无踪。乌盆与刘世昌的对应是概念性的,而非视觉性的。

乌盆是溺器,与冤魂一样卑微。在《明成化说唱词话丛刊》所收《新刊说唱包龙图公案断歪乌盆传》(图10.16)中,乌盆一出场便被称作"丑乌盆""歪乌盆"[80]。乌盆已经变形,在市场卖不出去,是一件次品,只能被拿去用作便盆。

在元杂剧中,杨国用远走他乡,却在离开家的第九十九天被赵氏夫妇谋害,最终没有逃脱命运的安排,类似于古希腊索福克勒斯笔下的俄狄浦斯王[81]。在各种版本中,乌盆被带到县衙去的时候屡屡退缩,既害怕大堂的门神,又羞愧自己赤身露体。但冤魂哪还有什么"身体"?张三用一件衣服包裹起乌盆进入大堂[82],但这份幽默却包裹不住心酸。与安置在高台上的青龙缸不同,乌盆跌落在尘埃中,满身恶臭。它不是圣物,而是圣物的反转,是不祥与卑贱。

图 10.17
清宫升平署旧藏京剧扮相谱中的刘世昌

图 10.18
清宫升平署旧藏京剧扮相谱中的张别古

　　其实，无论是武则天金刚力士像的残片，还是残损的龙缸，本来也都是卑微的废品，在这一点上，它们与乌盆并无差别。所不同的是，它们曾有过荣耀的前身，又在人们的笔下转世投胎，获得新生，比以往更为神圣。它们身份的转换，必须经过破碎的阵痛。而乌盆摔不破，打不碎，因为这件完整的器物是囚禁冤魂的牢笼。

　　龙缸以视觉取胜，乌盆发出了声音。在小说中，鬼魂只有声音而无形状；在舞台上，杨国用（或刘世昌）的鬼魂须与乌盆同时出现（图10.17）。这种并置关系，坐在台下的观众可以看得一清二楚，但剧中角色，如张儌古（或张别古）（图10.18）、包公却被设定看不到鬼魂，目光只与乌盆交流。但是，即使对观众而言，作为鬼魂出现的杨国用（或刘世昌）仍然包裹在另一个"乌盆"中。如在京剧中，扮演刘世昌的演员穿戴甩发、黑水纱、黑道袍、黑三髯、黑彩裤、黑素厚底靴，有的还特别加了鬼发——用白纸条制作的两

缕长穗。[83]固定的脸谱如同一个面具，遮蔽了演员富有个性的脸，演员不能借助于表情来表达他的情感。在这出戏的开头，作为生者的刘世昌动作幅度较大，但作为冤魂出现的刘世昌双手下垂，几乎没有什么动作，与丑角张别古活跃的肢体语言形成强烈的对比。所有这些手法只有一个目的：使视觉让位于听觉，演员只是以其唱腔传达出受难者的哀鸣。

我插入一个简单的表格，以更清晰地显示龙缸与乌盆的联系与区别：

龙缸	乌盆
瓷器	陶器
官窑产品	民窑产品
花缸、万年灯	溺器
装饰龙纹，清白翠璨	无纹饰，黳（黳）黑
变形、破碎	摔不破
殉道者自化为器物	遇害者被化为器物
视觉性	非视觉性
被阐释	自己说话
勇敢	胆怯
圣物	圣物的反转
置于祠堂，载入家牒	埋葬或纳入库中

表中最后一行，是故事的结局。

在《三侠五义》的版本中，乌盆故事的结尾将每一个活着的人皆安顿得十分妥帖，却没有交代乌盆的下落。在元杂剧《盆儿鬼》中，包公的判决是："……并将这盆儿交付与他（杨国用的父亲杨从善），携归埋葬。"[84]没有高台，没有碑文，没有祠堂，卑微的灵魂仍然附着于卑微的器物上，归于尘土。更耐人寻味的是京戏《乌盆记》的结尾：按照包公的命令，乌盆被纳入库中，存档备考。

冤气散去，乌盆只是一个乌盆。

[1] 许宏:《略论我国史前时期瓮棺葬》,《考古》1989年第4期,第336~337页。

[2] 更多类似材料及相关研究,见刘卫英《古代神魔小说中的宝瓶崇拜及其佛道渊源》[《东北师大学报(哲学社会科学版)》2008年第1期,第140~145页]。

[3]《史记·孔子世家第十七》(点校本二十四史修订本),第2355页。

[4] 在佛寺遗址、佛塔地宫及高僧的墓葬中,佛钵作为圣物用于实际的供养活动,甚至其本身被看作一种舍利,与佛陀的"碎身舍利"相并列,即所谓的"钵舍利"。关于佛钵崇拜的研究成果颇多,有关综述和新近的研究,见于薇《圣物制造与中古中国佛教舍利供养》,第101~105页。

[5] 傅振伦、甄励:《唐英瓷务年谱长编》,《景德镇陶瓷》1982年第2期,第25~72页。现存雍正九年(1731)"佑陶灵祠"青花瓷匾落款为"督陶使沈阳唐英题",孙悦据此认为,驻厂协造实际也是负有监造职责的督陶官(孙悦:《督陶官制度与清代陶瓷业发展》,朱诚如主编:《明清论丛》第11辑,故宫出版社,2011年,第427~438页)。唐英,字俊公,自称蜗寄,沈阳人。其生平见《清史稿·列传第二百九十二·艺术四·唐英》(中华书局,1977年),第13926~13927页。

[6] 关于景德镇早期历史的讨论,见刘新园《景德镇珠山出土的明初与永乐官窑瓷器之研究》(《鸿禧文物》创刊号,鸿禧美术馆,1996年),第9~49页。

[7] 孙悦:《督陶官制度与清代陶瓷业发展》,见《明清论丛》第11辑,第427~438页。

[8] 唐英:《龙缸记》,见陈宁《督陶官唐英〈陶人心语〉五卷本的整理与研究》(中国轻工业出版社,2019年),第180页。

[9]《明史·志第五十八·食货六》,第1998页。

[10] 刘新园:《明宣宗与宣德官窑》,《南方文物》2011年第1期,第93页;吕成龙:《略谈景德镇明代御器厂遗址考古发掘的重要意义》,《紫禁城》2015年12月号,第18~32页。

[11] 曹淦源:《清白翠璨:龙珠阁下话龙缸》,《收藏界》2008年第1期,第77~82页;李亮:《明代嘉靖朝龙缸考》,《装饰》2015年第5期,第84~86页。

［12］中国社会科学院考古研究所、定陵博物馆、北京市文物工作队：《定陵》，文物出版社，1990年，上卷，第184页，下卷，彩版八九。

［13］王宗沐纂修，陆万垓增修：《江西省大志》（明万历二十五年刊本），台北：成文出版社有限公司，1989年，第2册，第845页；蓝浦：《景德镇陶录》卷五"龙缸窑"条，傅振伦著，孙彦整理：《〈景德镇陶录〉详注》，书目文献出版社，1993年，第66页；李亮：《明代嘉靖朝龙缸考》，《装饰》2015年第5期，第84～86页。

［14］傅振伦著，孙彦整理：《〈景德镇陶录〉详注》，第66页。

［15］唐英：《龙缸记》，见陈宁《督陶官唐英〈陶人心语〉五卷本的整理与研究》，第180页。

［16］周履靖辑：《夷门广牍》六《格古要论》，商务印书馆涵芬楼影印明万历二十六年（1598）序刻本，1940年，卷一，第1叶。

［17］唐英：《龙缸记》，见陈宁《督陶官唐英〈陶人心语〉五卷本的整理与研究》，第180页。

［18］David Lowenthal, *The Past is a Foreign Country*, New York: Cambridge University Press, 1985.

［19］唐英：《龙缸记》，见陈宁《督陶官唐英〈陶人心语〉五卷本的整理与研究》，第180页。

［20］唐英：《火神童公传》，张发颖编：《唐英督陶文档》，学苑出版社，2012年，第12页。唐英的几篇文章中对童宾称呼前后有变化，或称之为"神"，或称之为"仙""仙师"。见周思中、熊贵奇《窑神新造：唐英在景德镇的御窑新政与风火仙崇拜》（《创意与设计》2012年第3期），第65～66页。

［21］唐英：《火神童公小传》，《里村童氏宗谱》卷六（清同治七年九修，1928年镌本），江西省历史学会景德镇制瓷业历史调查组编：《景德镇制瓷业历史调查资料选编》，1963年，内部印行，第44～45页。在张发颖编《唐英督陶文档》（第12页，据《浮梁县志》卷七）中，此文题为《火神童公传》，无结尾部分，行文略有异。

［22］江西省历史学会景德镇制瓷业历史调查组按语称，宗谱中"尚有书碑、刻石人衔名，均从略。是盖为火风仙庙（应为风火仙庙）中之碑刻而为童氏宗谱所转录者。现该碑已不存"（江西省历史学会景德镇制瓷业历史调查

组编：《景德镇制瓷业历史调查资料选编》，第45页）。

[23] 王宗沐纂修，陆万垓增修：《江西省大志》（明万历二十五年刊本），第2册，第845页；李亮：《明代嘉靖朝龙缸考》，《装饰》2015年第5期，第84页。

[24] 关于潘相在景德镇的情况，见阎崇年《御窑千年》（生活·读书·新知三联书店，2017年），第162～165页。

[25] 《明史·列传第一百九十三·宦官二》，第7812页。有关明代景德镇民变的讨论，见苏永明《风火仙师崇拜与明清景德镇行帮自治社会》（《地方文化研究》2015年第1期），第80～88页；陈靖：《明清景德镇瓷业神灵信仰与地域社会》（复旦大学硕士论文，2010年），第31～34页。

[26] 刘毅：《陶瓷业窑神再研究》，《文物》2010年第6期，第49～58页。

[27] 我们讨论过一个关于石匠的传说，其状况与窑工投火类似，可以彼此参证。见郑岩、汪悦进《庵上坊——口述、文字和图像》（修订版），第96～107页。

[28] 晋佩章：《钧窑史话》，紫禁城出版社，1987年，第11～12页。又，阎夫立编选《钧瓷的传说》（海燕出版社，1999年）一书，收录了多个窑工投火的故事。如《鸡血红的来历》（陈金龙搜集整理，第33～36页）的故事说，老窑工王金投火后，太上老君命其养子王小用鸡血祭窑，果然得到钧窑第一珍品鸡血红，王金被尊为火神。在《窑变的来历》（赵景斌搜集整理，第40～41页）中，老窑工在御林军到来的时刻跳入窑中，烧成带有窑变的龙床，老窑工因此被敬为窑神。在《金火圣母》（赵景斌搜集整理，第42～43页）中，一位老妇人的女儿以身投火，血气渗入匣钵，凝结于花瓶上，烧成皇帝梦想的如血液般鲜艳的颜色，牺牲的姑娘被尊奉为"金火圣母"。与之大同小异的另一个版本见于《双乳状钧窑》（任星航搜集整理，第46～49页），说的是北宋时窑工柴旺十七岁的女儿金娘被纨绔子弟牛角逼婚，投火自尽，化为带有血红色斑的花瓶。皇帝闻听此事，封金娘为"金火圣母"。关于这些传说的研究，见张自然《钧瓷窑变传说的文化阐释》（《许昌学院学报》2011年第1期），第26～30页。

[29] 唐英：《龙缸记》，见陈宁《督陶官唐英〈陶人心语〉五卷本的整理与研究》，第180页。

[30] 陈连山：《陶冶人祭传说再探》，见北京大学中文系编《缀玉二集》，北京大学出版社，1994年，第266～292页；陈连山：《再论中韩两国陶瓷、冶炼行业人祭传说的比较》，见文日焕、祁庆富主编《民族遗产》，第3辑，学苑出版社，2010年，第95～103页。

[31]《孟子·梁惠王上》："曰：'臣闻之胡龁曰：王坐于堂上，有牵牛而过堂下者，王见之曰：牛何之？对曰：将以衅钟。王曰：舍之！吾不忍其觳觫，若无罪而就死地。对曰：然则废衅钟与？曰：何可废也，以羊易之。'不识有诸？"赵岐注："新铸钟，杀牲以血涂其衅郄，因以祭之，曰衅。"（焦循撰，沈文倬点校：《孟子正义》，中华书局，1987年，卷三，第80页）

[32] 赵晔：《吴越春秋》卷四"阖闾内传"，周生春：《吴越春秋辑校汇考》，上海古籍出版社，1997年，第40页。这个故事更早的版本见《太平御览》卷第三百四十三"兵部七四·剑中"辑西汉刘向《列士传》逸文（李昉等撰：《太平御览》，中华书局，1960年，第1576页）。对这一传说的研究，见陈连山《从原始信仰看莫邪投炉的合理性》（《民间文学论坛》1987年第3期，第90～93页）；刘敦愿《干将莫邪铸剑神话故事试析》（《刘敦愿文集》，科学出版社，2012年，第602～610页）；李道和《干将莫邪传说的演变》（《民族艺术研究》2006年第2期，第29～38页）。有关发、须、爪信仰的研究，见江绍原《发须爪——关于它们的迷信》（中华书局，2007年）。

[33] 刘永池：《湘阴发现两晋至隋代官窑》，《中国文物报》1999年5月9日，第1版。

[34]"写"即"泻"（即铸造），"写像"即铸像。在敦煌遗书中，用生铁铸造各种铁器的工匠称作泻匠、写匠、铐匠、泻博士、生铁匠等（马德：《敦煌古代工匠研究》，文物出版社，2018年，第128、132页）。

[35] 谷神子、薛用弱撰：《博异志/集异记》之《集异记》，卷一，"平等阁"条，第3～4页。

[36] 吴坤仪：《明永乐大钟铸造工艺研究》，北京钢铁学院编：《中国冶金史论文集（一）》，内部印行，1986年，第180～184页。关于永乐大钟传说的版本极多，也为西方学者所关注，见拉夫卡迪奥·赫恩（Lafcadio Hearn 即小泉八云）、诺曼·欣斯代尔·彼特曼（Norman Hinsdale Pitman）《西方人笔下的中国鬼神故事二种》（毕

旭玲译，上海社会科学院出版社，2014年），第4～9页。该书译者注意到，"投炉成金"传说更早的记载见于《太平寰宇记》卷一〇五与《太平御览》卷四一五。

[37] 李昉等编：《太平广记》，卷三百六十九引《玄怪录》，第2937～2938页。

[38] 同上书，卷三百七十一引《灵怪集》，第2948页。

[39] Judith T. Zeitlin（蔡九迪），"The Ghosts of Things," Vincent Durand-Dastès & Marie Laureillard ed., *Fantômes dans l'Extrême-Orient d'hier et d'aujourd'hui /Aesthetics of Phantasmagoria: Ghosts in the Far East in the Past and Present*, Paris: Presses de l'Inalco, 2017, pp. 205-221.

[40] 权奎山：《江西景德镇明清御器（窑）厂落选御用瓷器处理的考察》，《文物》2005年第5期，第54～62页。

[41] 韩瑞丽：《唐英承旨所烧宫中供奉的观音像》，《收藏家》2002年第11期，第22～23页。瓷像内部装填物品见该文附图。

[42] 耿宝昌：《明清瓷器鉴定》，紫禁城出版社，1993年，第272页。

[43] 《清宫内务府造办处档案汇总》记乾隆十二年（1747）圣旨："（四月）十四日，司库白世秀来说，太监胡世杰交观音木样一尊（随善财、龙女二尊），传旨：交唐英照样烧造填白观音一尊，善财、龙女二尊，如勉力烧造，窑变更好。原样不可坏了。送到京时，装严安供。钦此。"（张发颖编：《唐英督陶文档》，第168～169页）乾隆十三年圣旨："（四月）初十日，司库白世秀来说，太监胡世杰传旨：着江西照现烧造的观世音菩萨、善财、龙女再烧造一分，得时在静宜园供。钦此。"（同前书，第171页）"（五月）初一日，司库白世秀来说，太监张玉传旨：问烧造的观音如何还不得。钦此。于本月日将烧造过十一尊，未成之处，交张玉口奏。奉旨：想是唐英不至诚，着他至至诚诚烧造。钦此。"（同前书，第171～172页）"（七月）十二日，司库白世秀来说，太监胡世杰传旨：着问唐英磁白衣观音手与发髻不要活的，要一来的，烧的来烧不来？钦此。（记事录）于本日，司库问得唐英，据伊说，若手与发髻不要活动，无出气地方，烧不来。随进内。交太监胡世杰口奏。奉旨：知道了。钦此。"（同前书，第172页）

[44] 周思中、熊贵奇：《窑神新造：唐英

在景德镇的御窑新政与风火仙崇拜》，《创意与设计》2012年第3期，第63～69页。

[45] 蓝浦著，郑廷桂增补：《景德镇陶录》，清嘉庆二十年（1815）异经堂刻本。

[46] 李一平：《景德镇明清御窑厂图像与首都博物馆藏"青花御窑厂图圆桌面"的年代》，《文物》2003年第11期，第90～95页。

[47] 周思中、熊贵奇：《窑神新造：唐英在景德镇的御窑新政与风火仙崇拜》，《创意与设计》2012年第3期，第68～69页。

[48] 关于这些图像材料的研究，见周思中、熊贵奇《窑神新造：唐英在景德镇的御窑新政与风火仙崇拜》，《创意与设计》2012年第3期，第66～68页。

[49] 陈宁：《督陶官唐英〈陶人心语〉五卷本的整理与研究》，第182页。该书此处句读可商，略加调整。

[50] 关于祠堂布局令人信服的考证，见周思中、熊贵奇《窑神新造：唐英在景德镇的御窑新政与风火仙崇拜》，《创意与设计》2012年第3期，第66页。今景德镇复建的祠堂转移到御窑厂主干道以西，与历史事实不符。

[51] 唐英《重修浮梁县志序》不见于《陶人心语》五卷本，而收录于华岳莲编本《陶人心语》卷六，此据张发颖编《唐英督陶文档》，第14页。

[52] 陈婧：《明清景德镇瓷业神灵信仰与地域社会》，第38页。

[53] 刘朝晖：《明清以来景德镇瓷业与社会》，上海书店出版社，2010年，第150～160页。

[54] 周思中、熊贵奇注意到唐英只介绍风火仙这个细节，见《窑神新造：唐英在景德镇的御窑新政与风火仙崇拜》，《创意与设计》2012年第3期，第65页。唐英：《陶冶图编次（陶冶图说）》第二十页《祀神酬愿》，张发颖主编：《唐英全集》，学苑出版社，2008年，第1169页。《陶冶图说》进呈时间见唐英《遵旨编写〈陶冶图说〉呈览折》（前引书，1184页）。在这个折子中，唐英引述圣旨云："着将此图交与唐英，按每张图上所画系做何种技业，详细写来，话要文些。"由此推断，原图中可能未具体说明画面的主题，故将《祀神酬愿》确定为对童宾的祭祀，是唐英的决定。另一种可能是，画家曾目睹景德镇生产和祭祀的场景而作图。如是后一种情况，也说明当时对童宾的祭祀在景德镇已成为最重要的宗教活动。

[55] 唐英:《龙缸记》,见陈宁《督陶官唐英〈陶人心语〉五卷本的整理与研究》,第180页。

[56] 唐英:《瓷务事宜示谕稿序》,张发颖编:《唐英督陶文档》,第13页。

[57] 陈宁:《督陶官唐英〈陶人心语〉五卷本的整理与研究》,第182页。该书此处句读可商,略加调整。

[58] 江西省历史学会景德镇制瓷业历史调查组编:《景德镇制瓷业历史调查资料选编》,第46页。

[59] 张发颖主编:《唐英全集》,第1169页。

[60] 同上。

[61] 感谢田天博士和张翀学棣提示我注意这一点。

[62] 山东省地方史志编纂委员会:《山东省志·文物志》,第211页。

[63] 张岱撰,马兴荣点校:《陶庵梦忆/西湖梦寻》之《陶庵梦忆》,卷二"孔庙桧",第22页。关于孔子手植树,最早见于唐人封演《封氏闻见记》卷八"文宣王庙树"条,其文曰:"兖州曲阜县文宣王庙门内并殿西南,各有柏叶松身之树,各高五六丈,枯槁已久,相传夫子手植。晋永嘉三年,其树枯死。至仁寿元年,门内之树忽生枝叶。乾封二年复枯。……肃宗时,二树犹在。"(封演撰,赵贞信校注:《封氏闻见记校注》,第75页)孔庙现存有米芾书并撰《孔圣手植桧赞碑》,米芾见过的桧树,不知是否此二树。张岱所见的树实际上是另一棵,即元代至元三十一年(1294)在孔庙大成殿东庑基址间萌发的一棵树。导江(今四川灌县东)人张须将这棵新萌发的树附会为孔子当年手植桧树,并将其移植于大成门内东侧,作《圣桧铭》。明弘治十二年(1499)六月,雷雨引起了火灾,灾后桧树仅存余干。兖州知府童旭置石栏加以保护。万历二十八年(1600),杨光训手书的"先师手植桧"碑立于树侧。清雍正二年(1724),枯木再次遭火,唯存树桩。雍正十年,新枝复萌,现已十余米高(曲英杰:《孔庙史话》,社会科学文献出版社,2011年,第35~36页)。又,南宋乾道六年(1170),陆游过黄州,访苏轼故居,于雪堂东见大柳,"传以为公手植"。见陆游《入蜀记》第四(《笔记小说大观》,江苏广陵古籍刻印社,1983年,第9册),第15a页。

[64] 唐英:《龙缸记》,见陈宁《督陶官唐英〈陶人心语〉五卷本的整理与研究》,第180页。

[65] 王学奇主编：《元曲选校注》，河北教育出版社，1994年，第四册，第3506～3553页。该剧另有收入《古本戏曲丛刊》四集的脉望馆抄本。胡适指出，在元杂剧中，"……《盆儿鬼》似最晚出，故列举当日已出的包公杂剧中的故事，而后来《盆儿鬼》的故事——即《乌盆记》——却成了包公故事中最通行的部分。"胡适：《三侠五义序》，见胡适著《中国章回小说考证》（实业印书馆，1942年），第400页。

[66] 有关这一作品源流的论述，见孙楷第《包公案与包公案故事》之二"盆儿鬼故事"（《沧州后集》，中华书局，2009年，卷二），第63～68页。另见王学奇主编《元曲选校注》，第四册，第3507～3508页注释［1］（马恒君注）；耿瑛《鬼戏〈乌盆记〉，奇特小喜剧》（《戏剧文学》2014年第4期，第72～74页）；郭建《乌盆记》（《文史天地》2014年第7期，第14～17页）。

[67] 董康编著，北婴补编：《曲海总目提要》（附补编），人民文学出版社，2014年，第1668～1669页。

[68] 石玉昆述：《三侠五义》，中华书局，2013年，第31～34页。关于这个故事与元杂剧的关系，胡适有具体的研究，见《三侠五义序》（见《中国章回小说考证》），第427～429页。

[69] 关于《三侠五义》成书过程的研究，见胡适《三侠五义序》（见《中国章回小说考证》，第393～435页）；苗怀明《〈三侠五义〉的成书过程》（《古典文学知识》1996年第3期，第76～79页）；苗怀明：《〈三侠五义〉成书新考》（《明清小说研究》1998年第3期，第209～244转256页）；中华书局编辑部：《天地间另是一种笔墨——〈三侠五义〉》，（石玉昆述：《三侠五义》，第1～2页）。

[70] 王学奇主编：《元曲选校注》，第四册，第3546页。李建明首先注意到这个细节，见《拙劣的改编，成功的采录——谈〈判瓦盆叫屈之异〉对戏曲的改写》（《南通职业大学学报》第24卷第3期，2010年9月），第15～19页。

[71] 董康编著，北婴补编：《曲海总目提要》（附补编），第179～180页。

[72] 王明：《抱朴子内篇校释（增订本）》，中华书局，1985年，第230页。

[73] 石玉昆述：《三侠五义》，第9页。

[74] 王学奇主编：《元曲选校注》，第四册，第3536页。

［75］石玉昆述：《三侠五义》，第 32 页。

［76］同上。

［77］同上书，第 33 页。

［78］胡适认为："元曲《盆儿鬼》很多故意滑稽的话，要博取台下看戏的人的一笑，所以此剧情节虽残酷，而写的像一本诙谐的喜剧。石玉昆认定这个故事应该着力描写张别古任侠心肠，应该写的严肃郑重，不可轻薄游戏，所以他虽沿用元曲的故事，而写法大不相同。"（胡适：《三侠五义序》，见《中国章回小说考证》，第 428 页。着重号为原作者所加。）尽管如此，张爱玲从基于《三侠五义》本改编的京戏中仍看到了中国人特有的幽默，她写道："《乌盆计》叙说一个被谋杀了的鬼魂被幽禁在一只用作便桶的乌盆里。西方人绝对不能了解，怎么这种污秽可笑的、提也不能提的事竟与崇高的悲剧成分掺杂在一起——除非编戏的与看戏的全都属于一个不懂幽默的民族。那是因为中国人对于生理作用向抱爽直态度，没有什么不健康的忌讳，所以乌盆里的灵魂所受到苦难，中国人对之只有恐怕，没有憎嫌与嘲讪。"（张爱玲：《洋人看京戏及其他》，金宏达、于青编：《张爱玲文集》，第四卷，安徽文艺出版社，1992 年，第 23 页）

［79］石玉昆述：《三侠五义》，第 32 页。

［80］朱一玄校点：《明成化说唱词话丛刊》，中州古籍出版社，1997 年，第 166、167 页。

［81］李建明：《英雄的悲剧与凡人的悲哀——〈俄狄浦斯王〉与〈玎玎珰珰盆儿鬼〉比较》，《扬州大学学报（人文社会科学版）》第 14 卷第 6 期（2010 年 11 月），第 73～78 页。

［82］董康指出："《后汉书》注，载汉时王忳事，与此相类。"（董康编著，北婴补编：《曲海总目提要》［附补编］，第 180 页）案，王忳事见《后汉书》正文而非其注。王忳，字少林，为郿令。夜中遇女鬼称冤，无衣自蔽，不敢面见王忳。王投衣与之。女子便前诉其冤情，王答应为女子理冤，女子"因解衣于地，忽然不见"。见《后汉书·独行列传第七十一·王忳》，第 2681 页。

［83］马少童：《试议京剧中的"鬼发"——从刘世昌的扮相说开去》，《中国京剧》2007 年第 4 期，第 49 页。

［84］王学奇主编：《元曲选校注》，第四册，第 3548 页。

十一、六舟的锦灰堆

明人王世懋见到"铁袈裟","已稍扪历"[1],黄易也不由自主伸手去"扪"[2]。张岱谒孔子手植桧,"摩其干"[3]。除了观看,通过触摸,更可直接感受到物的存在。

在一首诗中,僧人六舟(1791—1858)提到古砖上工匠的手掌纹,曰:

蜀师钱师旃人名,布文两见陶人手。

其自注云:"仪征相国藏有天册砖,沪上陈寄蟠藏有嘉禾砖,皆有手掌文,乃陶人戏为之耳。"[4]这类手掌纹在考古发掘中时有所见(图11.1)[5]。工匠在砖上拍印掌纹,只是一种心血来潮的游戏,此举轻微地破坏了产品的标准性,留下独特的个人印记。

六舟将自己的手轻轻叠压上去,古与今,合而为什,仿佛要发出同一种祈愿,时间之神顿时失去了法力!我之所以敢做这番推想,是因为手掌纹充满巨大的磁力:肌肉的印痕微妙地起伏,在特殊的光影下,恍惚间会阴阳翻转,幽然凸出;指尖上的箕斗,如青铜器上云雷纹,细密有序,缓缓运行,是提取一部个人传记的密码……更重要的是,六舟其人,对"印迹"有着特

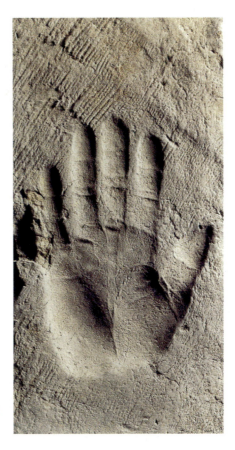

图 11.1 临沂金雀山南朝墓出土手掌纹砖

殊的敏感。[6]这一点，集中表现于他对拓片独到的理解和贡献。

濡纸施墨的捶拓技术大约产生于唐代[7]。如同砖上的手掌纹，拓片是器物的派生物。在墨扑一次次均匀的击打中，人们零距离、高密度、全方位地接触古物的面、边、角，通过辨别、识读、确认，镌痕铭迹渐次呈现于洁白的宣纸上，或清晰，或斑驳，或沉郁，或柔和。拓片的制作，成为人与古物一次深入的对话。金石学家黄易、吴大澂等人访碑，多由熟练的工人负责捶拓[8]，而六舟则亲自动手。在六舟手下，拓片本身也是"器物"，是艺术作品的主角。

图 11.2
六舟所作西周青铜甗全形拓

六舟俗姓姚,名达受,六舟为字,又字秋楫,号万峰退叟,别署慧日峰主、南屏退朽、天平玉佛庵弟子、西子湖头摆渡僧等,浙江海宁石井(今属钱塘镇)人。六舟十七岁出家,曾任湖州演教寺、杭州净慈寺、苏州沧浪亭住持,著述甚丰。[9]六舟富于收藏,精通鉴别,长于诗书画印,凿砚、刻竹等亦名重一时,被阮元称誉为"金石僧""九能僧"。[10]在各种技能中,六舟尤其擅长拓片。通过拓片的馈赠、交换,六舟在宗教界、学术界,乃至政界、商界,编织起自己的"朋友圈",这个圈子反过来又在经济和精神两个方面支持了他的收藏、研究和创作。

六舟是全形拓的前驱。全形拓力图在二维的纸面上表现器物三维的结构,这点应是受到西方视幻观念的影响(图11.2)[11]。制作全形拓,要先画出富有立体感的草图,以器就图,局部拓出,再移纸拼连,效果近似于摄

图 11.3 六舟与陈庚合作《剔镫图》

影。[12]与传统拓片只注重文字、花纹不同,全形拓技术同时关心器物本身。全形拓的制作时时要注意选择、调适、转换、接合,通过这些精妙而复杂的技术,建立起图像世界与物质空间的联系。全形拓所获得的图像包括两个方面,一是由触觉感知的印迹,二是由视觉感知的外形,二者天衣无缝地结合在一起,亦真亦幻。阮元注意到,六舟的全形拓作品有的采用木板刻形后再拓印,铭文也不是"原拓"[13]。尽管技术上尚有局限,但其基本理念在六舟这里已经确立。

浙江省博物馆藏《剔镫图》,是道光十七年(1837)六舟与好友陈庚合作的精品(图11.3)[14]。在这幅小横卷上,六舟所拓西汉竟宁元年(公元前33)青铜雁足灯化身为正、倒两形,左右并列,互为镜像,既表现了器物整体的样貌,又清晰地传达出灯盘底部的铭文。雁足灯不再只是金石学著作中常见的文字和白描图,它被六舟翻来覆去地摩挲、颠倒横竖地审视。[15]

陈庚补绘的六舟像寸人豆马,与器物的比例反转,大者变小,小者变大。在右侧正置的灯座上,六舟脚踩巨大的雁趾,双手抚摸擎天柱一般的灯

外编 六舟的锦灰堆 289

柄，像在阅读一通巨碑[16]；在左侧倒置的灯盘上，六舟俯下身去，专注地剔剥铭文上的锈迹。补绘人物需要先在拓片制作时留出空白，因此，这一奇特的构思实际上是六舟与陈庚的合谋。不同于陶人拍印的手掌纹，从谋划、协商到制作，二人颇费了一番心思和气力。观者对此图的感知是双向的，一方面，基于对人体正常尺度的经验，雁足灯化身为千丈松；另一方面，因为拓片与原物保持着物质性的关联，所以反过来又将六舟压缩为小人国的国民。[17]不同于鸭子与兔子、金刚力士像与"铁袈裟"的彼此冲突与否定，六舟与雁足灯可大可小，亦大亦小。六舟在画面右侧的题跋信息丰富，曰：

剔镫图

西汉竟宁雁足镫，为新安程木庵孔目所藏，去岁拓。余黄山之游，因适酷暑之际，未得裹粮，馆余于别业铜鼓斋，尽出所藏三代鼎彝等不下千计，此其一也。文字内为青绿所掩，以针挑剔，稍得明皙。吴江陈子月波为余写剔镫图，以记其事。所谓芥子纳须弥，化身无量亿，未免孩儿气象矣。后山大居士索余拓本，以此寄赠。一笑。

丁酉夏日，沧浪亭洒扫行者达受并识。[18]

灯在佛教中是智慧（"般若"）与法脉的象征。"剔镫（灯）"既是除去铭文上的锈迹，又暗指挑亮灯芯，使之大放光明，令人开悟[19]，故阮元赠六舟联句曰："凿玉拓金皆法相，剔镫磨竟（镜）亦清修。"[20]芥子与须弥之间的转换不止于形式层面，亦包含了哲理[21]，而哲理又寄存于"孩儿气象"之中，这便是禅师的理解与表达。"孩儿气象"的措辞看似自谦，却掩盖不住六舟的自得。

在另外一类作品中，六舟的视觉游戏呈现为截然不同的形式[22]。

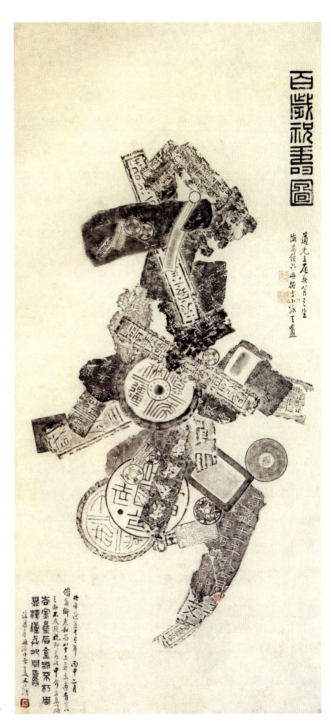

图 11.4
六舟《百岁祝寿图》

上海图书馆藏六舟《百岁祝寿图》（图11.4）的画心是一个巨大的"寿"字，以三十多件古物的拓片拼合而成。其中包括碑志、瓦当、钱币、铭文砖等，少数体量较小的钱币可见其全形，大部分残砖断瓦只露出半边一角。这些碎片颠倒陆离，看似漫不经心，实际上经过了作者苦心的经营，每一碎片的墨色深浅不一，构成了"寿"字张弛有度的笔画。右上方六舟的题嵩曰："百岁祝寿图。道光壬辰秋八月之望，海昌僧六舟拓于小绿天庵。"[23]壬辰即道光十二年（1832）。四年以后，他以此作贺镇江焦山寺住持借庵和尚寿诞[24]，左下方六舟的题跋记录其事：

> 此本藏箧中有年，丙申二月，借翁乡老和尚八十上寿，余适有黄山之游，不及趋祝，即寄以申介，并系以颂：
> 吉金乐石，金刚不朽。
> 周鼎汉炉，与此同寿。
> 沧浪亭洒扫行者达受又识。[25]

作者的美意不仅体现于"寿"字本身，也呈现于组成该字的各种物品：金与石质地坚硬，碎而不朽；作为古物，它们又历经沧海桑田，阅尽潮起潮落。

祝寿题材的绘画多讲究形式吉祥圆满，例如，宫廷中流行以百花或百蝶组字的"字画"，取帝后所述吉祥汉字，填画各种花果。在民国初年钤清庄和皇贵妃印的《菊花福寿字轴》（图11.5）中[26]，与生日时节相应的菊花以工笔细细绘出，色彩鲜艳，生机勃勃。民间的"字画"，风格也是如此（图11.6）。六舟的作品与这些画的题材、功能并无二致，但其元素却残破不全，乌黑一团。当不祥的联想几乎要从画面溢出时，谐音使得它们忽然凝固，并产生戏剧性的反转——"碎"谐"岁"音，寓意"岁岁平安"。博学

图 11.5 民国初年钤清庄和皇贵妃印《菊花福寿字轴》　　图 11.6 苏州桃花坞清晚期年画《寿字图》

的知音领会到画中寓意,又熟知"五色令人盲"的老话,能欣赏"墨分五色"的韵致,便会欣然接受这份寿礼。这样一件不俗的礼物,注定只能在一个彼此引为同道的小圈子中流传,也成为标定和强化其文化精英身份的手段。

六舟《百岁祝寿图》源于所谓的"锦灰堆"绘画。锦灰堆又称作"八破""集破画""吉破画""什锦屏""打翻字纸篓""集珍""断简残篇""集锦"等,其画面以毛笔、彩墨描绘破碎残断、杂沓纷纭的古旧字画、拓片与

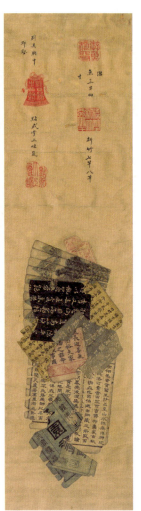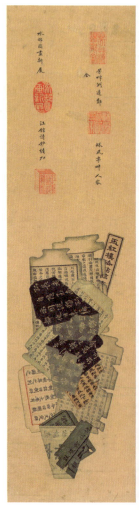

图 11.7 晚清至民国杜琦绘锦灰堆四联屏

古籍等,突出其折叠、粘连、虫蛀、火焚、水浸的视觉效果。画中的碎片比完好无缺的物品更加清晰、真切,栩栩如生,惟妙惟肖,几可乱真(图 11.7)。这类绘画流行于 19 世纪后期至 20 世纪上半叶,多用于装饰居室、店铺门面,也有的做成扇面或册页,在瓷器(图 11.8)、鼻烟壶、首饰盒等工

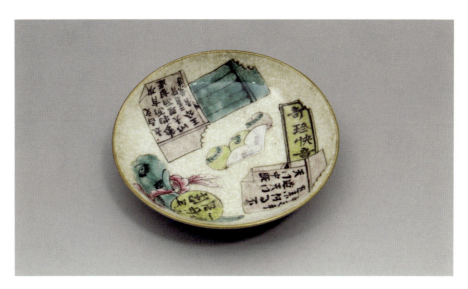

图 11.8 清晚期锦灰堆纹五彩碟

艺品上也偶有所见。[27]

王世襄释"锦灰堆"曰:

> 元钱舜举作小横卷,画名"锦灰堆"(见《石渠宝笈初编》《吴越所见书画录》),所图乃螯钤、虾尾、鸡翎、蚌壳、笋箨、莲房等物,皆食余剥剩,无用当弃者。[28]

《石渠宝笈初编》记钱选(1239—1299)锦灰堆为"素笺本,着色画"[29]。陆时化《吴越所见书画录》称之为"元钱舜举锦皋图卷",对画面的描述更为详细,曰:"所图即俗云灰堆,弃积败残、虾蟹鸡毛等物,群蚁争衔入穴。"[30] 上述两书皆录钱选题跋,云:

> 世间弃物,余所不弃,笔之于图,消引日月。因思明物理者无如老

外编 六舟的锦灰堆

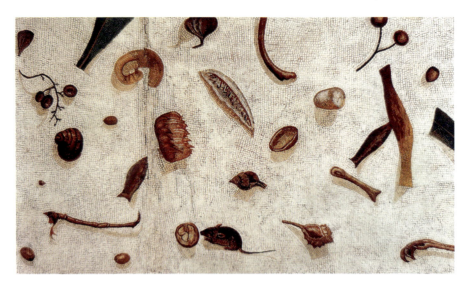

图 11.9 梵蒂冈博物馆藏 2 世纪赫拉克利特地画《未扫之屋》

庄。其间荣悴皆本于初,荣则悴,悴则荣,荣悴互为其根,生生不穷。达老庄之言者无名公。公既知言,余复何言?吴兴钱选舜举。[31]

荣与悴、生与灭不断转化,一片废墟正是新生命开始的地方,钱选从中看到了物之理。北宋理学家无名公邵雍有诗曰《四道吟》:"天道有消长,地道有险夷。人道有兴废,物道有盛衰。兴废不同世,盛衰不同时。奈何人当之,许多喜与悲。"[32]画家感到他所能做的只是将这番高论转化为图画。

在 17 世纪荷兰风格华丽的静物画中,也流行"食余剥剩"(pronkstilleven)的题材,其目的在于表现富裕奢华,也有着虚空与短暂的寓意。更早的例子,则可追溯到古罗马。在意大利拉特兰(Lateran)发现的 2 世纪初艺术家赫拉克利特(Heraklitos)的地画《未扫之屋》(*Unswept Room*,图 11.9)即以马赛克拼镶出盛宴后残留的果壳、贝壳、鱼骨、虾蟹壳、鸟足,以及一只啃桃壳的老鼠,这是对公元前 2 世纪古希腊贝加蒙(Pergamon)城

图 11.10 台北故宫博物院藏传南宋李嵩《货郎图》

画家索索斯（Sosos）同名绘画的继承。[33]中国绘画中一个较早的例子见于宋人邓椿《画继》卷十：

> 画院界作最工，专以新意相尚。尝见一轴，甚可爱玩。画一殿廊，金碧熀耀，朱门半开，一宫女露半身于户外，以箕贮果皮作弃掷状。如鸭脚、荔枝、胡桃、榧、栗、榛、芡之属，一一可辨，各不相因。笔墨精微，有如此者！[34]

宋代院画颇有一些传世，我们可以借用传李嵩《货郎图》（图 11.10）等想象邓椿所见画作的风貌，其"一一可辨，各不相因"的果皮，应当与货郎担子上

图 11.11 钱选款《锦灰堆》

各种物品的描绘同样精妙。

　　白铃安（Nancy Berliner）指出，"锦灰堆"一词源于唐末五代诗人韦庄《秦妇吟》的诗句："内库烧为锦绣灰，天街踏尽公卿骨。"[35]这首七言叙事诗是唐代篇幅最长的诗歌，描述黄巢军入长安后，韦庄亲身经历的种种灾难。该诗不见于韦庄个人的集子和《全唐诗》，而厕身于敦煌藏经洞的故纸堆中。[36]王国维根据五代孙光宪《北梦琐言》中保留的"内库烧为锦绣灰，天街踏尽公卿骨"之句，断定敦煌所见长诗是韦庄《秦妇吟》的全本。[37]元人可能从《北梦琐言》之类的转述中得知这个典故，并用作画题。[38]

　　"锦绣灰"是对城市灭顶之灾的描述，与钱选所绘的确有可比之处。对于虾蟹而言，人类的饕餮飨宴无异于一场浩劫，这与《未扫之屋》炫耀口腹之欲的立意大不相同。但是，钱选的题跋还说出了这幅画更为深邃的意涵，即生与灭的对立和转化。我未见原画，不知道画家如何以其特有的逼真风格表现锦成灰、灰成锦的哲理。见于网络有一署款为钱选的小幅手卷，或为后人根据文献记载，对其《锦灰堆》的"再造"（图11.11）。这幅画令人联想到张小涛2002年的油画《116楼310房间》（图11.12）。尽管张小涛并不一定熟悉钱选的锦灰堆，但他画的也是食余剥剩。餐桌上被肢解、粉碎的龙虾

图 11.12 张小涛《116 楼 310 房间》

触目惊心,表达了年轻的艺术家初到北京时,这个繁荣、嘈杂、迷乱的大都市带给他的眩晕和不安。画家提供给我的一段文字中写道:"我们的烂生活,腐烂与灿烂同在,有时腐烂就等于灿烂。我希望把这些生存的恐惧、渺小、压力、糜烂的微观片断通过作品表现出来,它们是我们荒诞而纵欲的物质生活的片断的抽样放大,也是我们面对这个物质化的欲望社会的本能的疑虑和反应。"与钱选强调的哲理相比,张小涛的作品更具有感官的冲击力。

锦灰堆偏离了文人写意绘画的趣味,表现出对破碎之物强烈的兴趣。有研究者认为,锦灰堆是商贾市井小民附庸风雅心理的反映,也是这一时期战火频仍,江南文物屡被焚毁的现实写照。[39]但王屹峰指出,六舟的生活平和而安逸,他所收集的古物遭太平军洗劫,是其身后事;[40]再者,六舟的身份较为特殊,并非商贾市井小民,因此,其锦灰堆创作应另有他解。

六舟也未必见过钱选的原作。[41]白铃安提示我们注意"八破"(锦灰堆)与博古图的联系[42]。而博古图正是六舟所擅长的艺术类型。博古图以描绘古器物为母题,常见的一种模式是以古器物插花[43],更为特别的形式是全

图 11.13 六舟等人合作的《古砖花供图卷》

形拓与写意花卉相结合,一般认为后者"出现于19世纪70年代,活跃于其后的世纪之交,一直延续到20世纪40年代"[44]。六舟这类作品的年代更早,他称之为"钟鼎插花"。除了古代青铜礼器,六舟还以古砖全形与花卉结合,道光十五年(1835)所作《古砖花供图卷》(图11.13)以一组古砖的全形拓或横或纵组成各式花盆,由他的朋友黄均、漱石、姚鼎、僧予樵、陈坎如、计鱼计、松溪等人补绘竹木花石。[45]

　　六舟富藏古砖,自称"予平生所见古砖不下三千种,所藏亦数百种"[46]。在《古砖花供图卷》中,朴厚的古砖、高古的文字与生机勃勃的花木形成鲜明的对比,让观者联想到那些古老的器物与知识给予后人的启迪。古砖在这里不再像雁足灯那样呈现出个体的价值,而是一种集成式肖像。它们是建筑出生入死的遗骸,虽饱经沧桑,仍华润厚滋。它们养育着峥嵘的草木,斑驳的墨痕与艳丽的花朵彼此映衬。砖上的各种年号,暗喻着汉晋唐宋的精神一齐复活。尽管《古砖花供图卷》晚于六舟的《百岁祝寿图》,但作品中的古砖具备碎片和集成的特征,与锦灰堆的意象相近,说明在六舟这里,博古图和锦

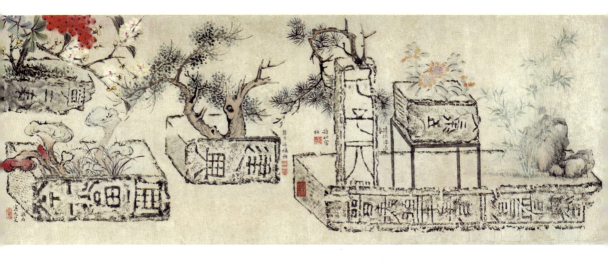

灰堆有着彼此互动的关系。

六舟另一幅存世的锦灰堆作品，是浙江省博物馆所藏的《百岁图》（图11.14）。在六尺全开的画面中，众多的古物并没有构成任何具体的文字或物象，而是一个边缘不规则的巨大块面，仿佛从天而降，穆穆皇皇，气象浑厚。根据陆易的统计，画面中包含了86种金石小品，计有"钱币28枚、墨锭1丸、带钮铜印1方、1只铜炉的局部、弩1把、带铭文的器物拓片2处、瓦当2块、古砖3块、石刻6块、砚台4方、石质印章边款1及朱红色印蜕36方"[47]，其中以印章最多，自先秦以迄清代的钱币次之，甚至还有一枚俄罗斯帝国亚历山大一世1808年版5卢布铜币的正反面。

这些金石小品多为六舟自藏。通过陆易的仔细剔剥，我们可以看到每一物件独有的价值。其中不乏精品，如一块碑刻是唐人薛稷书并撰（图11.15）；带有"倪高士故物""玄玄子用以画兰"款以及"守真"印章的石砚，是明人马守真曾收藏的元代画家倪瓒的旧物；还有晚明休宁墨派名工汪鸿渐所造

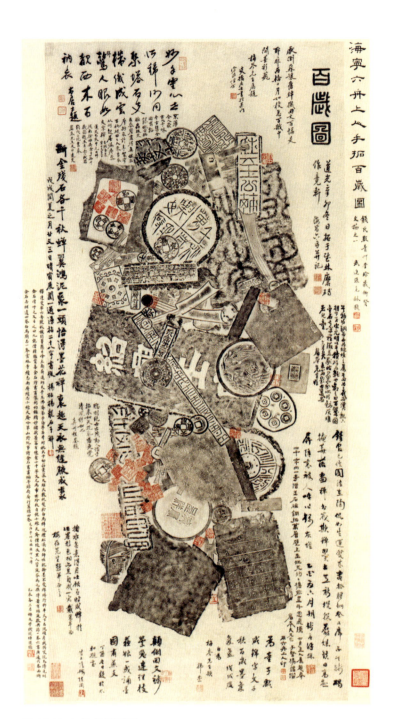

图 11.14 六舟《百岁图》

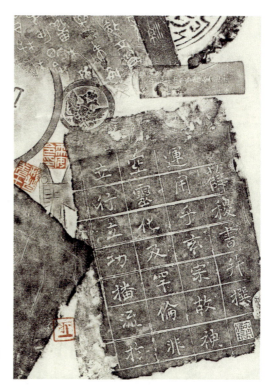

图 11.15
六舟《百岁图》中唐人薛稷书并撰的碑刻

墨锭。凭借这些物品,原本可以编连出一部首尾相继的史册,但六舟却打翻字纸篓,掀倒八仙桌,大闹天宫。

拓片周围密布大量题跋,其中既有六舟自题,又有其朋辈的书迹[48]。这些题跋是围绕作品展开的各种人物活动的留痕,是作品在彼时直接激发出的种种文本和话语。我们应该将这些题跋看作理解作品意义的一级史料,利用它们重构其文化语境。为此,首先需要对所有题跋进行年代学的研究,厘清其层位关系。在这个过程中,部分题跋有纪年,可用作基本"桩位"。对不署年款的题跋,则可根据其位置和字的大小确定先后关系。一般情况下,较早的题跋多居于显著的位置,字形略大,书写自由;较晚的题跋则填补在边缘或空白处,因为空间有限,字比较小,风格略为谨慎,将有纪年和无纪年

图 11.16 六舟《百岁图》题跋的次第

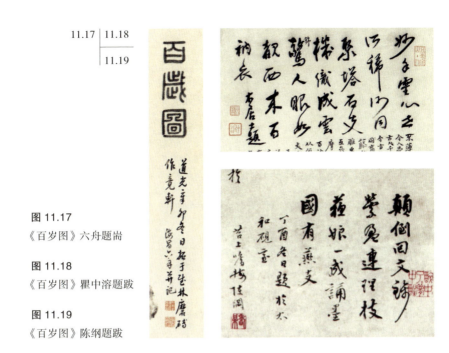

图 11.17
《百岁图》六舟题耑

图 11.18
《百岁图》瞿中溶题跋

图 11.19
《百岁图》陈纲题跋

的题跋结合起来,前后比照,便可推定各条题跋的先后次序。当然也有例外的情况,如下文所论六舟的第二条题跋,便写在一个十分局促的地方。但如此一反常规,其动机更值得分析。我用图像处理软件制作的示意图,显示了题跋经过排列之后,在各个时间点上的画面效果(图 11.16)。在此基础上仔细分析题跋的内容,一些人物关系和情节便浮出水面。

第一条是画面右上角六舟本人的题耑(图 11.17),由此可知作品的创作年代比前述《百岁祝寿图》还要早一年,即道光十一年(1831)。其文曰:

百岁图

道光辛卯冬日拓于武林磨砖作竟轩。海昌六舟并记。

钤"六舟手拓金石""西子湖头揰渡僧"印。

外编　六舟的锦灰堆　305

磨砖作竟（镜）轩是六舟庋藏其个人藏品的处所。[49]

第二条题跋是画面左上角瞿中溶题写的一首诗（图11.18）[50]，无纪年，但位置显要，以行草写就，字较大，疏放自然，写成时间应较早。曰：

妙手灵心世所稀，沙同聚塔石支机。
织成云锦惊人眼，如睹西来百衲衣。
木居士题。

钤"五朱泉山主人""瞿苌生""中溶"印。

诗的开头赞扬六舟高超的技艺。"聚塔"出自《妙法莲华经·方便品》，经文曰："乃至童子戏，聚沙为佛塔。如是诸人等，皆已成佛道。"[51]即使小儿的游戏，也包含善缘，这让我们联想到上文所引阮元的联句"凿玉拓金皆法相，剔镫磨竟（镜）亦清修"，以及六舟所说的"孩儿气象"。诗中说到织女以石支机，坚硬冰冷的金石霎时化作柔软灿烂的织锦。"云锦"巧妙地呼应了"锦灰堆"一词，而以云锦做成的衣服，光怪陆离，恰似一件僧衣。

这首诗继承了传统书画品评的格套，包含两种基本元素：第一，从作品中获得的视觉印象；第二，旧有的典故或概念。两种元素彼此交织在一起，从织机、云锦到百衲衣，这件由数十种金石聚合成的纪念碑式作品幻化为一件袈裟。而六舟本人，就是一位身着袈裟的和尚。

这两种元素在其他题跋中也可见到。接下来应是画幅左下角道光十七年（1837）陈纲[52]的题跋（图11.19），距离这幅作品的完成已有六年。曰：

颠倒回文锦，萦盈连理枝。
苏娘一成诵，墨国有燕支。

丁酉冬日题于太和砚室。茗上嗜梅陈纲。

钤"醉中了了梦中醒""耆梅"印。

诗中除了"颠倒""萦盈""墨国"等字眼约略表达了陈纲对作品的视觉印象外，更多的文字用以显示其经史修养，似乎引述那些典故比描述画面更为重要。题跋继续沿着"锦灰堆"一名展开，由"锦"字联系到晋时才女苏蕙的织锦。关于她的传说，早期比较完整的版本见于《晋书·列女传》："窦滔妻苏氏，始平人也，名蕙，字若兰。善属文。滔，苻坚时为秦州刺史，被徙流沙。苏氏思之，织锦为回文旋图诗以赠滔。宛转循环以读之，词甚凄惋，凡八百四十字……"[53]"燕支"即胭脂，透过深浅不同的墨色，陈纲看到了苏蕙红润的面容。视觉与想象，经验与知识，彼此叠加在一起。

画幅左侧道光十八年（1838）夏杨柘[54]的题跋仍是对画面浮光掠影的描述（图11.20），以及对与"锦"字相关的成语的套用，并无多少新意：

> 断金残石各千秋，蝉翼鸿泥聚一头。
> 悟得墨花禅里趣，天衣无缝腋成裘。
> 戊戌闰夏之月廿又三日，晴窗展阅一过，漫拈二十八字书后。杨柘杨龙石子瀚。

钤"瀚"印。

图11.20
《百岁图》杨柘题跋

根据以下两条题跋，可以重构一次三至四人的聚会。第一条是画面下部、陈纲题跋右侧韩崇[55]道光十八年（1838）腊八节所题（图11.21），曰：

> 为童子戏，成锦字文。
> 千秋百岁，墨气氤氲。
> 戊戌腊日为梅岑先生题。韩崇。

钤"韩崇"印。

上文提到，六舟在道光十七年（1837）《剔镫图》的题跋中就有"未免孩儿气象"一语，所以，这条题跋中所说的"为童子戏"，可能来源于聚谈时六舟本人对这件作品的解释。"千秋百岁"一句再次呼应了作品的标题。梅岑，又作眉岑、梅存，是长洲（今苏州）收藏家严复基的字。"为梅岑先生题"说明当时六舟已经决定将这一作品赠予严复基。

与这次聚会有关的第二条题跋，是题嵩"百岁图"三字左侧双桥居士的手笔（图11.22）。这也是受严复基请托而题写的：

> 压倒苏娘旧锦机，回文百幅是耶非。
> 两轮日月如梭急，百岁中间墨彩飞。
> 梅岑先生属题。双桥居士书于吴门沧浪僧舍。

钤"苏生"印。

双桥居士继续演绎苏蕙的故事，也应和了韩崇的"成锦字文"——织机忽然倒塌，那些本来"始则终，终则始，若环之无端"的回文诗，次序全部被打乱，却呈现出"百岁"的寓意。

"吴门沧浪僧舍"即苏州沧浪亭六舟的住处（图11.23）。此时的六舟，是

图 11.21《百岁图》韩崇题跋

图 11.22《百岁图》双桥居士题跋

沧浪亭的住持。这条题跋说明六舟虽已决定将作品送给严复基，但似乎作品仍存于六舟处，或者严复基收下后，为这次雅集特意携来，索求友朋题跋。双桥居士题跋的内容延续上述题跋的格套，而没有受到接下来六舟第二条题跋的影响，说明六舟的第二条题跋这时还没有出现[56]。一种可能成立的解释是，双桥居士与韩崇跋款同时，皆成于道光十八年（1838）腊八，地点是在沧浪亭，韩崇、双桥居士以及主人六舟均参加了这次聚会，当时极有可能还有严复基在场。[57]在聚会中，韩崇、双桥居士在《百岁图》上留了墨宝，而六舟本人并没有再题，也许他认为拓片本身足以表达自己的心迹。另一种可能是，双桥居士的题跋是在下文将要谈到的次年的雅集。不管怎样，六舟

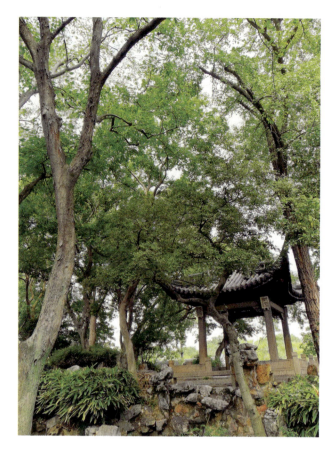

图 11.23
苏州沧浪亭

参加了道光十八年的聚会,但没有题字。

六舟的题跋要晚到道光十九年(1839)的中元日,即农历七月十五日。[58]这一天,六舟刚从镇江回到苏州。从半年多以前沧浪亭雅集韩崇的题跋来看,六舟已将作品送给严复基。他在上次没有写字,这次严复基又将拓片携来索题。尽管六舟还没有从舟车劳顿中恢复体力,但此刻他有点躲不过去了。

聪明的六舟自有他的手段。当时画面右部尚有大片空白(图11.24),但六舟的文字却穿插在瞿中溶题跋和拓片之间一段狭小的空隙(图11.25)。与瞿中

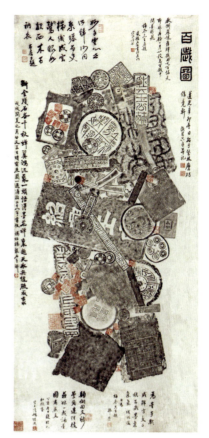

图 11.24
六舟第二条题跋题写之前《百岁图》
已有题跋的位置关系

溶书法舒放的风格截然不同,六舟细密的小字小心翼翼地避让瞿氏的文字,以至于一行比一行低。题跋外缘不规则,远看呈现为一小片灰色的块面,与拓片连成一体——既然你眉岑先生认为画面仍然不足,那么,我六舟和尚在锦灰堆中再增加一片顽石!

与右上角六舟题嵩浑厚的篆书和秀雅的行书皆不相同,这段题跋多用异体字[59],比拓片中的文字更难以释读。六舟的声音隐藏在一场化装舞会、一次捉迷藏的游戏之中。这是两首绝句,曰:

图 11.25 《百岁图》六舟第二条题跋

不薄今人爱古人,千秋今古喜同春[60]。

溪藤响拓雕虫技,交互参差尽得真。

偶尔摩挲不计年,袈裟百衲破田田。

人来问我从何起,屋漏痕参文字禅。(余藏有怀素千文墨宝。)

道光己亥中元日,时从南徐回吴。余手拓千岁图越五年而成,并题此二绝,书奉眉岑先生疋正。达受。

钤"释达受"印。

值得注意的是,这两首绝句并非即时创作。《宝素斋金石书画编年录》"道光十二年壬辰"条,六舟自述道:

是秋,寓斋多暇,以所藏金石小品,效钱舜举锦灰堆法,拓成立轴,名曰《百岁图》,凡二十余幅。又曰《百岁祝寿图》。嗣因慈师松溪老人大衍之庆,又叙千种,名曰《千岁图》。阮文达公为之跋,一时题

者边幅皆盈,以为创金石家所未有。[61]

六舟没有具体说明这二十余幅相似的作品,分别拓制了多少件金石小品。他送给借庵和尚的《百岁祝寿图》实际上只有三十多件古物,而道光十一年(1831)所拓的这件《百岁图》包含了八十六件古物。那么,送给松溪老人的《千岁图》所谓的"千种"也许包括上百件。六舟《小绿天庵吟草》收录了《自题千岁图拓片》两首绝句,应是那幅《千岁图》的题跋。这两首绝句与我们所讨论的《百岁图》上六舟所题几乎完全相同,唯有"偶尔摩挲不计年"一句作"偶尔摩挲纪五年",其后自注小字曰"是图越五载而成"[62]。《百岁图》的题嵩应是作品完成之后所写,据此推算,这件作品是道光六年(1826)开始拓制的。另外,《百岁图》题跋的最后"余手拓千岁图越五年而成"一语中,误将"百岁图"作"千岁图",留下了复制的痕迹。

《百岁图》用了五年的时间才完成,那么,如何想象六舟在道光十二年(1832)的秋季可以拓成二十余幅?很有可能,道光十二年秋只是这些作品完成的时间。总之,六舟在这一时期创作了大量同类作品,而且不止一幅作品有"边幅皆盈"的题跋。这种看似构思独特的作品,一旦为人们所喜爱,便进入一种批量制作的流程中。

尽管这两首绝句在题赠严复基之前已有现成的稿本,但它毕竟写在了《百岁图》上,因此仍可作为我们更深入观察《百岁图》的导览词。

诗中"不薄今人爱古人"一句,出自杜甫《戏为六绝句》。杜甫在诗中表达了对于文学的见解,他不鄙薄从庾信以至"初唐四杰"王勃、杨炯、卢照邻、骆宾王等"今人"的清词丽句,又主张祖述屈原、宋玉等"古人",认为只有转益多师,方能有新的创造。[63]六舟认同杜甫不贵古贱今、不崇己抑人的态度,并向前迈出更大的一步。他没有按照年代排列那些古物,而

是周秦汉唐辽宋金元重新洗牌，原本并不相干的历史碎片，由于偶然的机缘而汇聚在同一个时间点上，纵横穿插，耳鬓厮磨，组成一个新的家庭。

六舟说，自己的传拓技术属雕虫小技[64]，不过，这种小技的确可以将古物彼此交错的关系真真切切地呈现于洁净的纸面上。拓片不只是一种图像复制的手段，印在宣纸上的墨痕就像人的指纹，既是影像，更是一种身份的证明，"像从器物上剥离的人造表皮"[65]。"当拓片从古物直接揭下后，它成了这些古物的平面替身"[66]，"如同蚕蛹蜕皮变成飞蛾离去，留下皮壳见证过往"[67]。因此，六舟所言"交互参差尽得真"的"真"，既是视觉上的，也是意义上的。

图中所见重重叠叠的古物，并没有在传拓之前堆放在一起，更没有使用任何黏合物将它们固定为一个整体。徐康《前尘梦影录》卷下记叙了六舟锦灰堆的制作技术：

> 吴门椎拓金石，向不解作全形。道光初年，嘉兴马傅岩能之。六舟得其传授，曾在玉佛庵为阮文达公作《百岁图》。先以六尺匹巨幅，外廓草书一大寿字，再取金石百种椎拓，或一角，或上或下，皆不能见全体。著纸须时干时湿，易至五六次，始得蒇事。[68]

这段文字之所以将全形拓与六舟的锦灰堆视作一体，可能是因为锦灰堆的重点不在于表现金石上的文字和纹样，而在于其破碎的形态。在全形拓的发展过程中，曾出现过局部椎拓再进行剪裁拼接的方式，六舟舍此简便的手段不用，而整纸移拓，是一种技术上的挑战，也与全形拓移纸就器的做法相近。

陆易指出："细看这张《百岁图》，物与物之间的叠加退让，毫不含糊，清晰可辨，没有任何剪切粘贴甚至描绘底稿的痕迹，它们是在同一张宣纸上被反复墨拓制作的，浑然天成。远远望去，仿佛那些物体真的就这样散落

着，在某个瞬间，被六舟所定格捕获。"[69]在这一点上，六舟不仅打乱了历史的时间概念，也隐藏了他制作的过程。打眼一看所见到的杂乱，实际上建立在严密的制作程序之上，所以，六舟在诗中提醒观者注意其中的"交互参差"。陆易谈到，一些放置在顶层的物品要最先拓出，而看似放置在底层的物品，在椎拓时则要小心地避让已经拓好的器物。例如中部体量较大的镌有"绍兴壬申"四字的南宋石刻，反而只扮演了填空的角色（图11.26）。最难处理的无疑是物件的边缘。少数边缘略有重叠，而更多的是彼此避让。隐隐露出的缝隙，是整幅作品呼吸的气孔。六舟刻意穿插一些红色印章，调解了墨色造成的压抑感（图11.27）。许多印章是在拓片制作之前钤盖的，墨扑小心地避开它们。印章之间也存在先后的避让关系，真切地显示出上下的层次。不过，也有一些直接钤盖在拓片之上，朱色与墨色重叠在一起，使得物象变得"透明"，真实与虚幻难解难分。

六舟聚沙成塔，构建起一种虚拟的三维影像，我们可以清晰地看到哪些物件在最上层，哪些在中间某一层，哪些位于最底层，"锦灰堆"的"堆"从一个概念转换成盈盈彰彰的形象。三维的"堆"不是一张立面图或剖面图，而是俯视图。古物有石，有陶，有铜，坚硬无比，观者似乎可以听到它们堆叠时彼此轻轻撞击的声音，甚至禁不住伸手探取一枚放在最上层的钱币。韦庄诗中锦绣灰的柔软、脆弱被翻转。[70]但是，一切不过是幻象，所有的物件实际上全都位于同一平面上，观者面对的只是一张纸。

瞿中溶诗中的百衲衣再次出现于六舟的这则题跋中。六舟进一步强调，这件袈裟是他花费了多年的心血才缀合而成的，那些交互参差的缝隙仿佛纵横交错的水田纹！这件袈裟虽然没有铁的重量，但深沉的墨色和金石的质感所营造的视觉冲击力，并不输于灵岩寺的"铁袈裟"。那么，这是他自己的外衣吗？

陆易敏锐地指出："……（六舟）身怀着诸多的技能，游走穿梭于多种

图 11.26 《百岁图》局部

图 11.27 《百岁图》局部

身份间,不断变换着角色,反映在留给世人诸多面貌的作品上……(《百岁图》)或许能成为他多重身份的一个注脚,一个集大成者的鲜活生动的例子。"[71] 六舟是一位技艺娴熟而用心专注的工匠。但是,孔子说"君子不器"[72],材料、技术、工艺等词语,几乎是文人艺术的反义词。六舟自然不愿被人看作一位匠师,他宁可将自己的所作所为当作一种充满童真的游戏,而不是功利性的事业。六舟九岁出家于海宁白马庙,十七岁正式薙染为僧,属临济宗。[73] 作为一名禅师,他可能没有用太多精力读经念佛,而是常年浸染在金石诗文书画之中,但他随时可以从匠师转换为一位僧人。

当朋友们追问如何构思出这一精妙的作品时,六舟答曰:"屋漏痕参文字禅。""屋漏痕"是一个重要的书法概念,出自唐人颜真卿,指用笔如雨水漏滴在破屋败堵上的痕迹一般凝重而自然[74]。南宋姜夔《续书谱·用笔》又称:"屋漏痕者,欲其无起止之迹。"[75]"文字禅"是南宗禅的概念。南宗禅讲究"不立文字",疏离律论经教,如传说中释迦灵山拈花、迦叶破颜微笑,即是以心传心,妙心自悟[76];但是,不可言说的禅意佛理又需要靠言说传播。大约到北宋中叶,在云门宗、临济宗、曹洞宗等宗派中产生了答非所问、不知所云、点到为止的"绕路说禅",即所谓的"文字禅"。因其如葛藤一般曲折迂回、纠结蔓缠,故又称为"葛藤禅"。周裕锴从两个层面定义文字禅,他指出:"广义的'文字禅'即所谓'以文字为禅',是包容了佛经文句、古德语录、公案话头、禅师偈颂、诗僧艺文等等形式各异、门风不同的一种极为复杂的文化现象……""狭义的'文字禅'是诗与禅的结晶,即'以诗证禅',或就是诗的别称"[77]。

六舟书写的绝句既是书法,又是文字,"屋漏痕"的用笔与"文字禅"的寓意直接联系在一起。吉金贞石上斑斑字迹断断续续、时隐时现,如同颓壁上明明灭灭、莫可名状的雨痕,是实相中的无相,也是无相中的实相,以其参解文字禅中的妙谛,说不定真可以从中悟得一二……六舟是这个意思

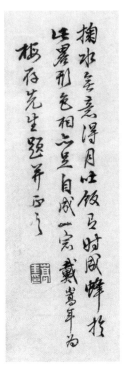
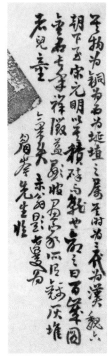

图 11.28 《百岁图》徐楙题跋

图 11.29 《百岁图》戴嵩年题跋

图 11.30 《百岁图》张廷济拟文、六舟书写的题跋

吗？不知道。也许我们不必过多地在字面上揣测他的心迹，因为他这种回答本身就是"文字禅"。他似乎什么都说了，又好像什么都没说，重要的是，六舟又恢复了他禅师的身份。

画面右下端徐楙[78]的题跋是十年之后，即道光二十九年（1849）才写上的（图11.28）：

> 钟官已佚图经在，陶侃如生运甓来。
> 尽拾腥铜登几席，不令残碣掩莓苔。
> 画禅书筏欺蝉翼，古意新机脱麝煤。
> 镇日高悬屏障里，被人呼作锦灰堆。
> 己酉夏六月朔，钱塘徐楙。

钤"问遽庐"印。

钟官是汉武帝时所立掌管上林苑及铸钱等事的水衡都尉的属官。[79]陶侃运甓的故事见于《晋书·陶侃传》[80]。引用这些典故的目的，在于引出钱币、砖瓦、铜器、碑碣这类物品。"蝉翼"盖指墨色淡雅的拓片，"麝煤"是对墨色的描述。这条题跋有一种微妙的变化，似乎在盘点构成"锦灰堆"的各种物质元素。徐楙用不同的眼光重新审视这件作品，一些具体的物件若隐若现地跳跃其中。

接下来应是左下角戴熙年的题跋（图11.29）[81]，曰：

掬水无意得月，吐饭有时成蜂。
于此略形色相，亦足自成一宗。
戴熙年为梅存先生题并正之。

钤"熙年"印。

"掬水得月"出自唐人于史良《春山夜月》中的诗句："掬水月在手，弄花香满衣。"[82]"吐饭成蜂"是东晋道士葛洪的一个传说[83]。该诗强调六舟作品中蕴含的偶然、神变与机缘。所谓"一宗"，既指信仰的宗门，也可解为艺术的新帜。

再接下来右下角徐楙题跋上方的一条，系阮元弟子张廷济[84]撰稿，六舟书写，也是为严复基所题（图11.30），曰：

其物为铜为石为埏埴之属，其时为三代为汉魏六朝下至宋元明，以其积碎而就也，命之曰《百岁图》。金石长年，祥征益显，彼画家所谓锦灰堆者，儿童气矣。

未翁题，达受为眉岑先生临。

外编　六舟的锦灰堆　319

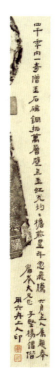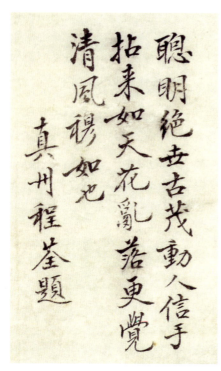

图 11.31 《百岁图》杨铸题跋

图 11.32 《百岁图》程荃题跋

这条题跋晚于道光二十九年（1849），而张廷济已于道光二十八年去世。与六舟自己的两首绝句一样，这也是六舟从他处抄来的。如前所述，六舟在道光十二年秋拓成二十多幅《百岁图》以及一幅《千岁图》，由于阮元在《千岁图》上题跋，"一时题者边幅皆盈"。阮元督学浙江时，张廷济与之订为金石交[85]，因此，《千岁图》题跋中很可能也包括张廷济的这段文字。只是六舟这次更为细心，已将原文中的"千岁图"改为"百岁图"。

六舟将作品送给了严复基，严复基看上去很喜欢，所以不断拿出来让人题跋。但六舟十年前写的"屋漏痕参文字禅"过于高妙，所以他再次请六舟对这一奇特的作品予以解释。六舟在他再三恳求下，只好抄来张廷济这段文字。这是关于锦灰堆浅白明了的"名词解释"，其中的"儿童气"一语，也是六舟本人说过的话。这样，六舟终于了结了这笔雅债。

接下来是徐楙题跋左边杨铸的题跋。这是应六舟之命为严复基写的（图11.31），过多谀辞，无可观者：

四千年内一奇僧，玉石磁铜拓万层。
壁上玉虹光灼灼，檐前星斗忽飞腾。
六舟上人属题，奉眉岑大兄正。子坚杨铸僭用六舟上人印。

钤"达受之印""六舟"印。

程荃[86]的题跋，位于画面左侧杨枯题跋右侧狭小的空间，甚是平庸（图11.32）。曰：

聪明绝世，古茂动人，信手拈来，如天花乱落，更觉清风穆如也。
真州程荃题。

从戴嵩年开始的四条题跋皆未署年款，只能判断是在道光二十九年（1849）之后题的，但晚到什么时候，则不得而知。有的可能也属于雅集所得，例如，杨铸为严复基写的题跋借用了六舟的印章，说明六舟和严复基都在场。也许，杨铸之前六舟的跋也是在这次雅集所题。如果将这四条题跋看作共时性的，那么参与雅集的人还应包括戴嵩年和程荃。

年代最晚的两条题跋，分别位于该图左右裱边上（见图11.14），其右边上部为张石园所题，曰："海宁六舟上人手拓《百岁图》，钱氏数青草堂珍藏乡贤文物之一，武进张克龢题。"左边下部为六舟同乡钱镜塘（1907—1983）1955年以工整的小楷题写的数百字的六舟生平介绍。这两条题跋，已在六舟去世百年之后，它们既将六舟及其作品从历史深处发掘出来，又将其安置于历史框架之中。身后的聚散沉浮，已非六舟所能预卜，所以，我们对这

外编　六舟的锦灰堆　321

两条题跋存而不论,重新返回到画心。

画心中上述十二条题跋,至少跨越了从道光十一年到二十九年(1831—1849)近二十年的时间。其间《百岁图》在一个关系密切的圈子里被一次次展玩,志趣相投的朋友们围绕这件作品彼此唱和,题写跋款。六舟从这类活动中,享受到极大的快乐。

为了操作方便,六舟在拓制这些金石小品时,会不停地调整纸的方向,点缀在其中的印章也颠来倒去;但密密匝匝的题跋却将这件作品转换为传统的立轴,构成这领墨色袈裟的又一重外衣。当整张纸再无缝隙可题的时候,这件作品才算真正完成。这些题跋是由文字构建起来的另一个世界,它与画面密切相连,却并不重合。题跋像是儒籍佛典的注疏,除了探求画面原初的意图,也努力从中发展出新的意义。

六舟的朋友们目光并没有集中在具体的物件上,而是着眼于对作品整体性的观察。他们用"墨国""墨花""墨气""墨彩"等来描述其所见,似乎只是用眼的余光,看到一片朦胧玄奥的黑色。他们喜欢玩概念的接龙游戏,如"文字"和"锦灰堆"加在一起,便是"回文锦",再由"锦"联想到"袈裟",这些典故跳跃、交错,与画面若即若离。只有当六舟提醒大家注意交互参差的"真"之后,才有人简单地提到那些具体的物品。

六舟整整花了五年时间发明了一个新世界,刿目怵心,朋友们绝对不会看不到其中的种种细节。他们看到了,而且可能还很惊喜,却顾左右而言他。他们的题跋与六舟的意图有时相去甚远,其原因可能有以下几点:

第一,六舟这个老顽童给他们出了一道难题。他的作品固然有趣,却是一个麻烦,它已经超出了现成的概念和理论,朋友们找不到解释这件作品的有效工具。

第二,基于一种策略,朋友们不去纠缠形而下的"器"。那些典故大多只停留在"锦灰堆"的概念上,继而迅速提升到所谓"道"的层面。这当然

图 11.33 六舟藏怀素贞元本《小草千字文》局部

是文人画题跋中常见的做法,但问题在于传统的写意作品总是极力避免工艺性的制作,而六舟的作品则截然相反。仅从这些题跋的字面来看,他们对于六舟的转向似乎故意视而不见。看上去,六舟对这种做法并无异议,因为他自己也谈得很高玄。

第三,谁都知道,这是六舟精心布置的一个视觉陷阱,上上下下,重重叠叠,零零碎碎,真真切切,诱惑着人们去辨认、剔剥、整理、归档,但是,一旦目光进入到这些细节之中,便中了六舟的圈套,真的成为幼稚的孩童,或者迂腐的学究。在这场游戏中,谁能脱离物的羁绊,持有老庄和禅宗的高蹈放达,谁便是胜者。

六舟曾在另一幅《百岁图》中题道:

积金聚石,名曰百岁。

不成文章,小小智慧。[87]

"智慧"即佛教所言"般若",《大智度论·集散品》:"何以故名般若波罗蜜

图 11.34 陈庚《拜素图》

者？般若者（秦言智慧），一切诸智慧中最为第一，无上无比无等，更无胜者，穷尽到边。"[88]"小小"二字又使得崇高无比的智慧，落脚到灵动而又温暖的细节之中。"孩儿气象"与佛教的智慧绝不矛盾，舂米劈柴，无非妙道，聚沙织锦，亦在道场。

将自己的作品称为"戏作"，并不是六舟的发明。在宋人文同的题画诗中即有"余幼好此墨戏兮"一句[89]，将其艺术启蒙看作乐在其中的游戏。更多的文人则将自己成年的作品称作"墨戏"，如米友仁"每自题其画，曰'墨戏'"[90]，黄庭坚在《题东坡水石》中曰："东坡墨戏，水活石润。"[91]此外，卜寿珊（Susan Bush）还注意到，杜甫的诗许多标题即以"戏"字开头。[92]实际上，号称"墨戏"的作品无不是文人在艺术上严肃的探求，之所以称作"墨戏"，无非是要说明其作为艺术家的身份与作为官员和学者的身份相区别，他们的创作是自我心性的表达，与宫廷画家和民间匠师的趣味

截然不同。游戏本身并不是离经叛道,不但与孔子所说的"游于艺"完全符合,也在禅宗思想中有其合法性的一面。《坛经·顿渐品第八》记慧能语:"应用随作,应语随答,普见化身,不离自性。即得自在神通,游戏三昧,是名见性。"[93]三昧即禅定。"游戏三昧"说的是自在无碍,而心中不失正定之义,是禅宗重要的解脱法门,信仰者即使在酒肉之间、声色场中,亦可获得宗教解脱。写诗作画更是"游戏三昧",人们以轻松自如的态度游戏于文学艺术之中而不执着,便可以达到与参禅同样的目的,所以,宋代"文字禅"风行后,禅门诗歌中出现了大量游戏之作。[94]

六舟的"孩儿气象"沿袭了"墨戏""游戏三昧"的精神,为自己找到了一个精神避难所。其作品的创意与风格令人惊异,至少在形式上与传统文人画拉开了距离,但他的题跋仍强调与文化传统的关联,因此,与其说六舟背叛、颠覆了文人艺术,倒不如说他在很大程度上丰富、扩展和重新定义了这一传统。

有趣的是,在六舟第二条题跋中,当抄写完"屋漏痕参文字禅"这几个字后,他又忍不住加注了两行小字:"余藏有怀素千文墨宝。"

六舟收藏有唐代书法家怀素所作《小草千字文》两本,一为唐大历三年(768)本,购于道光八年(1828);一为唐贞元十五年(799)本(图11.33),购于道光十六年(1836)。[95]这是书法史上的名品,一字千金,六舟奉为至宝,名其室为"宝素斋"。在贞元本的拖尾,陈庚所绘《拜素图》描绘了六舟礼拜这两卷墨宝的情景(图11.34)。他合什恭立,如同在礼拜一尊佛像。对面条桌上放置的两件手卷不是展开的,而是卷起的、密封的。六舟礼拜的不是作为图像的书法,而是作品的肉身,是具体的物。禅师超离物外的态度忽然不见了,文人对雅物的痴迷显露出来。

六舟在《拜素图》上题了多首诗,其中有句曰:

人道侬痴侬自乐，米颠拜石岂相殊？[96]

"侬"指的是画中人。[97]观画的六舟如揽镜自顾，有了一个与自我对话的机会。他由自己拜素的姿态，联想到拜石的宋人米芾。穿越时空，古人今人的痴心癖病并无不同，其中的乐趣岂可为外人道？岂能为外人知？[98]

"余藏有怀素千文墨宝"一句，不见于《小绿天庵吟草》所录《自题千岁图拓片》，是六舟一时心血来潮而增补。写罢这两行字，禅师脸上天真自得的笑，搅乱了他故意做出的高深。

［1］马大相编，王玉林、赵鹏点校：《灵岩志》，卷三，第38页。

［2］黄易：《岱岩访古日记》，《嵩洛访碑日记（外五种）》，第26页。

［3］张岱撰，马兴荣点校：《陶庵梦忆/西湖梦寻》之《陶庵梦忆》，卷二"孔庙桧"，第22页。

［4］六舟：《汉泉文砖》，《小绿天庵吟草》，卷二，见释达受撰，桑椹整理《六舟集》（浙江古籍出版社，2015年），第136页。仪征相国即阮元。阮元，字伯元，号云台、雷塘庵主，晚号怡性老人，谥号文达，江苏仪征人。乾隆五十四年（1789）进士，历官礼部、兵部、户部、工部侍郎，山东、浙江学政，浙江、江西、河南巡抚，及漕运总督、两广总督、云贵总督、体仁阁大学士。著有《山左金石志》《两浙金石志》《两浙辅轩录》《积古斋钟鼎彝器款识》《经籍籑诂》等。陈寄蟠，上海金石学家。

［5］考古发现的一个例子是1988年发掘的山东临沂金雀山南北朝墓墓砖，见临沂市博物馆《山东临沂金雀山画像砖墓》（《文物》1995年第6期，第72~78页）。发掘报告认为该墓为东汉晚期墓，我认为应为南朝宋时期的墓葬，或为年代略晚而受到南朝文化影响的北朝墓。见郑岩《魏晋南北朝壁画墓研究》（增订版，文物出版社，2016年），第116页。手掌纹在六舟曾活动过的苏州也有发现，如2016—2017年，苏州虎丘新村东吴大墓（M1）的陪葬墓（M2）后室东墙的砖上，就有不少手掌纹。见张铁军、何文竞《苏州虎丘路新村土墩考古发掘工作情况报告》（苏州市考古研究所：《2017年苏州考古工作年报》，内部印行，2017年），第32页，图32。

［6］巫鸿讨论了废墟中"迹"的概念，见《废墟的故事——中国美术和视觉文化中的"在场"与"缺席"》，第58~85页。

［7］罗振玉：《墨林星凤序》，《罗振玉校刊群书叙录》，江苏广陵古籍刻印社，1998年，第49~55页。

［8］关于黄易拓片的研究，见Qianshen Bai（白谦慎），"The Intellectual Legacy of Huang Yi and His Friends: Reflections on Some Issues Raised by *Recarving China's Past*"（Cary Y. Liu et al., *Rethinking Recarving: Ideals, Practices, and Problems of the "Wu Family Shrines" and Han China,* London and New Haven: Yale University Press, 2008, pp.286-337）；关于吴大澂拓工的研究，见Qianshen Bai, "Composite Rubbings

in Nineteenth-Century China: The Case of Wu Dacheng (1835-1902) and His Friends"（Wu Hung ed., *Reinventing the Past: Archaism and Antiquarianism in Chinese Art and Visual Culture*, Chicago: Paragon Books, 2010, pp.291-319）；白谦慎《吴大澂和他的拓工》（海豚出版社，2013年）。

[9] 关于六舟生平的介绍，见管庭芬《南屏退叟传》（释达受撰，桑椹整理：《六舟集》，第205～207页）。新近对六舟较全面的研究，见王屹峰《古砖花供——六舟与19世纪的学术和艺术》（浙江人民美术出版社，2017年）。

[10] 六舟《宝素室金石书画编年录》"道光十八年戊戌"条录阮元诗云："旧向西湖访秀能，南屏庵内有诗灯。那知行脚天台者，又号南屏金石僧。""道光十九年己亥"条录阮元诗云："道是南中金石僧，南屏应见五元灯。我云不但能金石，除却传灯又九能。"（释达受撰，桑椹整理：《六舟集》，第65、69页）"九能"之说，出自汉儒毛亨对《诗·鄘风·定之方中》"卜云其吉，终然允臧"的解释，曰："龟曰卜。允，信。臧，善也。建国必卜之，故建邦能命龟，田能施命，作器能铭，使能造命，升高能赋，师旅能誓，山川能说，丧纪能诔，祭祀能语，君子能此九者，可谓有德音，可以为大夫。"（十三经注疏委员会整理：《毛诗正义》，北京大学出版社，2000年，卷三之一，第236页）关于"九能"的考辨，见吴承学《"九能"综释》（《文学遗产》2016年第3期，第116～131页）。

[11] 薛永年：《晚清金石拓片与书画结合的博古画》，广东人文艺术研究会编：《粤海艺丛》第二辑，粤海风杂志社，2011年3月，第285页。

[12] 关于全形拓发展历史和技术较为系统的研究，见容庚《商周彝器通考》（上海人民出版社，2008年），第145～147页；桑椹《青铜器全形拓技术发展的分期研究》（浙江省博物馆编：《东方博物》第12辑，浙江大学出版社，2004年，第32～39页）；Kenneth Starr（史东山），*Black Tigers: A Grammar of Chinese Rubbings*（Seattle and London: University of Washington Press, 2008），pp.128-144。

[13] 上海朵云轩1998年秋季拍卖会拍品中，有一幅六舟所制焦山鼎全形拓，其上有阮元题跋："焦山周鼎，余三见之矣。此图所摹丝毫不差，细审之，盖六舟僧画图刻本而印成鼎形，又以此纸折小之，以拓其铭处乎。再

细审之,并铭亦是木刻。"王屹峰对焦山鼎拓片有细致的研究,见《古砖花供——六舟与19世纪的学术和艺术》,第255~256页。

[14] 陈庚,字月圃(在《剔镫图》题跋中,六舟称其为月波),吴江(今苏州市吴江区)人。好佛学,善画人物。上海图书馆藏有道光十六年(1836)六舟拓竟宁雁足灯铭文(浙江省博物馆编:《六舟——一位金石僧的艺术世界》,西泠印社出版社,2014年,第52页)。上海图书馆(仲威:《六舟和尚与雁足灯》,《中国书法》2015年第3期,第150~155页)和2009年嘉德秋季拍卖会(又见于2018年6月保利公司拍卖)有另外两个版本,与该图基本一致。其中前者拓于道光二十一年(1841)前后,赠沈兆霖;后者有六舟道光三十年的题跋,此时竟宁雁足灯曾经的收藏者程洪溥(号木庵)和陈庚均已去世,故题跋中云:"今木庵、月波墓门宿草,展观,惘然有今昔之感。"另外,何绍基《东洲草堂诗钞》记有两本。据此,赵阳认为六舟至少制作了五本《剔镫图》(赵阳:《六舟全形拓研究》,中央美术学院硕士论文,2017年,第45页)。但道光十六年的铭文拓片,实际上并不能算作标准的全形拓,其中也无人物画像。

[15] 与之类似的更早的一个例子是吴彬明万历三十八年(1610)所绘《十面灵璧图》。关于该图最早的报道见Sotheby's, *Fine Chinese Paintings,* New York, December 6, 1989, Lot 39。新近对该图全面的报道以及研究见Marcus Flacks, et al., *Grags and Ravines Make a Marvellous View: A Study of Wu Bin's Unique 17th-Century Scroll Painting "Ten Views of a Lingbi Rock"* (London: Sylph Editions, 2017)。另见Judith T. Zeitlin(蔡九迪), "The Secret Life of Rocks: Objects and Collectors in the Ming and Qing Imagination," pp.40-47。中文的研究又见黄晓、贾珺《吴彬〈十面灵璧图〉与米万钟非非石研究》(《装饰》2012年第8期,第62~67页)。

[16] 王屹峰首先谈道:"以全形方式摹拓雁足灯,将人物缩小置于其中,犹如七尺之躯面对大山丰碑,……也许是礼塔和访碑两种图式的结合。"(王屹峰:《古砖花供——六舟与19世纪的学术和艺术》,第141页)

[17] 张翀认为:"(《剔镫图》)之所以很轻易地做出'小人'的设计应该同明代流行的奇幻小说有所关联。《灯草和尚》《西游补》等书中皆有将人变小的情节,尽管我们现在无法证实

陈庚是否受到影响，但非正常的尺度一定有着相关的诱因的。"（张翀：《铜观之道［间］》，尹吉男主编：《观看之道——王逊美术史论坛暨第一届中央美术学院博士后论坛文集》，上海书画出版社，2018年，第144页）

[18] 录文据浙江省博物馆编《六舟——一位金石僧的艺术世界》，第50页。程木庵，即程洪浦，字丽仲，斋名铜鼓斋，新安（今安徽歙县）人，收藏家，善制墨。孔目为翰林院官员，掌章奏文书事。

[19] 关于灯在佛教中的意义，见田晓菲《烽火与流星——萧梁王朝的文学与文化》（中华书局，2010年），第165~176页。

[20] 六舟《宝素室金石书画编年录》"道光十八年戊戌"条录阮元该联句。见释达受撰，桑椹整理《六舟集》，第65页。

[21] 静、筠二僧合编：《祖堂集·归宗和尚》："有李万卷，白侍郎相引，礼谒大师。李万卷问师：'教中有言：须弥纳芥子，芥子纳须弥。须弥纳芥子，时人不疑；芥子纳须弥，莫成妄语不？'师却问：'于国家何艺出身？'抗声对云：'和尚岂不知弟子万卷出身？'师云：'公因何诳敕？'公云：'云何诳敕？'师云：'公四大身若子长大，万卷何处安著？'李公言下礼谢，而事师焉。"（蓝吉富主编：《禅宗全书》，第1册，卷十五，第722b~723a页）

[22] 陆易首先在六舟锦灰堆的研究中提出"游戏"这个概念，见《视觉的游戏——六舟〈百岁图〉释读》（浙江省博物馆编：《东方博物》，第41辑，浙江大学出版社，2011年），第5~14页。

[23] "小绿天庵"的室号，乃师法唐代书法家怀素湖南永州"绿天庵"。

[24] 借庵，即清恒，俗姓陈，字巨超，号借庵，浙江海宁人，镇江焦山定慧寺住持。著有《借庵诗抄》。六舟多次游焦山，与借庵交谊甚笃。（释达受撰，桑椹整理：《六舟集》，第278页）

[25] 感谢汪卫华先生指正草稿中此处识读错误。

[26] 清庄和皇贵妃，阿鲁特氏，事清同治皇帝爱新觉罗·载淳，为珣嫔，进妃。光绪年间，进贵妃。宣统皇帝爱新觉罗·溥仪尊为皇考珣皇贵妃。1913年后称庄和皇贵妃。

[27] Nancy Berliner（白铃安）, "The 'Eight Brokens': Chinese *Trompe-l'oeil* Painting," *Orientations*, vol.23, no.2, February 1992, pp.61-70；万青力：《并非衰落的百年——19世纪中国绘画史》，广西师范大学出版社，2008年，第255～259页。

[28] 王世襄：《锦灰堆——王世襄自选集》，生活·读书·新知三联书店，1999年，第5页。

[29]《石渠宝笈》卷六，《秘殿珠林石渠宝笈合编》，上海书店，1988年，第2册，第1049页。

[30] 陆时化撰，徐德明校点：《吴越所见书画录》，上海古籍出版社，2015年，卷三，第210页。

[31]《石渠宝笈》卷六，《秘殿珠林石渠宝笈合编》，第2册，第1049页；陆时化撰，徐德明校点：《吴越所见书画录》，第211页。

[32] 邵雍著，郭彧整理：《邵雍集》，中华书局，2010年，第329页。

[33] Arthur Strong, "Forgotten Fragments of Ancient Wall-Paintings in Rome. II.— The House in the Via de'Cerchi," *Papers of the British School at Rome*, vol. 8, no. 4 (1916), p.100. 感谢金烨欣提示我注意这一材料。

[34] 邓椿、庄肃撰，黄苗子点校：《画继/画继补遗》，人民美术出版社，1963年，第124页。

[35] Nancy Berliner（白铃安）, *The 8 Brokens: Chinese Bapo Painting*, Boston: Museum of Fine Arts, Boston, 2018, p.11.

[36] 关于《秦妇吟》研究的综述，见颜廷亮、赵以武辑《秦妇吟研究汇录》（上海古籍出版社，1990年）；张学松《〈秦妇吟〉研究述略》（《天中学刊》2000年第1期，第62～65页）；田卫卫《〈秦妇吟〉敦煌写本研究综述》（《敦煌学辑刊》2014年第4期，第153～161页）。

[37] 王国维：《唐写本韦庄〈秦妇吟〉残诗跋》，王国维：《观堂集林》，中华书局，1959年，卷21，第1019～1021页。孙光宪著，贾二强点校：《北梦琐言》，中华书局，2002年，第134页。

[38]《吴越所见书画录》又录元人杨维桢和文质的题跋，杨跋云："朔客扳某氏携吴兴钱选画来谒，曰：'此俗所

谓锦灰堆者是也。'"（陆时化撰，徐德明校点：《吴越所见书画录》，第211页）由此可知，当时这类画作虽不多见，但锦灰堆一名早已为人所知，故这一题材是否为钱选首创，尚无法完全论定。

[39] 万青力：《并非衰落的百年——19世纪中国绘画史》，第255页。

[40] 王屹峰：《古砖花供——六舟与19世纪的学术和艺术》，第166、219页。

[41] 在钱选和六舟之间也见"锦灰堆"一词。约成书于乾隆三十六年（1771）之前的阮葵生《茶余客话》卷二十"成窑酒杯"条曰："成窑酒杯，有名高烧银烛照红妆者，一美人持灯看海棠也。锦灰堆者，折枝花果堆四面也。……名式不一，皆描画精工，点色深浅，磁色莹洁而极坚。"（阮葵生著：《茶余客话》，中华书局，1959年，第586页）"成窑"即明成化官窑。瓷器上以"折枝花果堆四面"为题的锦灰堆，与钱选画作的母题有异，也与19世纪末瓷器上比较标准的锦灰堆绘画有所不同。这种差别或由于阮氏观察、描述不精，或由于这时期的锦灰堆的确以花果为主。

[42] Nancy Berliner（白铃安），*The 8 Brokens: Chinese Bapo Painting*, pp.13-14.

[43] 孔令伟：《"芙蓉蘸鼎"——古器物与绘本"博古花卉"》，《中国美术》2016年第4期，第88~91页。

[44] 薛永年：《晚清金石拓片与书画结合的博古画》，见《粤海艺丛》，第285页。相关研究，又见孔令伟《海派博古图初探》（上海书画出版社编：《海派绘画研究文集》，上海书画出版社，2001年，第57~64页）；石炯、孔令伟《拓本博古花卉——从吴昌硕〈鼎盛图〉谈起》（《新美术》2016年第1期，第37~47页）。

[45] 浙江省博物馆编：《六舟——一位金石僧的艺术世界》，第44~45页。六舟《宝素斋金石书画编年录》"道光十八年戊戌"条："是冬，余以所藏之砖头瓦角有字迹年号者，拓成瓶罍盆盎等件为长卷，凡友人中能写生者，各随意补以杂花，即名曰《古砖花供》。"（释达受撰，桑椹整理：《六舟集》，第67页）

[46] 严复基《严氏古砖存》六舟序，转引自陆易：《视觉的游戏——六舟〈百岁图〉释读》，见《东方博物》，第41辑，第8页。

[47] 陆易:《视觉的游戏——六舟〈百岁图〉释读》,见《东方博物》,第41辑,第5页。

[48] 这些题跋,陆易均作了录文,其中少数需要进一步校核。感谢倪志云教授指出部分识读错误。

[49] 六舟《小绿天庵吟草》卷四:"余性嗜金石,集所得古砖,计五百余种,择温润者制为砚材,颜其轩曰'磨砖作镜',聊以自警云。"(释达受撰,桑椹整理:《六舟集》,第197页)陆易指出"磨砖作镜"取自马祖道一见南岳衡山怀让禅师时的一则典故。(陆易:《视觉的游戏——六舟〈百岁图〉释读》,见《东方博物》,第41辑,第14页,注8)其事见释道原《景德传灯录》卷五:"开元中有沙门道一(即马祖大师也),住传法院,常日坐禅。师知是法器,往问曰:'大德坐禅图什么?'一曰:'图作佛。'师乃取一砖,于彼庵前石上磨。一曰:'师作什么?'师曰:'磨作镜。'一曰:'磨砖岂得成镜耶?''坐禅岂得成佛耶?'"(《大正新修大藏经》,第51卷,2076号,第240c页)

[50] 瞿中溶,字镜涛,一字安槎,号木夫,又号苌生,晚号木居士,嘉定人,金石学家钱大昕的女婿。官至湖南布政司理问。著名金石学家。关于《百岁图》题跋作者的生平,陆易多已考出,见《视觉的游戏——六舟〈百岁图〉释读》注释部分。

[51] 高楠顺次郎、渡边海旭监修:《大正新修大藏经》,第9卷,第262号,第8c页。

[52] 陈纲,字耆梅、嗜梅。湖州人,善作墨梅。

[53] 《晋书·列传第六十六·列女》,中华书局,1974年,第2523页。

[54] 杨枯,原名海,字竹唐,号龙石、聋石、野航子。松陵(今江苏吴江)人,刻竹家,亦善治印。

[55] 韩崇,字履卿,一字元之,别称南阳学子,室名宝铁斋、宝鼎山房,元和(一作吴县)人。官山东雒口批验所大使。性嗜金石,工书法,著有《宝铁斋诗录》《宝铁斋金石文字跋尾》等。为吴大澂外祖父。

[56] 画面右下角道光二十九年(1849)徐楙的题跋,不如双桥居士所题位置显著,因此将双桥居士题跋的时间排在六舟道光十九年题跋和徐楙题跋之前是合理的。

[57] 王屹峰注意到,六舟在沧浪亭期间与严复基往来较多,六舟《小绿天庵吟草》中也有六舟与严复基等人雅集的记录。(王屹峰:《古砖花供——六舟与19世纪的学术和艺术》,第123页;六舟:《严君眉岑邀同赵花雨、金海泉、吴雨香、马半帆集乙未亭》,《小绿天庵吟草》第三册,释达受撰,桑椹整理:《六舟集》,第188页)

[58] 王屹峰注意到,六舟为严复基《严氏古砖存》所写的序,也成于道光十九年(1839)。次年,严复基次子皈依六舟。(王屹峰:《古砖花供——六舟与19世纪的学术和艺术》,第123页)

[59] 在一些受到金石学影响的艺术家中,使用异体字和"奇字"是一种风尚。明人陈继儒《岩栖幽事》一书论及把玩古帖的益处,其一即为"多识古文奇字"(《丛书集成新编》24,台北:新文丰出版公司,1989年,第90页)。

[60] 此处"同"作"全",下又衍出一"同"字,其右加两点以示删除。

[61] 六舟《宝素斋金石书画编年录》"道光十二年壬辰"条,释达受撰,桑椹整理:《六舟集》,第48页。松溪老人即六舟九岁于海宁白马庙出家时的师父,见《宝素斋金石书画编年录》"嘉庆四年己未"条(《六舟集》,第5页)。

[62] 六舟《小绿天庵吟草》卷二,释达受撰,桑椹整理:《六舟集》,第154页。

[63] 对杜甫《戏为六绝句》的解说极多,歧见纷纭。本书的理解参照朴均雨《从〈戏为六绝句〉看杜甫的诗观》(《北京大学学报[哲学社会科学版]》,1998年第1期,第97~102页)。

[64] "响拓"原意并非传拓,北宋黄伯思《东观余论·论临摹二法》云:"又有以厚纸覆帖上,就明牖景而摹之,又谓之响搨。"(《宋本东观余论》,中华书局,1988年,第139页)南宋赵希鹄《洞天清录》"响搨伪墨迹"条云:"以纸加碑上,贴于窗户间,以游丝笔就明处圈却字画,填以浓墨,谓之响搨。然圈隐隐犹存,其字亦无精采,易见。"(赵希鹄:《洞天清录》,《北京图书馆古籍珍本丛刊》82《子部·丛刊类》,书目文献出版社,1990年,第543页)有关研究,见郭玉海《响拓、颖拓、全形拓与金石传拓之异同》(《故宫博物院院刊》2014年第1期,第145~153页)。王屹峰认为,"此处'响拓'代称椎

拓而已，非以灯取形之响拓"。他还注意到，六舟有意区别使用"搨"与"拓"字，前者用指摹画，后者用指椎拓。其说颇可从。（王屹峰：《古砖画供——六舟与19世纪的学术和艺术》，第259～265页）

[65] Wu Hung（巫鸿），"On Rubbings – Their Materiality and Historicity," Judith T.Zeitlin and Lydia H.Liu eds., *Writing and Materiality in China*, pp. 29-72.

[66] 白谦慎：《吴大澂和他的拓工》，第96～97页。

[67] 陆易：《视觉的游戏——六舟〈百岁图〉释读》，见《东方博物》，第41辑，第12页。

[68] 徐康撰，孙迎春校点：《前尘梦影录》，中国美术学院出版社，2000年，第218～219页。

[69] 陆易：《视觉的游戏——六舟〈百岁图〉释读》，见《东方博物》，第41辑，第12页。

[70] 感谢贾妍教授提醒我注意这个细节。

[71] 陆易：《视觉的游戏——六舟〈百岁图〉释读》，见《东方博物》，第41辑，第5页。

[72] 程树德撰，程俊英、蒋见元点校：《论语集释》，中华书局，1990年，卷三，第96页。

[73] 六舟《南屏记荊》题记曰："予自受具毕，往参南屏松光老和尚，即相印合，以佛门法器为誉，命掌书记，随付衣拂，继临济正宗。"（《小绿天庵吟草》卷四，见释达受撰，桑椹整理《六舟集》，第194页）

[74] 《佩文斋书画谱》"唐释怀素与颜真卿论草书"条引陆羽《怀素别传》："素曰：'吾观夏云多奇峰，辄常师之。其痛快处，如飞鸟出林，惊蛇入草。又遇拆壁之路，一一自然。'真卿曰：'何如屋漏痕？'素起握公手，曰：'得之矣。'"（王原祁等纂辑，孙霞整理：《佩文斋书画谱》，文物出版社，2013年，第2册，第223页。）宋代画家宋迪论绘画"天趣"的妙法也是类似的例子。他对画家陈用之说："此不难耳。汝先当求一败墙，张绢素讫，倚之败墙之上，朝夕观之。观之既久，隔素见败墙之上，高平曲折，皆成山水之象。心存目想，高者为山，下者为水，坎者为谷，缺者为涧，显者为近，晦者为远。神领意造，恍然见其有人禽草木飞动往来之象，了然在目，则

随意命笔，默以神会，自然境皆天就，不类人为，是谓'活笔'。"见沈括《梦溪笔谈》卷十七（胡道静：《新校正梦溪笔谈 / 梦溪笔谈补证稿》，上海人民出版社，2011年），第120页。

[75] 卢辅圣主编：《中国书画全书》，第2册，第173页。

[76] 普济著，苏渊雷点校：《五灯会元》，第10页。

[77] 周裕锴：《文字禅与宋代诗学》，高等教育出版社，1998年，前言，第6页。周裕锴还指出，"文字禅"一词，最早见于黄庭坚元祐三年（1088）《题伯时画松下渊明》诗："远公香火社，遗民文字禅。"（前引书，第27~28页）

[78] 徐楙，字仲繇，又字仲勉，号问蓬、问瞿、问渠、问年道人。钱塘人，工书画，善治印。陆易录文中年款作"乙酉夏六月朔"，恐不确。与作品时代较近的两个乙酉年分别是1825年和1885年，前者早于这件作品拓制的时间，而后者过晚，六舟已去世。该题跋左边杨铸的题跋从位置关系上看，晚于此条，但明言"六舟上人属题"，说明其时六舟尚未去世。细审墨迹，"乙酉"当作"己酉"，即道光二十九年（1849）。

[79]《汉书·百官公卿表上第七上》："水衡都尉，武帝元鼎二年初置，掌上林苑，有五丞。属官有上林、均输、御羞、禁圃、辑濯、钟官、技巧、六厩、辩铜九官令丞。"颜师古注引如淳曰："钟官，主铸钱官也。"（《汉书》，第735页）

[80]《晋书·列传第三十六·陶侃》："侃在州无事，辄朝运百甓于斋外，暮运于斋内。人问其故，答曰：'吾方致力中原，过尔优逸，恐不堪事。'其励志勤力，皆此类也。"（《晋书》，第1773页）

[81] 2017年12月8日，在我于中央美术学院所作的讲座中，一位朋友提议我重新考虑戴嵩年之后四条题跋的先后次序，目前文中呈现的是我调整之后的结果。遗憾的是我没有来得及记下这位朋友的名字。特此申谢！

[82]《全唐诗》，卷二百七十五，第3118页。

[83] 宋人吴淑《事类赋·蜂赋》自注引《葛仙公别传》："仙公与客对食，客曰：'当请先生作一奇戏。'食未竟，仙公即吐口中饭，尽成飞蜂满屋，或集客身，莫不震肃，但皆不螫。良久，仙公乃张口，蜂飞入中，悉复成饭。"（《文渊阁四库全书》本，卷三十，

第 7a～b 叶)

[84] 张廷济，字叔未，一字说舟，又字作田，晚号眉寿老人。浙江嘉兴人，嘉庆三年（1798）举人。工诗词，善画梅，精于金石考据，收藏彝器、法书、名画甚多。

[85] 李玉安、陈传艺：《中国藏书家辞典》，湖北教育出版社，1989 年，第 237 页。

[86] 程荃，字蘅衫。安徽怀宁人。画工山水，善篆刻。

[87] 六舟《百岁图铭》，《小绿天庵吟草》卷三，释达受撰，桑椹整理：《六舟集》，第 167 页。

[88] 高楠顺次郎、渡边海旭监修：《大正新修大藏经》，第 25 卷，1509 号，第 370b 页。

[89] 张丑：《清河书画舫》，卢辅圣主编：《中国书画全书》，第四册，第 272 页。滕固 1932 年即以德文专题讨论墨戏的问题，新近被移译为中文，见滕固著，毕斐编《墨戏》（商务印书馆，2017 年），第 231～246 页。

[90] 邓椿、庄肃撰，黄苗子点校：《画继/画继补遗》，卷三，第 29 页。

[91] 黄庭坚：《山谷题跋》卷八，卢辅圣主编：《中国书画全书》，第一册，第 703 页。

[92] 卜寿珊：《心画——中国文人画五百年》，皮佳佳译，北京大学出版社，2017 年，第 120 页。

[93] 丁福保著，能进点校：《六祖坛经笺注》，第 321～322 页。

[94] 周裕锴：《文字禅与宋代诗学》，第 148～167 页。

[95] 六舟《宝素室金石书画编年录》"道光八年戊子""道光十六年丙申"条，释达受撰，桑椹整理：《六舟集》，第 35～39、58～59 页。

[96] 六舟《小绿天庵吟草》卷二，释达受撰，桑椹整理：《六舟集》，第 155 页。

[97] 此说承李军教授指教，特此致谢！

[98] Judith T. Zeitlin（蔡九迪），"The Petrified Heart: Obsession in Chinese Literature, Art, and Medicine," *Late Imperial China,* vol.12, no.1, June 1991, pp.1-26.

十二、何处惹尘埃

后人笔绘的锦灰堆有多例题"百岁图",应是因袭六舟而来[1]。与六舟的"孩儿气象"不同,波士顿美术馆藏李成恣1938年所作四条屏可能包含现实的意义,其中一幅题诗曰:

毁烬残篇底蕴深,嬴秦惨酷不堪陈。
当时古迹今难见,以此聊表旧精神。

另一幅题诗曰:

诗书不幸遭火焚,嬴秦罪名贯古今。
当时设无惜玉客,今人焉能知古人?

白铃安认为,诗中提到秦朝焚书,暗喻1937年12月日本军队在南京实施的大屠杀。[2]这样,锦灰堆就再次与韦庄笔下唐长安城的毁灭遥相呼应了。再向前,秦王朝的覆灭,不也是同样的画面吗?向后看,灾难并没有远离,今天的艺术家仍然面对着那些古老的问题。

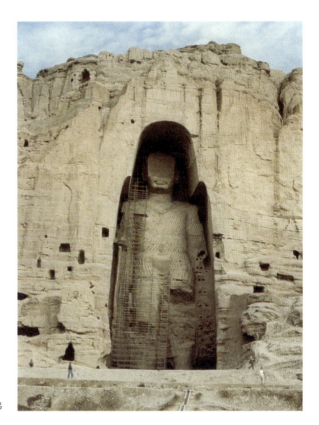

图 12.1
被毁前的巴米扬西大佛

1999 年 5 月,阿富汗武装派别塔利班控制了距离喀布尔约 120 公里的巴米扬(Bāmīyān)市。2001 年 2 月 26 日,塔利班最高领导人乌马尔下令摧毁阿富汗境内所有的非伊斯兰教造像,包括巴米扬石窟的两尊大佛。

兴都库什山中的巴米扬河谷是丝绸之路的要冲,分布着大量 4—9 世纪的历史遗迹。东部 155 窟中的立佛高度超过 35 米,西部 620 窟中的立佛高 50 多米,可能建于 6 世纪(图 12.1)。两尊大佛曾全身镀铜或包金箔、铜箔,多已脱落。唐代高僧玄奘往西域求法,曾亲眼见过这两尊大像。

塔利班的行动针对的只是佛教造像,其破坏程度也许并不能与中国古代的灭佛相提并论,但是,借助发达的现代传媒,这一事件引起了全世界的关

注,包括多个伊斯兰国家在内的许多国家和民间组织、宗教团体呼吁塔利班终止这一行动。但一切终是徒劳的,从2001年3月12日开始,塔利班动用大炮、炸药和火箭筒等,对包括东、西大佛在内的所有佛像进行了毁灭性的破坏,爆炸声持续了三四天(图12.2)。

爆炸发生后,阿富汗政府收集了部分大佛的碎片(图12.3)。在这个多数居民信奉伊斯兰教的国家,这些碎片已不再被看作舍利,而是文明失落的鳞甲。

在阿富汗以外,佛教人士开始热议大佛重建的问题。[3]然而,作为被联合国教科文组织认定的世界文化遗产,在巴米扬石窟原址实行的任何复原计划,都必须得到该组织的同意。从文化遗产学和文物保护的角度来看,以新材料置换的形象无论在外形上如何接近原物,都毫无价值,即使是异地复制的方案,也遭到文化界的强烈批评。[4]

物质手段无法延续原有的价值,艺术家将目光转向了数字技术。2005年,日裔美国艺术家山形博导(Hiro Yamagata)计划用14台激光设备,将光束打在大佛原有的位置上,以复原大佛的形象。但是,这个项目因为种种原因未能实现。来自中国的张昕宇、梁红夫妇主持的另一项数字艺术项目则幸运地得以完成,2015年6月的两个夜晚,他们将一身大佛的影像投射于空荡的西大佛石窟墙壁上(图12.4)。石窟内的影像在夜色中放射出灿灿金光,令人联想到玄奘当年对大佛的描述:

> (梵衍那国)王城东北山阿,有立佛石像,高百四五十尺,金色晃曜,宝饰焕烂。[5]

传统的佛像是以雕刻、绘画等手段,利用金属、石、土、木、绢帛等物质媒介对佛的形象表现,是佛的影子。而以数字技术重构的佛像,则是影子

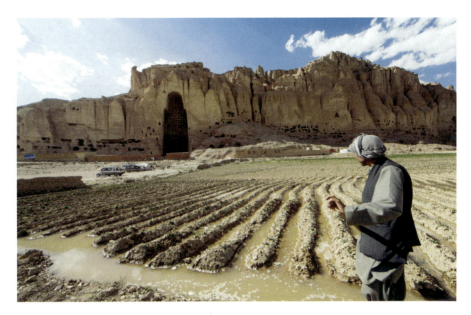

图 12.2 巴米扬西大佛被毁后的遗迹

图 12.3 巴米扬大佛的残块

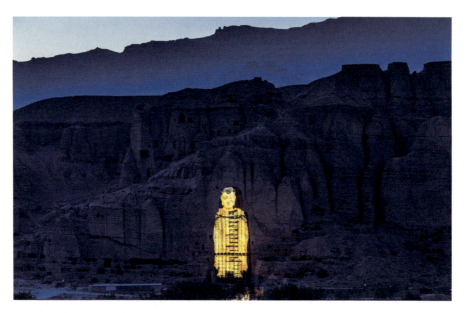

图 12.4 张昕宇、梁红《侣行：光影重现巴米扬大佛》

的影子。"影"复归到"形"的原位，拯救了业已失去的"形"，"形"与"影"的关系产生了新的变化。这使我们回想起那些古老的命题。

《庄子·杂篇·渔父》中有人与影子竞走的寓言。[6] 在中古时期，随着佛教的传入和流行，"影"成为高僧和学者们广泛讨论的概念。[7] 梅维恒（Victor H. Mair）详细研究了梵文、粟特语和中古汉语中与影有关的词汇，他指出，从梵文中的 pratibimba、汉语中的"影像""镜像""色像"等词，均可看到"神的影子、显现和形象之间的联系"，一些来自佛教和部分来源于摩尼教的粟特文，也与"变现"和视觉奇迹关系密切。[8] 东晋高僧法显到印度求法，在那竭城一处石室中见到佛影，"去十余步观之，如佛真形，金色相好，光明炳著，转近转微，仿佛如有"[9]。受法显见闻及其他相关信息的影响，高僧慧远于东晋元兴三年（404）作《沙门不敬王者论》，其第五篇为《形尽神不灭论》[10]。义熙八年（412），慧远在江西庐山筑石台，

次年在台上镌刻《佛影铭》[11]。在《佛影铭》一文中，慧远提出了"体神入化，落影离形"等重要观念。追随慧远的谢灵运也著有同名的文章以呼应。隐居于西庐的诗人陶渊明则写了三首诗，以拟人的手法，让形、影、神三个概念互相对话，表达了与慧远不同的见解。[12]这些关于形、影、神的文字，涉及宗教和人生、物与道等深层次的问题，引人入胜。

沿着法显的足迹，北魏神龟元年（518），敦煌人宋云和僧人惠生也在那竭城见过佛影。[13]在玄奘的《大唐西域记》中，那竭城的名字是"那揭罗曷国"[14]，即梵文 Nagarahāra 的音译。这个地方在今阿富汗南部贾拉拉巴德（Jelālābād）。由此向西，经过喀布尔，即可到达巴米扬。据《大慈恩寺三藏法师传》的说法，护送玄奘的人不愿去佛影窟，玄奘独自前行，途中遭到盗贼袭扰。玄奘诵念佛经，礼拜了二百多次，佛影方才出现[15]。这些佛教文献中所讲述的故事，无不透露出佛教神显、"变现"的强大力量。佛影窟中的佛影乍出乍没，时现时隐，处于可见与不可见之间，引发了人们关于实与虚、物与影、存在与精神等问题的思考。

梅维恒还讨论了佛教中的影子、幻觉演变、视觉奇迹与影戏传统之间的联系，他举的一个例子是隋大业九年（613）叛乱者宋子贤的幻术表演。《隋书·志第十八·五行下》云：

> 唐县人宋子贤，善为幻术。每夜，楼上有光明，能变作佛形，自称弥勒出世。又悬大镜于堂上，纸素上画为蛇为兽及人形。有人来礼谒者，转侧其镜，遣观来生形像。或映见纸上蛇形，子贤辄告云："此罪业也，当更礼念。"又令礼谒，乃转人形示之。远近惑信，日数百千人。[16]

梅氏指出，这段文字"透露着儒家知识分子的偏见和歪曲"，但是"它还是

使我们得以窥见（佛教）传说中的变现的威力"[17]。从这个例子还可以看到佛教仪式中对于"影"的利用，尽管其形式可能与官方所承认的仪轨有很大距离。

不管使用数字影像的艺术家是否读过古代求法者的传记、哲人和诗人的高论，也不管他们是否知道历史上佛教信仰者对于影子的迷狂，都不妨碍我们将重现巴米扬大佛的行为看作对于传说中"佛影"的呼唤和再现。他们的作品与"先例"的关联不是历史学的，而是哲学的。对于异域的想象与探求、对于苦难的思考、对于人生意义的追问，古往今来，并无本质的不同。

艺术家徐冰的作品《何处惹尘埃》(*Where Does the Dust Itself Collect*)（图12.5、12.6）将碎片的概念推向了极致。这一作品也与塔利班制造的一场震惊世界的灾难有关。该作品于2004年在英国威尔士国家博物馆（National Museum Wales）首次展出，并获"曼迪艺术奖"（Artes Mundi Prize）。艺术家将三年前"9·11"事件后在纽约曼哈顿世界贸易中心大楼废墟附近收集的尘土吹扬起来，24小时过后，尘埃落定。他取走事先摆放的用PVC板雕刻的字母，两行英文清晰地显示在展厅地板上，就像印章中的白文：

As there is nothing from the first,
Where does the dust itself collect?

这是慧能那句著名的偈言"本来无一物，何处惹尘埃"的英译，出自铃木大拙的译笔。地板上薄薄的尘土，像初冬夜晚悄然落下的第一场雪，安宁、静穆，是睡眠和死亡的样态，有着深沉的美感。然而，尘土又是脆弱的、不稳定的，只能铺展在密闭的室内，令人紧张。观众莫不放缓脚步，深恐衣裾带起的气流再次惊扰这些沉静的颗粒。

图 12.5
徐冰《何处惹尘埃》

图 12.6
徐冰《何处惹尘埃》局部

作品形式之简洁与其背后事件之惨烈形成巨大的反差。2001年9月11日8点46分40秒，被恐怖分子劫持的美国航空公司的11次航班以大约每小时790公里的速度撞向有"北塔"之称的世贸中心一号楼北侧94至98层，机上的乘客和机组人员92人及楼内未知数量人员当即死亡。刚刚走进工作室的助手提醒徐冰："快打开电视！有一架飞机失误了！撞在双塔上。"[18]徐冰在纽约的工作室位于布鲁克林区维廉斯堡（Williamsburg），与曼哈顿隔河相望。徐冰跑到工作室的楼顶上，但是视线被其他建筑遮挡。工作室旁边的一条大街正对世贸中心双塔，徐冰又跑到这条街上。这时，第二架飞机飞了过来。人们恍然大悟——这不是什么"失误"！9点03分11秒，这架同样被劫持的美国联合航空公司的175次航班撞向世界贸易中心"南塔"二号楼，机上64人及楼内未知数量人员死亡。9时59分，二号楼倒塌，同时摧毁了西街对面的救援指挥部。10时29分，一号楼也发生倒塌。浓烟、尘土弥漫在曼哈顿下城的空中（图12.7）。一个星期之后，空气中仍然有异样的气味。

　　空中的黑色粉尘撒落在地上，是白白的一层。

　　徐冰是灾难的见证者，他不仅在现场，而且就在那个时间点上。复杂的是，现代社会的"距离"和"时间"都在变形，世界各地的人们可以从电视转播和各种影像中感受到事件现场的震撼，但是，2公里以外的徐冰听不到任何撞击、爆炸和倒塌的声音，他像在看一场无声电影。他回忆说：

> 不清楚过了多久，我感到第一座双塔的上部在倾斜，离开垂直线不过0.5度，整幢大楼开始从上向下垂直地坍塌下去，像是被地心吸入地下。在诧异于只有一幢"双塔"的怪异瞬间，第二幢大楼像是在模仿第一幢，以相同的方式塌陷了，剩下的是滚动的浓烟。[19]

在徐冰的描述中，物质世界的生生灭灭是一种幻象，如此不真实，他所拍摄的照片也绝不是理想的新闻图片（图12.8、12.9）。在徐冰第二张照片中，曾是世界上最高建筑的世贸大厦不见了。周边的人们多年来已经习惯循着双塔找寻回家的路，现在，视觉的空白背后，是令人惶恐不安的心灵空洞。

徐冰描述中的不真实感如镜花水月，令人联想到般若思想中的"空"或老庄所谈的"无"，或《金刚经》中所谓"凡所有相，皆是虚妄"之类的观念。不知这种感受，是不是他后来选择尘埃和禅宗概念来完成其作品的原因。对纽约人而言，这一事件切肤钻心，他们的处理方式与徐冰截然不同。

事件直接导致201人死亡，5422人失踪。从事件发生到2002年5月28日，超过180万吨残骸从世贸中心废墟清理出来，被送到肯尼迪国际机场的一处仓库存放。最后一块残骸是原属于南塔的一段焊合板钢柱，重58吨，高约11米，是支撑南塔内核的47根立柱之一，编号1001B。南塔倒塌后，这段被埋在一百多万吨瓦砾中的柱子仍然固定在基岩上而没有倒掉。在清理废墟的过程中，钢柱的顶部曾挂有一面美国国旗，人们在柱子上写下许多字句，还贴上了许多罹难者的照片。28日夜，钢柱被切割下来（图12.10）。工人和工程师自发举行了一个仪式，他们给钢柱盖上黑布，外面包裹着国旗，将其搬运到一辆平板卡车上。风笛手吹奏起《奇异恩典》（Amazing Grace）[20]。两天后，卡车载着钢柱驶离原地（图12.11）。街道两侧的大批警察、消防队员和遇难者家属肃立或敬礼，号手吹奏哀乐，风琴手和鼓手演奏《美丽的阿美利加》（America the Beautiful）[21]，直升机在空中护卫。这些仪式像是一场葬礼，标志着历时9个月的废墟清理工作结束。

1001B钢柱如今竖立在2014年5月21日开放的"9·11"国家纪念博物馆（The National September 11 Memorial and Museum）主厅中央（图12.12）。展览说明牌将其命名为"最后的柱子（The last column）"，并用十分正式的行文注明其基本信息，包括重量、高度、材质、原位置、编号、所有权以及维护情况。

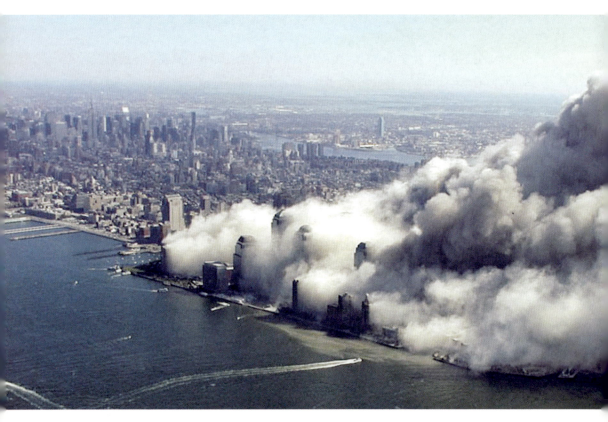

图 12.7 "9·11"恐怖袭击后的曼哈顿

建筑死亡了,柱子扮演了遗体的角色,从原址被移出。作为博物馆中的展品,柱子再次立起,但复活后的柱子不再承担它原有的职责,而成为一件文物,被人们围观和仰望。这是一件历史的圣物,其意义不只是让人们追忆其原来所属的两座钢铁巨人曾经的辉煌,一位参与清理的工人说:"它就像一面飘扬的旗帜,它象征着我们的国家,也象征着一种意志,一种钢梁般的意志代表着我们的力量和恢复力。"[22]

博物馆中的藏品包括 40000 多幅图片、14000 件文物、3500 多种口述录音和 500 多小时的录像,其中所展示的实物有死者的遗物、消防队员的衣服、

12.8

12.9

图 12.8 徐冰 2001 年 9 月 11 日在工作室门前拍摄的第一张照片

图 12.9 徐冰 2001 年 9 月 11 日在工作室门前拍摄的第二张照片

图 12.10 在 2002 年 5 月 28 日夜被切断的世贸中心南塔 1001B 钢柱

图 12.11 世贸中心南塔 1001B 钢柱被运走

图 12.12 安置在纽约 "9·11" 国家纪念博物馆的 1001B 钢柱

图 12.13 徐冰收集的尘土

严重损毁的消防车、用以救援的起重机,以及飞机的残骸等。徐冰有收藏的习惯,不是收藏艺术品,而是各种有纪念意义的物品。他也从"9·11"现场收集到一段残破的建筑框架,包括钢筋和水泥。最令人惊异的是,这是大楼被其中一架飞机撞上时的部位,上面甚至留有飞机的部分形状。准确的时间和情节都凝固在这段残片上。这是令考古学家羡慕无比的文物!但是,徐冰并没有将这段残片用在他的作品中。徐冰作品的材料是他在唐人街到世贸大楼之间的街区收集的尘土(图12.13)。这种形态的物,在人们清理废墟时被忽略,当然也不可能成为博物馆的藏品。

在接受我的访问时,徐冰回忆说,他远远望见第二架飞机,感到非常渺小,"它小得像一只苍蝇"。在他看来,巨无霸的世贸大厦自身积聚了太多超常的能量,它们不是被外力摧毁的,而是被其自身摧毁的。徐冰在一篇文章中也写道:"事件的起因往往是由于利益或政治关系的失衡,但更本源的失衡是对自然和人文生态的违背。应该说,'9·11'事件向人类提示着本质性的警觉,我希望通过这件作品让人们意识到这一点。"[23]

人们习惯上将世贸中心的两座塔楼称作"双子塔",这组 1973 年 4 月 4 日开放的大厦主体高 417 米,曾是世界上最高的建筑。大厦极为壮观,像两个巨人伫立在曼哈顿岛西南端,正像"双子塔"一名,它们已经被高度拟人化了。其内部无所不有,包括大面积的办公区、室内商场、艺术展览馆、影剧院、学术报告厅、地铁站、停车场,可以供 5 万人办公,每天接待 9 万游客,停放 2000 辆汽车,快速电梯可以在 58 秒内将游客送到楼顶的"世界之顶"(Top of the World)以俯瞰整个曼哈顿,眺望大西洋——这一切,都是它的"装藏"。这个五脏俱全的庞然大物令人迷醉,就像古希腊皮格马利翁(Pygmalion)创造的少女雕像,她的美貌让雕塑家本人陷入爱河而不能自已。但是,人工生命也令人生畏,人们时刻担心它们站到自己的对立面,正如好莱坞电影中能量超凡而又失去控制的机器人。[24]

就像参与废墟清理的那位工人对"最后的柱子"的评论一样,攻击者也将"双子塔"看作美国及其意志的象征。两个巨人如神话中的魔怪一般有其死穴,在完全与之不成比例的外力的冲击之下,顷刻化作齑粉。数以千计的无辜生命成为这两大巨人的殉葬者,他们的血肉与这些建筑的粉尘混为一体。这再次让我们回想起文学经典中的那些字句:"楚人一炬,可怜焦土","内库烧为锦绣灰,天街踏尽公卿骨"。

万物生于尘土。尘土微不足道,没有体积,没有重量,扬起来,遮天蔽日;栖落地上,却又无比沉重。起与落,皆不由尘土自身所决定,但一切都在其中。徐冰像在碓房劳作的慧能,躬下身去做他的事情。到处是尘土,他几乎不需要任何工具,可以直接用双手捧。现场没有观众,没有音乐,甚至没有留下一张工作照。

徐冰把气味浓烈的灰尘筛过许多遍,留下那些极为细小的颗粒。灰尘中有什么?徐冰坚信其中有人体的成分,那些筋骨血肉。威尔士美术馆在展出这件作品之前,专门做了检测,以验证其中是否有对人体有害的物质。检测

结果表明，其成分主要是建筑表面的粉尘。眼睛看不到，仪器查不到，这是真正的"失踪"！

徐冰喜欢读铃木大拙的《禅学入门》。[25]这是一本很薄的书，他说："我总是像别人携带《圣经》一样带着这本书，随时去阅读。我从这本书中获得了太多的东西。"[26]"两年后当我又读到'本来无一物，何处惹尘埃'这句著名的诗句时，让我想起了这包灰尘。"[27]

慧能的偈言与徐冰作品的关联，不只是"尘埃"这个特定的元素。徐冰从事件中看到了高速运转的资本与商业社会内部所隐藏的危机，这种危机的爆发所导致的新战争，同样延续着冤冤相报的悲剧；而禅师眼中对物质世界和精神世界关系的理解，恰好可以用来审视当代社会的问题。铃木大拙所引发的20世纪西方禅学研究的热潮，也正是西方对自身基于理性哲学的文化所产生的种种问题的反思，如瓦特（Alan W. Watts）所说，禅的观念如此趋近于"西方思想中不断出现的边缘"地带。[28]另一方面，正如后来学界对铃木大拙的批评所言，将西方文化与东方文化简单地描述为物质文化和精神文化的截然对立，也是不可取的。尽管评论者津津乐道徐冰作品中的东方元素，但他的作品并不是文化中心主义立场上的批判。徐冰同时注意到，西方也有与尘土相关的比喻，如《圣经·创世记》所说："你本是尘土，仍要归于尘土。"（For dust thou art, and unto dust shalt thou return.）[29]然而，如今还有多少人能够记起那些古老的箴言？

这一作品简约超绝，全然不同于徐冰另外的作品，如《天书》（1987—1991）（图12.14）。为了完成后者，作者像工匠一样，亲手雕刻出数千个不能被识读的字模，然后印刷、装订、安置——他"在具体制作上的精致，致使他走到了不能再走的地步"[30]。这个认真的游戏，令我们想到六舟的锦灰堆。但是，《何处惹尘埃》则几乎看不到人工制作的痕迹[31]，徐冰的任务在于从一个复杂的事件和混乱的现场，提炼出最为简单而又触目惊心的关键

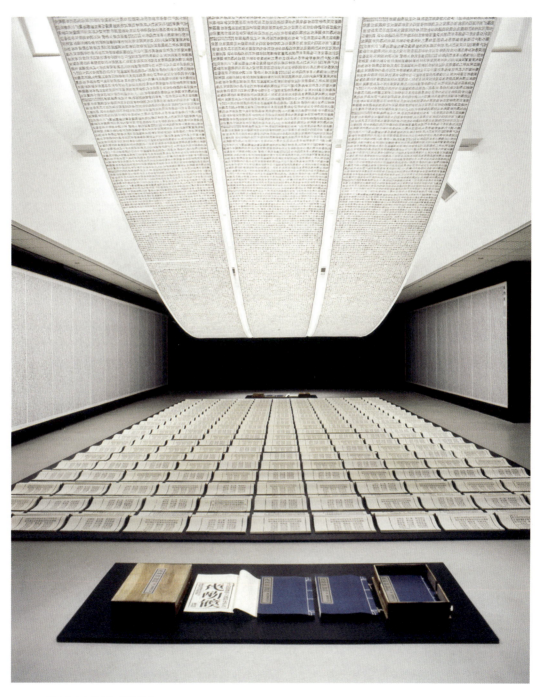

图 12.14 徐冰《天书》

图 12.15 在威尔士国家博物馆展示的六张小照片

词。徐冰回忆说："……当时并不知道收集它们干什么用,只是觉得它们包含着关于生命、关于一个事件的信息。"[32]虽不清晰,但他还是敏锐地意识到尘土与具体事件的关联。另一方面,他又说:"尘埃本身具有无限的内容,它是一种最基本、最恒定的物质状态,不能再改变什么了。"[33]这些尘土向世人展示了世界的终极状态,物质形式的单一和语言的纯化,与"9·11"国家纪念博物馆中所有的展品拉开了距离,因此,这个由"9·11"而产生的作品已不是对"9·11"这个具体事件本身的记录和纪念,也超越了简单的政治批判,而直面更为终极性的问题,从而发现和赋予了这些尘埃新的意义。

威尔士国家博物馆展厅入口处有六张小照片,展示了作者将这些粉尘从纽约带到威尔士的过程(图 12.15)。从纽约启程时,徐冰担心这些白色的粉尘引起海关警察的注意,或者遇到检疫的麻烦,他不得不想些办法。按照规

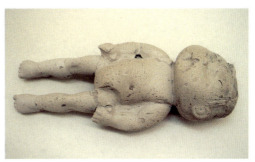

图 12.16 作为模具的塑料娃娃　　图 12.17 娃娃塑像

定,艺术家可以携带自己的作品通过海关,但是,当代艺术的物质形态、作者与作品的关系,都已大大改变,徐冰如何向海关官员说清楚这些粉尘是他的作品呢?徐冰想出一个主意,他将女儿废弃的塑料娃娃作为模具,在尘土中加水和成泥巴,翻制出一件娃娃的塑像(图 12.16、12.17)。在海关官员眼中,这件形体完整的塑像是标准的"艺术品"。到达卡迪夫后,徐冰借来一个咖啡磨,将塑像粉碎,小心地除去杂质。一切又回归原初的形式——尘埃。

说到这个细节,徐冰自己说:"这个行为有一些'不轨',却涉及一个极其严肃的问题——人类太不正常的生存状态。"[34]徐冰在这里再次提出了对人类生存环境与艺术家之间关系的思考。有研究者认为此举使尘埃获得了生命力,我不敢苟同此说。从这个环节本身的形式看,娃娃模具是一个传统的外壳,一种说辞——海关官员可以立刻分辨出这是一件"雕塑",但是,它不是徐冰的目的。翻制出的塑像没有五脏六腑,没有表情,也与艺术家的女儿无关。塑像不是双子塔的缩影,也不是那件摔不破的乌盆。最终,徐冰还是粉碎了作为说辞的塑像。

徐冰收集的尘土其实只有一小包。2011 年 9 月 8 日到 10 月 9 日,即"9·11"事件十周年前后,这包尘土返回曼哈顿展出,在麦迪逊广场公园附

图 12.18 徐冰从各个展出场地收集的灰尘标本

近一处空店面的木地板上铺展开来。有位纽约评论家在预展时长久地凝视着地板,他惊异于那些白色粉末所泛出的荧光。他谈到,这种颜色"既不像打扫房间时聚集在簸箕中的尘土那样呈色灰暗,也不像烧烤箱或壁炉底部积聚的白色羽毛状的灰烬,或者是烟灰缸中那种夹杂着灰色斑点的烟灰。以这些不寻常的尘埃与常见的灰尘的纹理和色彩相比较,令人不寒而栗"[35]。部分基于对慧能诗句的误解,他认为这一作品的指向是疗治人们在这次灾难中的创伤。作为经历过这一悲剧的纽约人,这样的解释是可以理解的。但是,最近徐冰向我介绍说,这包尘土经过在世界各地的多次展出,已经发生了些许变化。在展出期间,尘土中总避免不了汇入一些当地展场以及空气中的颗粒。他说,这包尘土已经开始变黑。

2018 年 7 月到 10 月,在北京尤伦斯当代艺术中心"徐冰:思想与方法"专题展中,展出了从世界各地不同展场收集的尘土样本,这些样本的呈色彼

此有着微妙的差异（图12.18）。尽管最初的尘土来自具体的时间、地点、事件，但艺术家试图说明，他并不"执"于具体的元素，因为一旦有"执"，也就无法达到禅宗所说的"空"，无法表达对这个世界更为超绝的终极思考。在这里，禅宗所导出的，不再是基于某一宗派利益的"铁袈裟"。

在北京和武汉等地举办的另外几次展览中，尘埃依旧均匀地覆盖在地板上，简单、直接、实际……但那两行英文已转换为中文宋体字（图12.19）。文字的笔画如雪泥鸿爪，不着一物，不染一尘，留出了无限的思想空间，超越了文字本身。

图 12.19 徐冰《何处惹尘埃》在武汉展出的现场

[1] 如孙鸣球清光绪十八年（1892）的两幅扇面，即自题为《百岁图》（Nancy Berliner, *The 8 Brokens: Chinese Bapo Painting,* pp.61-62, fig.7, 8）。马少宣光绪三十一年（1905）绘八破题材的鼻烟壶，背面题款亦自名为《百岁图》(http://auction.artron.net/paimai-art5021990280，2017年12月10日，16∶49最后检索）。

[2] 白铃安早期的文章将这套作品落款中"时在戊寅"定为光绪四年（1878）（Nancy Berliner, "The 'Eight Brokens': Chinese *Trompe-l'oeil* Painting," p.67, fig.3），在此基础上，万青力根据其中一幅所绘书中道光十七年（1837）的纪年，认为该图表现了江南的战乱（万青力：《并非衰落的百年——19世纪中国绘画史》，第256页）白铃安新近将该画的年代重订为1938年，并将其与南京大屠杀联系起来（Nancy Berliner, *The 8 Brokens: Chinese Bapo Painting,* pp.116-119）。巫鸿也讨论了中国近现代战争废墟的艺术创作，见《废墟的故事——中国美术和视觉文化中的"在场"与"缺席"》，第87～160页。

[3] 这样的意见极多，其中之一见《巴米扬大佛即将重建》（《佛教文化》2003年第1期，第23～24页）。

[4] 曾民：《荒唐！巴米扬大佛乐山"复活"》，钱绍武、范伟民主编：《中国雕塑年鉴（2003）》，香港：长城文化出版公司，2004年，第76～78页。

[5] 玄奘、辩机原著，季羡林等校注：《大唐西域记校注》，卷一，第130页。

[6] 郭庆藩撰，王孝鱼点校：《庄子集释》，中华书局，1961年，第1031页。

[7] 关于佛影窟与东晋时期关于"佛影"问题的讨论，见王邦维《佛影窟与〈佛影铭〉——从"佛影引出的故事"》（《文史知识》2016年第2期，第122～127页）。

[8] 梅维恒（Victor H. Mair）：《唐代变文——佛教对于中国白话小说及戏曲产生的贡献之研究》，杨继东、陈引驰译，徐文堪校，中西书局，2011年，第87～88页。

[9] 法显撰，章巽校注：《法显传校注》，中华书局，2008年，第47页。

[10] 僧祐：《弘明集》，高楠顺次郎、渡边海旭监修：《大正新修大藏经》，第52卷，2102号，卷五，第31b~32b页。

[11] 道宣：《广弘明集》，高楠顺次郎、

渡边海旭监修：《大正新修大藏经》，第 52 卷，2103 号，卷十五，第 197c~198b 页。

[12] 陶潜著，龚斌校笺：《陶渊明集校笺》，上海古籍出版社，1996 年，卷二，第 59 ~ 69 页。

[13] 范祥雍校注：《洛阳伽蓝记校注》，上海古籍出版社，1978 年新 1 版，卷五，第 341 页。

[14] 玄奘、辩机原著，季羡林等校注：《大唐西域记校注》，卷二，第 220 页。

[15] 慧立、彦悰著，孙毓棠、谢方点校 / 道宣著，范祥雍点校：《大慈恩寺三藏法师传 / 释迦方志》，卷二，第 37~39 页。

[16] 《隋书》（点校本二十四史修订本），第 735 页。

[17] 梅维恒：《唐代变文：佛教对中国白话小说及戏曲产生的贡献之研究》，第 89 页。

[18] 徐冰：《9·11，从今天起，世界变了》，见《我的真文字》，中信出版集团，2015 年，第 62 页。

[19] 同上。

[20] 《奇异恩典》由约翰·牛顿（John Newton）1779 年作词，杰姆斯·卡雷尔（James P. Carrell）和大卫·克莱顿（David S. Clayton）作曲，通过一个赎罪故事，表达了忏悔、感恩和重生的宗教情怀。

[21] 《美丽的阿美利加》是一首著名的歌曲，几乎与美国国歌齐名，歌词由凯瑟琳·李·贝兹（Katharine Lee Bates）1893 年开始创作，此后多有修改。比较流行的配曲为塞缪尔·A. 沃德（Samuel A. Ward）1882 年所作的圣歌《母亲》（*Materna*）。词与曲于 1910 年搭配在一起。

[22] http://news.sina.com.cn/w/2002-05-29/1902590637.html，2017 年 8 月 30 日 19：09 最后检索。

[23] 徐冰：《9·11，从今天起，世界变了》，见《我的真文字》，第 66 ~ 67 页。

[24] George L. Hersey, *Falling in Love with Statues: Artificial Humans from Pygmalion to the Present,* Chicago and London: University of Chicago, 2009.

[25] Daisetz Teitaro Suzuki（铃木大拙），

An Introduction to Zen Buddhism, Kyoto: Eastern Buddhist Society, 1934. 关于铃木大拙英文禅学写作的评价，见龚隽、陈继东《中国禅学研究入门》（复旦大学出版社，2009 年），第 196～204 页。

[26] 2017 年 1 月 11 日我对徐冰采访的记录。

[27] 徐冰：《9·11，从今天起，世界变了》，见《我的真文字》，第 63 页。

[28] Alan W. Watts, *The Way of Zen,* New York: A Division of Random House, 1957, p.ix. 转引自龚隽、陈继东《中国禅学研究入门》，第 194 页。

[29] *The Holy Bible (King James Version),* Genesis 3:19, San Diego: Canterbury Classics, 2013, p.7.

[30] 杜键对《天书》的评论，见陈存瑞整理《"徐冰现象"议纷纷，众口评说吕胜中》（《美术》1989 年第 1 期，第 20 页）。

[31] 有关这个问题的讨论，见盛葳编译《消逝的墨迹——走进徐冰的〈尘埃〉》（《当代美术家》2004 年第 2 期，第 22～23 页）。

[32] 徐冰：《9·11，从今天起，世界变了》，见《我的真文字》，第 63 页。

[33] 同上书，第 66 页。

[34] 同上书，第 67 页。

[35] Daniel Larkin, "Making Art from WTC Dust," https://hyperallergic.com/35031/making-art-from-wtc-dust，2018 年 2 月 8 日 17：42 最后检索。

补 记

本书完稿后，我又读到李春阳《由宋元锦灰堆到近代八破画——对"锦灰堆（八破画）"历史演进之研究》(《美术观察》2020年第8期，第45~51页)一文。作者从《故宫书画图录》第十六册查到《宋钱选锦灰堆卷》(台北故宫博物院，1997年，第405~408页)，认为"应该就是陆时化在该画入藏清宫之前看到的那一卷"；作者又提到学者罗青见过托名陆治的《临钱选锦灰堆图》(罗青：《乱世墨彩画挽歌——用画笔拼贴大时代的杨渭泉［上］》，《文物天地》2017年第9期，第103~107页)，都值得研究者注意。此外，新近出版的瑞士学者达瑞奥·冈博尼（Dario Gamboni）的《艺术破坏——法国大革命以来的偶像破坏与汪达尔主义》(郭公民译，上海社会科学出版社，2019年)一书，尽管讨论的主要是欧洲的例子，但涉及许多相关的问题，也是我未及时研读的，殊为遗憾。

<div style="text-align:right">

郑 岩

2020年9月8日

</div>

鸣 谢

本书写作过程中,许多师友或协助田野调查,或提供相关文献,或提出修改建议,或审读文稿,助益良多。特此鸣谢安永欣、白铃安(Nancy Berliner)、蔡九迪(Judith T. Zeitlin)、陈根远、陈海涛、程博、程义、池玉玺、邓菲、董睿、杜世茹、冯乃希、高继习、高平传、耿朔、耿学知、苟欢、韩猛、黄清华、黄薇、黄小峰、黄悦、霍司佳、贾妍、焦琳、金烨欣、李军、李澜、李鹏飞、梁红、林伟正、刘勃、刘建波、刘善沂、刘妍、刘朝晖、陆易、吕寰、莫阳、倪志云、宁珊(Susan Beningson)、祁晓庆、秦明、邵学成、盛葳、苏荣誉、田天、汪卫华、汪悦进、王传昌、王方晗、王光尧、王磊、王伟、王屹峰、王瑀、王云、王允琼、王志钧、王中旭、王自力、卫文革、巫鸿、吴雪杉、吴垠、武夏、夏伙根、肖浪、徐冰、严建强、杨修红、杨煦、衣丽都、应非儿、雍坚、于润生、于薇、张柏寒、张翀、张凡、张伟、张玮、张小涛、张烨、张自然、张总、赵娟、赵阳、赵玉亮等师友。特别感谢允凝的帮助。

感谢艺术家塔可先生慨允在扉页使用他拍摄的《铁袈裟》。

感谢责任编辑王振峰女士、设计师康健先生辛苦的工作。

书中一切错谬疏失,均由作者负责。

<div style="text-align:right">

郑 岩

2019 年 10 月 11 日

</div>

插图来源

引言

图 1　罗尔夫·托曼（Rolf Toman）、阿希姆·贝德诺兹（Achim Bednorz）编著：《神圣艺术》，第 548 页。

图 2　Jean-Paul Desroches, Jérôme Ghesquière, Philippe Rodriguez, Collectif, *Missions archéologiques françaises en Chine: Photographies et itinéraires 1907-1923,* pl.171.

图 3　汤池主编：《中国陵墓雕塑全集》，第 2 卷，第 9 页。

图 4　洛阳市文物管理局编：《古都洛阳》，第 12 页。

图 5　故宫博物院编：《哥瓷雅集——故宫博物院珍藏及出土哥窑瓷器荟萃》，第 56 页。

图 6　Peter C. Sturman and Susan Tai eds.,*The Artful Recluse: Painting, Poetry, and Politics in Seventeenth-century China,* p.169.

图 7　Marilyn Fu and Shen Fu, *Studies in Connoisseurship: Chinese Painting from the Arthur M. Sackler Collection in New York and Princeton,* p.299.

一

图 1.1　Édouard Chavannes, *Mission archéologique dans la Chine septentrionale,* vol.2, Pl.XXXLVVVIII.

图 1.2　Édouard Chavannes, *Mission archéologique dans la Chine septentrionale,* vol.2, Pl.XXXLVVVII.

图 1.3　故宫博物院编：《蓬莱宿约——故宫藏黄易汉魏碑刻特集》，第 189 页。

图 1.4　北京图书馆金石组编：《北京图书馆藏中国历代石刻拓本汇编》，第 77 册，第 18 页。

图 1.5 郑岩摄影。

图 1.6 路崇薪摄影。

图 1.7 郑岩摄影。

图 1.8 马大相编，王玉林、赵鹏点校：《灵岩志》，卷一，第 180 ~ 181 页。

图 1.9 郑岩摄影。

图 1.10 张伟摄影。

图 1.11 郑岩绘图。

图 1.12 Joseph Jastrow, *Fact and Fable in Psychology,* p.295, fig.19.

图 1.13 郑岩摄影。

图 1.14 赵玉亮摄影。

图 1.15 郑岩摄影。

图 1.16 焦琳摄影。

图 1.17 陈海涛提供。

图 1.18 云冈研究院提供。

图 1.19 郑岩摄影。

图 1.20 郑岩摄影。

图 1.21 郑岩、刘善沂绘图。

图 1.22 郑岩、刘善沂绘图。

图 1.23 赵玉亮摄影。

图 1.24 郑岩摄影。

图 1.25 卫文革提供。

图 1.26 Édouard Chavannes, *Mission archéologique dans la Chine septentrionale,* vol.2, Pl.CCCCXXX, fig.971.

图 1.27 郑岩摄影。

图 1.28 中国国家博物馆、河南博物院编著：《大象中原——河南历史文化》，第 188 页。

二

图 2.1 郑岩摄影。

图 2.2 常盤大定、関野貞：『中国文化史跡』、7 册、图版 6 之 1。

图 2.3 龙门研究院提供。

图 2.4 李松:《土木金石——传统人文环境中的中国雕塑》, 第 116 页。

图 2.5 山东省博物馆、山东省文物考古研究所:《山东汉画像石选集》, 图 341。

图 2.6 山东博物馆提供。

图 2.7 卫文革提供。

图 2.8《灵岩寺》编辑委员会:《灵岩寺》, 第 26 页。

图 2.9 郑岩摄影。

图 2.10 郑岩、赵玉亮摄影。

图 2.11 赵玉亮摄影。

图 2.12 北京图书馆金石组编:《北京图书馆藏中国历代石刻拓本汇编》, 第 17 册, 第 89 页。

三

图 3.1 孙福喜主编:《西安文物精华·佛教造像》, 第 128 页。

图 3.2《灵岩寺》编辑委员会:《灵岩寺》, 第 46 页。

四

图 4.1 赵玉亮摄影。

图 4.2 郑岩摄影。

图 4.3 北京图书馆金石组编:《北京图书馆藏中国历代石刻拓本汇编》, 第 47 册, 第 37 页。

图 4.4 郑岩、赵玉亮摄影。

图 4.5 郑岩摄影。

图 4.6 郑岩摄影。

图 4.7 灵岩寺文物管理处藏。

五

图 5.1 甘肃藏敦煌文献编委会、甘肃人民出版社、甘肃省文物局编:《甘肃藏敦煌文献》, 第六卷, 第 234 页。

图 5.2 奈良国立博物館:「聖地寧波（ニンポー）日本仏教 1300 年の源流——すべてはここからやって来た」, 10 頁。

图 5.3 常盤大定、関野貞:『中国文化史跡』, 3 册, 图版 48.2。

六

图 6.1 王磊摄影。
图 6.2 《灵岩寺》编辑委员会：《灵岩寺》，第 43 页。
图 6.3 郑岩摄影。
图 6.4 路崇薪摄影。
图 6.5 郑岩摄影。
图 6.6 郑岩摄影。
图 6.7 《灵岩寺》编辑委员会：《灵岩寺》，第 27 页。
图 6.8 《灵岩寺》编辑委员会：《灵岩寺》，第 27 页。
图 6.9 郑岩摄影。
图 6.10 王磊摄影。
图 6.11 马大相编，王玉林、赵鹏点校：《灵岩志》，卷一，第 180 页。
图 6.12 郑岩摄影。
图 6.13 郑岩摄影。
图 6.14 郑岩摄影。
图 6.15 郑岩摄影。
图 6.16 北京图书馆金石组编：《北京图书馆藏中国历代石刻拓本汇编》，第 42 册，第 139 页。
图 6.17 洛阳市文物管理局编：《古都洛阳》，第 183 页。
图 6.18 路崇薪摄影。
图 6.19 赵玉亮摄影。
图 6.20 郑岩摄影。
图 6.21 郑岩摄影。
图 6.22 赵玉亮摄影。
图 6.23 赵玉亮摄影。
图 6.24 郑岩摄影。

七

图 7.1 董睿摄影。
图 7.2 王三营摄影。

图 7.3 肖贵田提供。

图 7.4 郑岩摄影。

图 7.5 青州市博物馆提供。

图 7.6 青州市博物馆提供。

图 7.7 郑岩摄影。

图 7.8 青州市博物馆提供。

图 7.9 青州市博物馆提供。

图 7.10 敦煌文物研究所编:《中国石窟·敦煌莫高窟》,第 3 卷,图版 64。

图 7.11 敦煌研究院提供。

图 7.12 大英博物館:『西域美術 1:大英博物館スタイン・コレクション・敦煌絵画Ⅰ』、原色図版 22-1。

图 7.13 上海博物馆:《千年古港——上海青龙镇遗址考古精粹》,图版 46。

图 7.14《文物》2002 年第 9 期,第 82 页。

图 7.15 高继习提供。

图 7.16 雷润泽、于存海、何继英编著:《西夏佛塔》,第 179 页,图 29。

图 7.17 雷润泽、于存海、何继英编著:《西夏佛塔》,第 199 页,图 58。

图 7.18 范迪安主编:《破碎与聚合:青州龙兴寺佛教造像》,第 153 页。

图 7.19 郑岩摄影。

图 7.20 常盤大定、関野貞:『中国文化史跡』、3 册、图版 45 之 2。

图 7.21《灵岩寺》编辑委员会:《灵岩寺》,第 44 页。

图 7.22 苏州博物馆编著:《苏州博物馆藏虎丘云岩寺塔瑞光塔文物》,第 164 页。

图 7.23 王进玉主编:《敦煌石窟全集·科学技术画卷》,第 136 页。

八

图 8.1 灵岩寺文物管理处藏。

图 8.2 郑岩摄影。

图 8.3 郑岩摄影。

图 8.4 郑岩摄影。

图 8.5 王磊摄影。

图 8.6 灵岩寺文物管理处藏。

图 8.7 马大相编，王玉林、赵鹏点校：《灵岩志》，卷一，第 183～184 页。

图 8.8 马大相编，王玉林、赵鹏点校：《灵岩志》，卷一，第 178～179 页。

图 8.9 高晋等编撰，张维明选编：《南巡盛典名胜图录》，第 15 页。

图 8.10 宋应星：《明本天工开物》，中卷，第 23b 叶。

图 8.11 郑岩摄影。

图 8.12 Édouard Chavannes, *Mission archéologique dans la Chine septentrionale,* vol.2, Pl.XXXLVVVI.

图 8.13 Ernst Boerschmann, *Die Baukunst und religiöse Kultur der Chinesen. Einzeldarstellungen auf Grund eigener Aufnahmen während dreijähriger Reisen in China.Band III: Pagoden: Pao Tá,* p.121, 122.

图 8.14 Bernd Melchers, *China: Der Tempelbau; Die Lochan von Ling-yän-si: Ein Hauptwerk buddhistischer Plastik,* p.49.

图 8.15 常盘大定：《中国佛教史迹》，第 80 页，图 13。

图 8.16 刘建波摄影。

九

图 9.1 黄秋园：《黄秋园画集》，上卷，第 82～92 页。

图 9.2 首都博物馆：《千古探秘——考古与发现》，第 11 页。

图 9.3 中国古代书画鉴定组编：《中国绘画全集·26·清 8》，第 212 页，图 238。

图 9.4 《袁江袁耀画集》，图版 57～68。

图 9.5 《袁江袁耀画集》，图版 148。

图 9.6 中国古代书画鉴定组编：《中国绘画全集·26·清 8》，第 172 页，图 192。

图 9.7 中国古代书画鉴定组编：《中国绘画全集·26·清 8》，第 219 页，图 245。

图 9.8 杨臣彬主编：《扬州绘画》（故宫博物院藏文物珍品全集），第 43 页，图 35。

图 9.9 林莉娜：《宫室楼阁之美——界画特展》，第 52 页，图 178。

图 9.10 周天游主编：《懿德太子墓壁画》，图 5。

图 9.11 宿白：《白沙宋墓》，第 23 页。

图 9.12 敦煌文物研究所编：《中国石窟·敦煌莫高窟》，第 4 卷，图版 10。

图 9.13 萧默：《敦煌建筑研究》，第 227 页，图 164。

图 9.14 汪庆正主编：《中国陶瓷全集·11·元（下）》，第 38 页，图 8。

图9.15 汪庆正主编：《中国陶瓷全集·11·元（下）》，第35页，图6。

图9.16 太田記念美術館：「錦絵と中国版絵画展」、図15。

图9.17 文部省：「文部省第1回美術展覧会受賞品集（美術画報臨時増刊）」、下巻（美術画報22巻の7）、"日本画" 3。

图9.18《收藏家》2007年第10期，第6页，图4。

图9.19《考古学报》2005年第2期，第207页，图1。

图9.20《考古学报》2005年第2期，第213页，图10。

图9.21 郑岩摄影。

十

图10.1 李松、安吉拉·法尔科·霍沃（Angela Falco Howard）、杨泓、巫鸿：《中国古代雕塑》，第20页。

图10.2 黄清华提供。

图10.3《紫禁城》2015年第12期，第32页。

图10.4《紫禁城》2015年第12期，第32页。

图10.5 郑岩摄影。

图10.6《景德镇陶录》卷一。

图10.7 郑岩摄影。

图10.8 江西省轻工业厅陶瓷研究所编：《景德镇陶瓷史稿》，插图八十三。

图10.9 首都博物馆编：《首都博物馆——二十周年纪念馆藏精品撷英》，第81页。

图10.10 首都博物馆编：《首都博物馆——二十周年纪念馆藏精品撷英》，第80页。

图10.11《创意与设计》2012年第3期，第67页。

图10.12 金烨欣摄影。

图10.13 本社编：《中国古代版画丛刊二编》，第七辑，第181页。

图10.14 本社编：《中国古代版画丛刊二编》，第七辑，第182页。

图10.15 周心慧主编：《新编中国版画史图录》，第三册，第98页。

图10.16 周心慧主编：《新编中国版画史图录》，第三册，第99页。

图10.17 王文章主编：《中国艺术研究院藏清升平署戏装扮像谱》，第203页。

图10.18 王文章主编：《中国艺术研究院藏清升平署戏装扮像谱》，第204页。

十一

图 11.1　J. May Lee Barrett ed., *Providing for the Afterlife: "Brilliant Artifacts" from Shandong*, p.94.

图 11.2　浙江省博物馆编：《六舟——一位金石僧的艺术世界》，第 26 页。

图 11.3　浙江省博物馆编：《六舟——一位金石僧的艺术世界》，第 50～51 页。

图 11.4　浙江省博物馆编：《六舟——一位金石僧的艺术世界》，第 56 页。

图 11.5　故宫博物院编：《万紫千红——中国古代花木题材文物特展》，第 423 页。

图 11.6　周心慧编著：《民俗中的诸神——道教题材年画萃选》，第 25 页。

图 11.7　王瑀摄影。

图 11.8　王瑀摄影。

图 11.9　E. H. Gombrich, *Shadows: The Depiction of Cast Shadows in Western Art*, p.33, pl.43.

图 11.10　http://www.pwq4129.com/shufa/aritcle640.html，2019 年 10 月 3 日 11：33 最后检索。

图 11.11　http://www.epailive.com/goods/2248889，2018 年 4 月 20 日 19：23 最后检索。

图 11.12　张小涛工作室提供。

图 11.13　浙江省博物馆编：《六舟——一位金石僧的艺术世界》，第 44～46 页。

图 11.14　浙江省博物馆编：《六舟——一位金石僧的艺术世界》，第 58 页。

图 11.15　浙江省博物馆编：《六舟——一位金石僧的艺术世界》，第 192 页。

图 11.16　郑岩制图。

图 11.17　浙江省博物馆编：《六舟——一位金石僧的艺术世界》，第 58 页。

图 11.18　浙江省博物馆编：《六舟——一位金石僧的艺术世界》，第 58 页。

图 11.19　浙江省博物馆编：《六舟——一位金石僧的艺术世界》，第 58 页。

图 11.20　王屹峰：《古砖花供——六舟与 19 世纪的学术和艺术》，第 231 页。

图 11.21　王屹峰：《古砖花供——六舟与 19 世纪的学术和艺术》，第 231 页。

图 11.22　浙江省博物馆编：《六舟——一位金石僧的艺术世界》，第 58 页。

图 11.23　郑岩摄影。

图 11.24　郑岩制图。

图 11.25　浙江省博物馆编：《六舟——一位金石僧的艺术世界》，第 59 页。

图 11.26　王屹峰：《古砖花供——六舟与 19 世纪的学术和艺术》，第 216 页。

图 11.27　浙江省博物馆编：《六舟——一位金石僧的艺术世界》，第 254 页。

图 11.28 王屹峰:《古砖花供——六舟与 19 世纪的学术和艺术》,第 228 页。

图 11.29 浙江省博物馆编:《六舟——一位金石僧的艺术世界》,第 254 页。

图 11.30 王屹峰:《古砖花供——六舟与 19 世纪的学术和艺术》,第 228 页。

图 11.31 浙江省博物馆编:《六舟——一位金石僧的艺术世界》,第 58 页。

图 11.32 王屹峰:《古砖花供——六舟与 19 世纪的学术和艺术》,第 231 页。

图 11.33 浙江省博物馆编:《六舟——一位金石僧的艺术世界》,第 194 页。

图 11.34 浙江省博物馆编:《六舟——一位金石僧的艺术世界》,第 194 ~ 195 页。

十二

图 12.1 京都大学人文科学研究所提供。

图 12.2 侣行工作室提供。

图 12.3 邵学成摄影。

图 12.4 侣行工作室提供。

图 12.5 徐冰工作室提供。

图 12.6 徐冰工作室提供。

图 12.7 http://art.ifeng.com/2015/0911/2511209.shtml,2018 年 3 月 12 日 23:03 最后检索。

图 12.8 徐冰工作室提供。

图 12.9 徐冰工作室提供。

图 12.10 https://commons.wikimedia.org/wiki/File:May_28_2002_Ground_Zero_Cleanup_06.jpg,2018 年 5 月 11 日 9:37 最后检索。

图 12.11 https://911familiesforamerica.org/debra-burlingame-the-911-memorial-museum-held-hostage/,2018 年 5 月 11 日 10:03 最后检索。

图 12.12 严建强摄影。

图 12.13 徐冰工作室提供。

图 12.14 郑岩摄影。

图 12.15 徐冰工作室提供。

图 12.16 徐冰工作室提供。

图 12.17 徐冰工作室提供。

图 12.18 郑岩摄影。

图 12.19 徐冰工作室提供。

参考文献

一、古籍

《八琼室金石补正》，陆增祥撰，文物出版社，1985年。

《抱朴子内篇校释》（增订本），王明校释，中华书局，1985年。

《北京图书馆藏中国历代石刻拓本汇编》，北京图书馆金石组编，中州古籍出版社，1989年。

《北梦琐言》，孙光宪著，贾二强点校，中华书局，2002年。

《宾退录》，赵与时著，齐治平校点，上海古籍出版社，1983年。

《博异志/集异记》，谷神子、薛用弱撰，中华书局，1980年。

《茶余客话》，阮葵生著，中华书局，1959年。

《禅宗全书》，蓝吉富主编，北京图书馆出版社，2004年。

《长清县志》，岳之岭、徐继曾、李佺编，雍正五年（1727）刻本。

《丛书集成初编》，商务印书馆，1935—1937年。

《大慈恩寺三藏法师传/释迦方志》，慧立、彦悰著，孙毓棠、谢方点校/道宣著，范祥雍点校，中华书局，2000年。

《大唐西域记校注》，玄奘、辩机原著，季羡林等校注，中华书局，1985年。

《大唐新语》，刘肃撰，许德楠、李鼎霞点校，中华书局，1984年。

《大正新修大藏经》，高楠顺次郎、渡边海旭监修，东京：大正一切经刊行会，1924—1934年。

《道光长清县志》，《中国方志丛书·华北地方·第三六五号》，台北：成文出版社有限公司，1976年。

《东坡文谈录》，陈秀明著，曹溶辑、陶樾增订：《学海类编》，涵芬楼，1920年，第57册。

《洞天清录》，赵希鹄，《北京图书馆古籍珍本丛刊》82《子部·丛刊类》，书目文献出

版社，1990年。

《读史方舆纪要》，顾祖禹撰，贺次君、施和金点校，中华书局，2005年。

《杜牧集系年校注》，吴在庆，中华书局，2008年。

《法显传校注》，法显撰，章巽校注，中华书局，2008年。

《法苑珠林校注》，释道世著，周叔迦、苏晋仁校注，中华书局，2003年。

《封氏闻见记校注》，封演撰，赵贞信校注，中华书局，2005年。

《陔余丛考》，赵翼撰，商务印书馆，1957年。

《甘肃藏敦煌文献》，甘肃藏敦煌文献编委会、甘肃人民出版社、甘肃省文物局编，甘肃人民出版社，1999年。

《高僧传》，释慧皎撰，汤用彤校注，中华书局，1992年。

《广齐音》，董芸著，宋家庚注，济南出版社，1998年。

《汉官六种》，孙星衍等辑，周天游点校，中华书局，1990年。

《汉书》，中华书局，1962年。

《后汉书》，中华书局，1965年。

《后山居士文集》，陈师道撰，上海古籍出版社，1984年。

《画继/画继补遗》，邓椿、庄肃撰，黄苗子点校，人民美术出版社，1963年。

《画论丛刊》，于安澜编，人民美术出版社，1989年。

《金石录校证》，赵明诚撰，金文明校证，中华书局，2019年。

《金文最》，张金吾编纂，中华书局，1990年。

《晋书》，中华书局，1974年。

《景德镇陶录》，蓝浦著，郑廷桂增补，清嘉庆二十年（1815）异经堂刻本。

《〈景德镇陶录〉详注》，傅振伦著，孙彦整理，书目文献出版社，1993年。

《旧唐书》，中华书局，1975年。

《旧五代史》，中华书局，1976年。

《览胜纪谈》，陆采，明嘉靖刻本，中国国家图书馆藏。

《礼记集解》，孙希旦撰，沈啸寰、王星贤点校，中华书局，1989年。

《梁书》，中华书局，1973年。

《聊斋志异》（会校会注会评本），蒲松龄著，张友鹤辑校，中华书局，1962年。

《灵岩志》，马大相编，王玉林、赵鹏点校，山东人民出版社，2019年。

《刘禹锡集》，刘禹锡，上海人民出版社，1975年。

《柳南随笔/续笔》，王应奎撰，王彬、严英俊点校，中华书局，1983年。

《六舟集》，释达受撰，桑椹整理，浙江古籍出版社，2015年。

《六祖坛经笺注》，丁福保著，能进点校，华东师范大学出版社，2013年。

《隆平集》，曾巩，明万历二十六年（1598）刻本，哈佛大学燕京图书馆藏。

《论语集释》，程树德撰，程俊英、蒋见元点校，中华书局，1990年。

《洛阳伽蓝记校注》，范祥雍校注，上海古籍出版社，1978年新1版。

《秘殿珠林石渠宝笈合编》，上海书店，1988年。

《明本天工开物》，宋应星，国家图书馆出版社，2019年。

《明成化说唱词话丛刊》，朱一玄校点，中州古籍出版社，1997年。

《明嘉靖刻本历代名画记》，张彦远撰，毕斐点校，中国美术学院出版社，2018年。

《明史》，中华书局，1974年。

《南海寄归内法传校注》，义净著，王邦维校注，中华书局，1995年。

《南亭四话》，李伯元，江苏古籍出版社，2000年。

《佩文斋书画谱》，王原祁等纂辑，孙霞整理，文物出版社，2013年。

《齐乘校释》（修订本），于钦撰，刘敦愿、宋百川、刘伯勤校释，中华书局，2018年。

《齐音》，王象春著，张昆河、张健之注，济南出版社，1993年。

《乾隆御制诗文全集》，爱新觉罗·弘历，中国人民大学出版社，2013年。

《前尘梦影录》，徐康撰、孙迎春校点，中国美术学院出版社，2000年。

《清史稿》，中华书局，1977年。

《全唐诗》，中华书局，1960年。

《全唐文》，董诰等编，中华书局，1983年。

《全宋诗》，北京大学古文献研究所编，北京大学出版社，1998年。

《日知录集释》（全校本），顾炎武著，黄汝成集释，栾保群、吕宗力校点，上海古籍出版社，2006年。

《入蜀记》，陆游，《笔记小说大观》，江苏广陵古籍刻印社，1983年，第9册，第4～22页。

《入唐求法巡礼行记校注》，释圆仁原著，小野胜年校注，白化文、李鼎霞、许德楠修订校注，周一良审阅，花山文艺出版社，1992年。

《三侠五义》，石玉昆述，中华书局，2013年。

《山东考古录》，顾炎武，清光绪八年（1882）山东书局版。

《山东省历代方志集成·济南卷》，山东省地方史志办公室整理，齐鲁书社，2016年。

《山堂考索》，章如愚，中华书局，1992年。

《邵雍集》，邵雍著，郭彧整理，中华书局，2010年。

《神会和尚禅话录》，杨曾文编校，中华书局，1996年。

《石刻史料新编》，台北：新文丰出版公司，1977—1986年。

《史记》（点校本二十四史修订本），中华书局，2013年。

《说郛》，陶宗仪，中国书店，1986年。

《说文解字》（附检字），许慎撰，中华书局，1963年。

《嵩洛访碑日记》（外五种），黄易著，毛小庆点校，浙江人民美术出版社，2018年。

《宋本东观余论》，黄伯思，中华书局，1988年。

《宋高僧传》，赞宁撰，范祥雍点校，中华书局，1987年。

《宋史》，中华书局，1977年。

《苏辙集》，陈宏天、高秀芳点校，中华书局，1990年。

《隋书》（点校本二十四史修订本），中华书局，2019年。

《隋唐嘉话/朝野佥载》，刘悚、张鷟撰，程毅中、赵守俨点校，中华书局，1979年。

《太平广记》，李昉等编，中华书局，1961年。

《泰山道里记》，聂鈫，《中国方志丛书·华北地方·第七十号》，台北：成文出版社有限公司，1968年。

《坛经校释》，慧能撰，郭朋校释，中华书局，1983年。

《陶庵梦忆/西湖梦寻》，张岱撰，马兴荣点校，中华书局，2007年。

《陶渊明集校笺》，陶潜著，龚斌校笺，上海古籍出版社，1996年。

《唐会要》，王溥，中华书局，1955年。

《唐英督陶文档》，张发颖编，学苑出版社，2012年。

《唐英全集》，张发颖主编，学苑出版社，2008年。

《图画见闻志》，郭若虚，人民美术出版社，1963年。

《王右丞集笺注》，王维撰，赵殿成笺注，上海古籍出版社，1984年。

《王越集》，赵长海校注，中州古籍出版社，2009年。

《魏书》（点校本二十四史修订本），中华书局，2017年。

《文渊阁四库全书》，上海古籍出版社，1987年。

《文苑英华》，李昉等编，中华书局，1966年。

《吴越所见书画录》，陆时化撰，徐德明校点，上海古籍出版社，2015年。

《五灯会元》，普济著，苏渊雷点校，中华书局，1984年。

《新版敦煌新本六祖坛经》，杨曾文校写，宗教文化出版社，2001年。

《新校正梦溪笔谈/梦溪笔谈补证稿》，胡道静，上海人民出版社，2011年。

《新唐书》，中华书局，1975年。

《续高僧传》，道宣撰，郭绍林点校，中华书局，2014年。

《续资治通鉴长编》，李焘撰，上海师范学院古籍整理研究室、华东师范大学古籍整理研究室点校，中华书局，1979—1993年。

《宣和画谱》，俞剑华标点注译，人民美术出版社，1964年。

《夷门广牍》，周履靖辑，商务印书馆涵芬楼，1940年。

《殷商贞卜文字考》，罗振玉，清宣统二年（1910）玉简斋印本。

《雍录》，程大昌撰，黄永年点校，中华书局，2002年。

《酉阳杂俎校笺》，段成式撰，许逸民校笺，中华书局，2015年。

《元和郡县图志》，李吉甫撰，贺次君点校，中华书局，1983年。

《元曲选校注》，王学奇主编，河北教育出版社，1994年。

《元史》，中华书局，1976年。

《乐府诗集》，郭茂倩，中华书局，1979年。

《中国古代美术丛书》，邓实辑，国际文化出版公司，1993年。

《中国历代美术典籍汇编》，于玉安编，天津古籍出版社，1997年。

《中国历代书画艺术论著丛编》，徐娟主编，中国大百科全书出版社，1997年。

《中国书画全书》，卢辅圣主编，上海书画出版社，1993—1998年。

《中华山水志丛刊》，国家图书馆分馆编，线装书局，2004年。

《周书》，中华书局，1971年。

《庄子集释》，郭庆藩撰，王孝鱼点校，中华书局，1961年。

《资治通鉴》，中华书局，1956年。

二、今人论著

1. 中文

阿洛伊斯·李格尔（Alois Riegl）：《对文物的现代崇拜：其特点与起源》（*The Modern Cult of Monuments: Its Character and Its Origin*），陈平译，钱文逸、毛秋月校订，中、英文分别见巫鸿、郭伟其主编：《遗址与图像》，中国民族摄影艺术出版社，2017年，第216~245、246~273页。

安作璋、王志民主编，朱亚非、石玲、陈冬生著：《齐鲁文化通史·7·明清卷》，中

华书局，2004年。

八木春生：《中国北魏时代的金刚力士像》，《宿白先生八秩华诞纪念文集》编辑委员会编：《宿白先生八秩华诞纪念文集》，文物出版社，2002年，第353~369页。

《巴米扬大佛即将重建》，《佛教文化》2003年第1期，第23~24页。

白化文：《汉化佛教法器服饰略说》，商务印书馆，1998年。

白谦慎：《吴大澂和他的拓工》，海豚出版社，2013年。

白云翔：《隋唐时期铁器与铁器工业的考古学论述》，《考古与文物》2017年第4期，第65~76页。

板仓圣哲：《夏永〈岳阳楼图〉之开展与受容》，《2015年〈石渠宝笈〉国际学术研讨会论文集》（打印本），北京，2015年9月，上册，第299~306页。

本社编：《中国古代版画丛刊二编》，上海古籍出版社，1994年。

卜寿珊（Susan Bush）：《心画——中国文人画五百年》，皮佳佳译，北京大学出版社，2017年。

卜正民（Timothy James Brook）：《为权力祈祷——佛教与晚明中国士绅社会的形成》，张华译，江苏人民出版社，2005年。

常盘大定：《中国佛教史迹》，廖伊庄译，中国画报出版社，2017年。

常兴照：《长清县灵岩寺般舟殿、鲁班洞隋唐至明清建筑遗址》，《中国考古学年鉴1996》，文物出版社，1998年，第162~163页。

曹淦源：《清白翠璨：龙珠阁下话龙缸》，《收藏界》2008年第1期，第77~82页。

陈葆真：《中国画中图像与文字互动的表现模式》，颜娟英主编：《中国史新论——美术考古分册》，台北：联经出版事业股份有限公司，2010年，第203~296页。

陈存瑞整理：《"徐冰现象"议纷纷，众口评说吕胜中》，《美术》1989年第1期，第20~24页。

陈高华：《元代画家史料》，上海人民美术出版社，1980年。

陈婧：《明清景德镇瓷业神灵信仰与地域社会》，复旦大学硕士论文，2010年。

陈连山：《从原始信仰看莫邪投炉的合理性》，《民间文学论坛》1987年第3期，第90~93页。

陈连山：《陶冶人祭传说再探》，北京大学中文系编：《缀玉二集》，北京大学出版社，1994年，第266~292页。

陈连山：《再论中韩两国陶瓷、冶炼行业人祭传说的比较》，文日焕、祁庆富主编：《民族遗产》，第3辑，学苑出版社，2010年，第95~103页。

陈宁:《督陶官唐英〈陶人心语〉五卷本的整理与研究》,中国轻工业出版社,2019年。

陈尚君:《新出高慈夫妇墓志与唐女书家房嶙妻高氏之家世》,西安碑林博物馆编:《碑林集刊》(十一),陕西人民美术出版社,2005年,第22~28页。

陈熙远:《人去楼坍水自流——试论坐落在文化史上的黄鹤楼》,李孝悌主编:《中国的城市生活》,新星出版社,2006年,第327~370页。

陈艳云:《〈四库全书〉所载岳飞墓庙资料研究》,南昌大学研究生学位论文,2014年。

陈寅恪:《金明馆丛稿二编》,生活·读书·新知三联书店,2001年。

陈垣:《释氏疑年录》,中华书局,1964年。

陈韵如:《"界画"在宋元时期的转折:以王振鹏的界画为例》,台湾大学《美术史研究集刊》第26期,2000年,第135~192页。

程博丽:《战国秦汉时期的"衣冠"信仰——以〈日书〉为中心的考察》,《鲁东大学学报(哲学社会科学版)》第33卷第1期(2016年1月),第71~75页。

舩田善之:《蒙元时代公文制度初探——以蒙文直译体的形成与石刻上的公文为中心》,齐木德道尔吉主编:《蒙古史研究》第7辑,内蒙古大学出版社,2003年,第125~137页。

崔峰:《佛像出土与北宋"窖藏"佛像行为》,《宗教学研究》2010年第3期,第79~87页。

崔峰:《敦煌藏经洞封闭与北宋"舍利"供奉思想》,《宗教学研究》2012年第3期,第114~121页。

邓菲:《欲作高唐梦,须凭妙枕欹——从一件定窑殿宇式人物瓷枕说起》,台北故宫博物院《文物月刊》总第338期,2011年5月,第88~95页。

丁福保编纂:《佛学大辞典》,文物出版社,1984年。

丁文江、赵丰田编:《梁启超年谱长编》,上海人民出版社,1983年。

丁以寿:《北宗禅与唐代茶文化简论》,法门寺博物馆编:《法门寺博物馆论丛》第5辑,三秦出版社,2012年,第126~132页。

董康编著,北婴补编:《曲海总目提要》(附补编),人民文学出版社,2014年。

杜斗城:《敦煌本〈历代法宝记〉与蜀地禅宗》,《敦煌学辑刊》1993年第1期,第53~63页。

杜斗城:《敦煌本〈历代法宝记〉的传衣说及其价值》,《社科纵横》1993年第5期,第14~18页。

杜斗城:《杜撰集》,兰州大学出版社,2013年。

杜继文、魏道儒：《中国禅宗通史》，江苏人民出版社，2008年。
敦煌文物研究所编：《中国石窟·敦煌莫高窟》，文物出版社、日本平凡社，1982年。
范迪安主编：《破碎与聚合：青州龙兴寺佛教造像》，河北美术出版社，2016年。
范学辉：《论北宋时期的山东佛教》，山东师范大学齐鲁文化研究中心：《齐鲁文化研究》总第2辑，齐鲁书社，2003年，第128～136页。
方豪：《中国天主教人物传》，宗教文化出版社，2007年。
肥田路美：《奉先寺洞大佛与白司马坂大佛》，《石窟寺研究》第1辑，文物出版社，2010年，第130～135页。
福开森（John Calvin Ferguson）：《历代著录画目》，人民美术出版社，1993年。
傅熹年：《傅熹年建筑史论文集》，文物出版社，1998年。
傅振伦、甄励：《唐英瓷务年谱长编》，《景德镇陶瓷》1982年第2期，第25～72页。
甘肃省文物考古研究所、甘肃省泾川县博物馆：《甘肃泾川佛教遗址2013年发掘简报》，《文物》2016年第4期，第54～78页。
高继习：《济南市县西巷发现地宫和精美佛教造像》，《中国文物报》2004年10月2日，第1版。
高继习：《济南市县西巷地宫及相关问题初步研究》，山东大学东方考古研究中心编：《东方考古》第3集，科学出版社，2006年，第379～440页。
高继习：《济南县西巷佛教地宫初论》，香港大学饶宗颐学术馆，2010年。
高继习：《宋代埋藏佛教残损石造像群原因考——论"明道寺模式"》，山东省文物考古研究所编：《海岱考古》第8辑，科学出版社，2015年，第488～513页。
高继习、刘斌、常祥：《济南"开元寺"重考》，《春秋》2006年第5期，第49～50页。
高晋等编撰、张维明选编：《南巡盛典名胜图录》，古吴轩出版社，1999年。
葛兆光：《增订本中国禅思想史——从六世纪到十世纪》，上海古籍出版社，2008年。
耿宝昌：《明清瓷器鉴定》，紫禁城出版社，1993年。
耿瑛：《鬼戏〈乌盆记〉，奇特小喜剧》，《戏剧文学》2014年第4期，第72～74页。
宫德杰：《明道寺遗址与佛教造像考略》，山东省文物考古研究所编：《海岱考古》第9辑，科学出版社，2016年，第480～494页。
龚隽、陈继东：《中国禅学研究入门》，复旦大学出版社，2009年。
故宫博物院：《蓬莱宿约——故宫藏黄易汉魏碑刻特集》，紫禁城出版社，2010年。
故宫博物院编：《哥瓷雅集——故宫博物院珍藏及出土哥窑瓷器荟萃》，故宫出版社，2017年。

故宫博物院编:《万紫千红——中国古代花木题材文物特展》,故宫出版社,2019年。

顾颉刚:《孟姜女故事研究集》,上海古籍出版社,1984年。

郭建:《乌盆记》,《文史天地》2014年第7期,第14~17页。

郭建邦:《唐代书法家李邕墓志跋》,《中原文物》1992年第1期,第49~50页。

郭沫若:《奴隶制时代》,人民出版社,1973年。

郭绍林:《大周万国颂德天枢考释》,《洛阳师范学院学报》2001年第6期,第72~73转76页。

郭玉海:《响拓、颖拓、全形拓与金石传拓之异同》,《故宫博物院院刊》2014年第1期,第145~153页。

韩猛:《唐代泰岳灵岩寺镇国道场与东山法门考》,亢崇仁主编:《中原禅茶》,河南人民出版社,2016年,第39~57页。

韩汝玢、柯俊主编:《中国科学技术史·矿冶卷》,科学出版社,2007年。

韩瑞丽:《唐英承旨所烧宫中供奉的观音像》,《收藏家》2002年第11期,第22~23页。

韩宜良、罗武干、刘剑、白云翔、王昌燧:《济南运署街汉代铁工场遗址的相关问题探讨》,《文物保护与考古科学》第24卷第4期(2012年11月),第25~32页。

韩自强:《安徽亳县咸平寺发现北齐石刻造像碑》,《文物》1980年第9期,第56~64页。

杭侃:《辟支塔考稿》,《徐苹芳先生纪念文集》编辑委员会:《徐苹芳先生纪念文集》,上海古籍出版社,2012年,第89~93页。

何成刚:《1922年中华教育改进社济南历史教育会议述评》,《历史教学》2006年第12期,第62~65页。

何明栋主编:《新编曹溪通志》,宗教文化出版社,2000年。

侯慧明、赵改萍:《论汉魏六朝时期佛教的地狱思想》,《宗教学研究》2008年第1期,第182~186页。

胡适:《中国章回小说考证》,实业印书馆,1942年。

胡适:《胡适禅宗研究文集》,贵州大学出版社,2013年。

胡孝忠:《北宋山东〈敕赐十方灵岩寺碑〉研究》,《北京理工大学学报》(社会科学版)第13卷第2期(2011年4月),第117~123页。

华觉明:《中国古代金属技术——铜和铁造就的文明》,大象出版社,1999年。

黄国康:《灵岩寺慧崇塔的修缮及其特点》,《古建园林技术》1996年第1期,第

49~51页。

黄国康、周福森:《灵岩寺辟支塔》,中国建筑学会建筑历史学术委员会主编:《建筑历史与理论》(第2辑),江苏人民出版社,1982年,第94~102页。

黄建东、黄飞英:《秦桧跪像历铸12次》,《文史天地》2010年第9期,第71~72页。

黄进兴:《圣贤与圣徒》,北京大学出版社,2005年。

黄明兰:《洛阳北魏世俗石刻线画集》,人民美术出版社,1987年。

黄秋园:《黄秋园画集》,人民美术出版社,2005年。

黄晓、贾珺:《吴彬〈十面灵璧图〉与米万钟非非石研究》,《装饰》2012年第8期,第62~67页。

济南市文管会、济南市博物馆、长清县灵岩寺文管所:《山东长清灵岩寺罗汉像的塑制年代及有关问题》,《文物》1984年第3期,第76~82页,图版伍、陆。

江绍原:《发须爪——关于它们的迷信》,中华书局,2007年。

江西省历史学会景德镇制瓷业历史调查组编:《景德镇制瓷业历史调查资料选编》,内部印行,1963年。

江西省轻工业厅陶瓷研究所编:《景德镇陶瓷史稿》,生活·读书·新知三联书店,1959年。

姜丰荣编注:《泰山历代石刻选注》,青岛海洋大学出版社,1993年。

蒋家华:《佛像的神圣性建构:从造像标准到祝圣仪轨的考察》,《宗教学研究》2015年第2期,第125~132页。

焦南峰:《宗庙道、游道、衣冠道——西汉帝陵道路再探》,《文物》2010年第1期,第73~77转96页。

金宏达、于青编:《张爱玲文集》,安徽文艺出版社,1992年。

金维诺:《敦煌壁画中的中国佛教故事》,《美术研究》1958年第1期,第70~77页。

金卫东主编:《晋唐两宋绘画·山水楼阁》(故宫博物院藏文物珍品大系),香港:商务印书馆,2004年。

晋佩章:《钧窑史话》,紫禁城出版社,1987年。

孔令伟:《海派博古图初探》,上海书画出版社编:《海派绘画研究文集》,上海书画出版社,2001年,第57~64页。

孔令伟:《"芙蓉醮鼎"——古器物与绘本"博古花卉"》,《中国美术》2016年第4期,第88~91页。

孔祥星、刘一曼:《中国古代铜镜》,文物出版社,1984年。

拉夫卡迪奥·赫恩（Lafcadio Hearn）、诺曼·欣斯代尔·彼特曼（Norman Hinsdale Pitman）：《西方人笔下的中国鬼神故事二种》，毕旭玲译，上海社会科学院出版社，2014年。

雷德侯（Lothar Ledderose）总主编：《中国佛教石经·山东卷》，中国美术学院出版社，2014～2017年。

雷润泽、于存海、何继英编著：《西夏佛塔》，文物出版社，1995年。

雷闻：《郊庙之外——隋唐国家祭祀与宗教》，生活·读书·新知三联书店，2009年。

黎淑仪：《从临摹写生到创派成家——高剑父画稿展》，《收藏家》2007年第9期，第3～6页。

李柏华：《佛教造佛中的力士像与天王像》，《文博》2000年第5期，第26～31页。

李晨希：《中岳庙镇库铁人的服饰特色》，《佳木斯教育学院学报》2013年第3期，第36～37页。

李道和：《干将莫邪传说的演变》，《民族艺术研究》2006年第2期，第29～38页。

李恭：《关于唐代夹纻大铁佛出土时间与地点的商榷》，《考古与文物》2003年第6期，第56～60页。

李建明：《拙劣的改编，成功的采录——谈〈判瓦盆叫屈之异〉对戏曲的改写》，《南通职业大学学报》第24卷第3期（2010年9月），第15～19页。

李建明：《英雄的悲剧与凡人的悲哀——〈俄狄浦斯王〉与〈玎玎珰珰盆儿鬼〉比较》，《扬州大学学报（人文社会科学版）》第14卷第6期（2010年11月），第73～78页。

李军：《可视的艺术史——从教堂到博物馆》，北京大学出版社，2016年。

李亮：《明代嘉靖朝龙缸考》，《装饰》2015年第5期，第84～86页。

李翎：《佛教造像量度与仪轨》（增订本），上海书店出版社，2019年。

李明滨：《阿翰林的学术成就——纪念苏联汉学的奠基人阿列克谢耶夫院士诞辰110周年》，《北京大学学报（哲学社会科学版）》1991年第6期，第118～121页。

李起元等修，王连儒等纂：《长清县志》，山东省政府印刷局制印，1935年。

李清泉：《济南地区石窟、摩崖造像调查与初步研究》，中山大学艺术史研究中心编：《艺术史研究》第2辑，中山大学出版社，2000年，第329～442页。

李清泉：《墓主像与唐宋墓葬风气之变——以五代十国时期的考古发现为中心》，石守谦、颜娟英主编：《艺术史中的汉晋与唐宋之变》，台北：石头出版股份有限公司，2014年，第311～342页。

李森：《山东青州龙兴寺窖藏造像性质考》，《广西社会科学》2005年第12期，第

147~149页。

李松：《天枢——我国古代一种纪念碑样式》，《美术》1985年第4期，第41~45页。

李松：《土木金石——传统人文环境中的中国雕塑》，陕西人民美术出版社，2005年。

李松、安吉拉·法尔科·霍沃（Angela Falco Howard）、杨泓、巫鸿：《中国古代雕塑》，中国外文出版社、美国耶鲁大学出版社，2006年。

李伟铭：《战争与现代中国画——高剑父的三件绘画作品及其相关问题》，《文艺研究》2015年第1期，第117~133页。

李卫华、刘东亚：《开封镇河铁犀》，《中原文物》2014年第2期，第127~128页。

李锡经：《河北曲阳县修德寺遗址发掘记》，《考古通讯》1955年第3期，第38~44页。

李现新：《散记长清》，中国言实出版社，2010年。

李一平：《景德镇明清御窑厂图像与首都博物馆藏"青花御窑厂图圆桌面"的年代》，《文物》2003年第11期，第90~95页。

李玉安、陈传艺：《中国藏书家辞典》，湖北教育出版社，1989年。

李裕群：《灵岩寺石刻造像考》，《文物》2005年第8期，第79~87页。

李裕群：《唐代开化寺唐代铁佛像》，庆贺徐光冀先生八十华诞论文集编委会编：《庆贺徐光冀先生八十华诞论文集》，科学出版社，2015年，第499~508页。

李正春：《论唐代景观组诗对宋代八景诗定型化的影响》，《苏州大学学报（哲学社会科学版）》2015年第6期，第167~172页。

梁恒唐：《武则天时代的天枢》，《晋阳学刊》1990年第3期，第54~55页。

廖芯雅：《长清灵岩寺塔北宋阿育王浮雕图像考释》，《故宫博物院院刊》2006年第5期，第52~85页。

廖华：《长清灵岩宋塑》，人民美术出版社，1959年。

林莉娜：《宫室楼阁之美——界画特展》，台北故宫博物院，2000年。

林莉娜：《文学名著与美术特展》，台北故宫博物院，2001年。

林玲爱：《敦煌石窟北魏时期金刚力士的"汉化"过程》，《中华文化论坛》2008年第4期，第5~12页。

林有能：《禅宗六祖慧能衣钵去向考释》，《船山学刊》2015年第3期，第97~108页。

铃木大拙：《禅学入门》，谢思炜译，生活·读书·新知三联书店，1988年。

临朐县博物馆：《山东临朐明道寺舍利塔地宫佛教造像清理简报》，《文物》2002年第

9 期，第 64～83 页。

临朐县文化广电新闻出版局：《临朐明道寺舍利塔地宫佛教石造像清理报告》，山东省文物考古研究所编：《海岱考古》第 9 辑，科学出版社，2016 年，第 281～334 页，图版 59～64。

临沂市博物馆：《山东临沂金雀山画像砖墓》，《文物》1995 年第 6 期，第 72～78 页。

《灵岩寺》编辑委员会：《灵岩寺》，文物出版社，1999 年。

刘长东：《宋代佛教政策论稿》，巴蜀书社，2005 年。

刘敦愿：《刘敦愿文集》，科学出版社，2012 年。

刘敦桢主编：《中国古代建筑史》（第二版），中国建筑工业出版社，1984 年。

刘海宇、刘东：《日僧圆仁所游历山东寺院考述》，山东博物馆编：《齐鲁文物》第 1 辑，科学出版社，2012 年，第 143～158 页。

刘慧：《泰山信仰与中国社会》，上海人民出版社，2011 年。

刘慧达：《北魏石窟与禅》，《考古学报》1978 年第 3 期，第 337～352 页。

刘进宝：《20 世纪敦煌藏经洞封闭时间及原因研究的回顾》，《敦煌研究》2000 年第 2 期，第 29～34 页。

刘卫英：《古代神魔小说中的宝瓶崇拜及其佛道渊源》，《东北师大学报（哲学社会科学版）》2008 年第 1 期，第 140～145 页。

刘新园：《景德镇珠山出土的明初与永乐官窑瓷器之研究》，《鸿禧文物》创刊号，台北鸿禧美术馆，1996 年，第 9～49 页。

刘新园：《明宣宗与宣德官窑》，《南方文物》2011 年第 1 期，第 84～112 页。

刘毅：《陶瓷业窑神再研究》，《文物》2010 年第 6 期，第 49～58 页。

刘永池：《湘阴发现两晋至隋代官窑》，《中国文物报》1999 年 5 月 9 日，第 1 版。

刘朝晖：《明清以来景德镇瓷业与社会》，上海书店出版社，2010 年。

泷本弘之：《论管玉峰作〈阿房宫图〉及考察姑苏版的时代背景》，韩雯译，冯骥才主编：《年画的价值——中国木版年画国际论坛文集》，天津大学出版社，2012 年，第 176～198 页。

陆扬：《文本性与物质性交错的中古中国专号导言》，荣新江主编：《唐研究》第 23 卷，北京大学出版社，2017 年，第 1～5 页。

陆易：《视觉的游戏——六舟〈百岁图〉释读》，浙江省博物馆编：《东方博物》第 41 辑，浙江大学出版社，2011 年，第 5～14 页。

罗伯特·贝文（Robert Bevan）：《记忆的毁灭——战争中的建筑》，魏欣译，生活·读

书·新知三联书店，2010年。

罗尔夫·托曼（Rolf Toman）、阿希姆·贝德诺兹（Achim Bednorz）编著：《神圣艺术》，林瑞堂、黎茂全、杜文田译，北京出版集团公司、北京美术摄影出版社，2016年。

罗福颐：《河北曲阳县出土石像清理工作简报》，《考古通讯》1955年第3期，第34~38页。

罗炤：《茶道、茶文化的祖庭——泰山灵岩寺》，"灵岩寺佛教文化与艺术高级学术研讨会"论文，长清，2002年9月。

罗哲文：《灵岩寺访古随笔》，《文物参考资料》1957年第5期，第71~75页。

罗振玉：《罗振玉校刊群书叙录》，江苏广陵古籍刻印社，1998年。

洛阳市文物园林局编：《古都洛阳》，朝华出版社，1999年。

吕成龙：《略谈景德镇明代御器厂遗址考古发掘的重要意义》，《紫禁城》2015年12月号，第18~32页。

吕品编著：《中岳汉三阙》，文物出版社，1990年。

马德：《敦煌古代工匠研究》，文物出版社，2018年。

马继业：《灵岩寺史略》，山东人民出版社，2014年。

马少童：《试议京剧中的"鬼发"——从刘世昌的扮相说开去》，《中国京剧》2007年第4期，第49页。

马世长：《莫高窟第323窟佛教感应故事画》，《敦煌研究》1982年第1期，第80~96页。

麦格拉斯（Alister E. McGrath）：《天堂简史——天堂概念与西方文化之探究》，高民贵、陈晓霞译，北京大学出版社，2006年。

梅维恒（Victor H.Mair）：《唐代变文：佛教对中国白话小说及戏曲产生的贡献之研究》，杨继东、陈引驰译，徐文堪校，中西书局，2011年。

孟彤：《"上栋下宇"原型构件考》，《华中建筑》2018年第3期，第118~120页。

孟原召：《唐至元代墓葬中出土的铁牛铁猪》，《中原文物》2007年第1期，第72~79页。

米·瓦·阿列克谢耶夫（Василий Михайлович Алексеев）：《1907年中国纪行》，阎国栋译，云南人民出版社，2001年。

米尔恰·伊利亚德（Mircea Eliade）：《神圣的存在——比较宗教的范型》，晏可佳、姚蓓琴译，广西师范大学出版社，2008年。

苗怀明：《〈三侠五义〉的成书过程》，《古典文学知识》1996年第3期，第76~79页。

苗怀明：《〈三侠五义〉成书新考》，《明清小说研究》1998年第3期，第209～244转256页。

缪钺：《杜牧传/杜牧年谱》，河北教育出版社，1999年。

木翎：《血染铁袈裟》，海峡文艺出版社，1990年。

南京工学院建筑系、曲阜文物管理委员会：《曲阜孔庙建筑》，中国建筑工业出版社，1987年。

聂崇正：《袁江与袁耀》，上海人民美术出版社，1982年。

聂崇正：《袁江/袁耀》，河北教育出版社，2003年。

潘耀昌编：《中国美术名作鉴赏辞典》，浙江文艺出版社，1999年。

朴均雨：《从〈戏为六绝句〉看杜甫的诗观》，《北京大学学报（哲学社会科学版）》，1998年第1期，第97～102页。

乔志强：《山西制铁史》，山西人民出版社，1978年。

秦明：《故宫藏黄易尺牍中的金石碑帖》，故宫博物院编：《故宫藏黄易尺牍研究·考释》，故宫出版社，2015年，第30～43页。

秦明：《吴湖帆旧藏〈黄小松功德顶访碑图卷〉考鉴》，《故宫学刊》总第17期，故宫出版社，2016年，第271～281页。

秦永洲主编：《济南通史·魏晋南北朝隋唐五代卷》，齐鲁书社，2008年。

秦仲文：《清代初期绘画的发展》，《文物参考资料》1958年第8期，第53～58页。

曲英杰：《孔庙史话》，社会科学文献出版社，2011年。

权奎山：《江西景德镇明清御器（窑）厂落选御用瓷器处理的考察》，《文物》2005年第5期，第54～62页。

冉万里、沈晓文、贾麦明：《陕西西安西白庙村南出土一批唐代善业泥》，《考古与文物》2019年第1期，29～36页。

任宗权：《道教全真秘旨解析》，宗教文化出版社，2016年。

容庚：《商周彝器通考》，上海人民出版社，2008年。

荣新江：《再论敦煌藏经洞的宝藏——三界寺与藏经洞》，郑炳林编：《敦煌佛教艺术文化国际学术研讨会论文集》，兰州大学出版社，2002年，14～29页。

桑椹：《青铜器全形拓技术发展的分期研究》，浙江省博物馆编：《东方博物》第12辑，浙江大学出版社，2004年，第32～39页。

山东大学考古学系：《山东长清县仙人台周代墓地》，《考古》1998年第9期，第11～25页，图版壹至伍。

山东聊城地区博物馆：《山东聊城北宋铁塔》，《考古》1987年第2期，第124~130页，图版壹至肆。

山东省博物馆：《山东省莱芜县西汉农具铁范》，《文物》1977年第7期，第68~73页。

山东省地方史志编纂委员会：《山东省志·文物志》，山东人民出版社，1996年。

山东省青州市博物馆：《青州龙兴寺佛教造像窖藏清理简报》，《文物》1998年第2期，第4~15页。

山东省文物事业管理局编：《山东省志·山东文物事业大事记（1840—1999）》，山东人民出版社，2000年。

山东省淄博市博物馆：《西汉齐王墓随葬器物坑》，《考古学报》1985年第2期，第223~266页，图版拾叁至贰拾。

山西省考古研究所编著，刘永生主编：《黄河蒲津渡遗址》，科学出版社，2013年。

陕西省博物馆、乾县文教局唐墓发掘组：《唐懿德太子墓发掘简报》，《文物》1972年第7期，第26~32页，图版叁至肆、捌至玖。

陕西省考古研究所：《秦都咸阳考古报告》，科学出版社，2004年。

陕西省考古研究院、法门寺博物馆、宝鸡市文物局、扶风县博物馆：《法门寺考古发掘报告》，文物出版社，2007年。

上海博物馆：《千年古港——上海青龙镇遗址考古精粹》，上海书画出版社，2017年。

沈雪曼：《辽与北宋舍利塔内藏经之研究》，台湾大学《美术史研究集刊》第12辑，2002年，第169~211页。

盛葳编译：《消逝的墨迹——走进徐冰的〈尘埃〉》，《当代美术家》2004年第2期，第22~23页。

释印顺：《中国禅宗史》，中华书局，2010年。

石炯、孔令伟：《拓本博古花卉——从吴昌硕〈鼎盛图〉谈起》，《新美术》2016年第1期，第37~47页。

史正浩：《元代王振鹏〈阿房宫图〉之再发现》，《南京艺术学院学报（美术与设计）》2016年第3期，第1~5页。

史正浩：《元代王振鹏〈阿房宫图〉的归属与时代》，中山大学艺术史研究中心编：《艺术史研究》第20辑，中山大学出版社，2018年，第337~364页。

首都博物馆：《首都博物馆——二十周年纪念馆藏精品撷英》，燕山出版社，2001年。

首都博物馆：《千古探秘——考古与发现》，中华书局，2009年。

斯坦利·威斯坦因（Stanley Weinstein）：《唐代佛教》，张煜译，上海古籍出版社，

2010 年。

苏思义、杨晓捷、刘笠青编：《少林寺石刻艺术》，文物出版社，1985 年。

苏永明：《风火仙师崇拜与明清景德镇行帮自治社会》，《地方文化研究》2015 年第 1 期，第 80~88 页。

苏州博物馆编著：《苏州博物馆藏虎丘云岩寺塔瑞光塔文物》，文物出版社，2006 年。

宿白：《白沙宋墓》，文物出版社，2002 年。

宿白：《汉文佛籍目录》，文物出版社，2009 年。

孙福喜主编：《西安文物精华·佛教造像》，世界图书出版公司，2010 年。

孙楷第：《沧州后集》，中华书局，2009 年。

孙新生：《试论青州龙兴寺窖藏佛像被毁的时间和原因》，《中国历史博物馆馆刊》1999 年第 1 期，第 83~86 页。

孙悦：《督陶官制度与清代陶瓷业发展》，朱诚如主编：《明清论丛》第 11 辑，故宫出版社，2011 年，第 427~438 页。

谭景玉、韩红梅：《宋元时期泰山灵岩寺佛教发展状况初探》，《山东农业大学学报（社会科学版）》2010 年第 1 期，第 100~105 页。

汤池主编：《中国陵墓雕塑全集》，陕西人民美术出版社，2009 年。

汤贵仁：《泰山封禅与祭祀》，齐鲁书社，2003 年。

汤用彤：《隋唐佛教史稿》，中华书局，1982 年。

滕固著，毕斐编：《墨戏》，商务印书馆，2017 年。

田卫卫：《〈秦妇吟〉敦煌写本研究综述》，《敦煌学辑刊》2014 年第 4 期，第 153~161 页。

田晓菲：《烽火与流星——萧梁王朝的文学与文化》，中华书局，2010 年。

仝晰纲、张熙惟、常大群、范学辉：《齐鲁文化通史·6·宋元卷》，中华书局，2004 年。

万青力：《并非衰落的百年——19 世纪中国绘画史》，广西师范大学出版社，2008 年。

汪庆正主编：《中国陶瓷全集·11·元》，上海人民美术出版社，2000 年。

王邦维：《佛影窟与〈佛影铭〉——从"佛影"引出的故事》，《文史知识》2016 年第 2 期，第 122~127 页。

王伯敏：《中国绘画通史》，生活·读书·新知三联书店，2008 年。

王长启、高曼：《唐代夹纻大铁佛》，《考古与文物》（增刊·汉唐考古），2002 年，第 37~38 页、封面。

王国维：《观堂集林》，中华书局，1959 年。

王进玉主编:《敦煌石窟全集·科学技术画卷》,香港:商务印书馆,2001年。

王磊:《淮扬镇水铁牛的视觉形式及其传播》,《故宫博物院院刊》2021年第10期,第121~131页。

王敏之:《沧州铁狮子》,《文物》1980年第4期,第89页。

王世襄:《锦灰堆——王世襄自选集》,生活·读书·新知三联书店,1999年。

王书庆、杨富学:《〈历代法宝记〉所见达摩祖衣传承考辨》,《敦煌学辑刊》2006年第3期,第158~164页。

王蔚波:《河南古代镇河铁犀牛考略》,《文博》2009年第3期,第23~26页。

王文章主编:《中国艺术研究院藏清升平署戏装扮像谱》,学苑出版社,2005年。

王屹峰:《古砖花供——六舟与19世纪的学术和艺术》,浙江人民美术出版社,2017年。

王元林:《京杭大运河镇水神兽类民俗信仰及其遗迹调查》,《中国文物科学研究》2012年第1期,第28~34页。

王振铎:《汉代冶铁鼓风机的复原》,《文物》1959年第5期,第43~44页。

魏文斌、吴荭:《泾川大云寺遗址新出北朝造像碑初步研究》,《故宫博物院院刊》2016年第5期,第74~91页。

温廷宽:《几种有关金属工艺的传统技术(续)》,《文物参考资料》1958年第5期,第41~45页。

温玉成:《少林访古》,百花文艺出版社,1999年。

温玉成:《中国佛教与考古》,宗教文化出版社,2009年。

文化部文物局:《中国名胜词典》,上海辞书出版社,1986年。

文正义:《敦煌藏经洞封闭原因新探》,戒幢佛学研究所:《戒幢佛学》第2卷,岳麓书社,2002年,第241~246页。

巫鸿(Wu Hung):《礼仪中的美术——巫鸿中国古代美术史文编》,郑岩、王睿编,郑岩等译,生活·读书·新知三联书店,2005年。

巫鸿(Wu Hung):《中国古代艺术与建筑中的"纪念碑性"》,李清泉、郑岩等译,上海人民出版社,2009年。

巫鸿(Wu Hung):《重屏——中国绘画中的媒材与再现》,文丹译,黄小峰校,上海人民出版社,2009年。

巫鸿(Wu Hung):《废墟的故事——中国美术和视觉文化中的"在场"与"缺席"》,肖铁译,巫鸿校,上海人民出版社,2012年。

吴承学：《"九能"综释》，《文学遗产》2016年第3期，第116~131页。

吴坤仪：《明永乐大钟铸造工艺研究》，北京钢铁学院编：《中国冶金史论文集（一）》，内部印行，1986年，第180~184页。

吴坤仪、李京华、王敏之：《沧州铁狮的铸造工艺》，《文物》1984年第6期，第81~85页。

吴庆洲：《中国景观集称文化》，《华中建筑》1994年第2期，第23~25页。

吴雪杉：《雷峰夕照："遗迹"的观看与再现》，《故宫博物院院刊》2019年第1期，第59~76页。

希罗多德（Herodotus）：《希罗多德历史（希腊波斯战争史）》，王以铸译，商务印书馆，1959年。

夏名采：《青州龙兴寺佛教造像窖藏》，生活·读书·新知三联书店，2004年。

夏忠润：《济宁铁塔发现一批文物》，《文物》1987年第2期，第94~96转91页。

肖贵田：《天下第一剑——兖州镇水剑纵横谈》，山东大学出版社，2002年。

萧默：《敦煌建筑研究》，文物出版社，1989年。

谢柏轲（Jerome Silbergeld）：《一去百斜——复制、变化，及中国界画研究中的若干基本问题》，上海博物馆编：《千年丹青——细读中日藏唐宋元绘画珍品》，北京大学出版社，2010年，第140~145页。

谢明良：《陶瓷修补术的文化史》（修订版），台湾大学出版中心，2020年。

谢燕：《慧崇塔建造年代研究》，王贵祥主编：《中国建筑史论汇刊》，第17辑，中国建筑工业出版社，2019年，第105~137页。

谢治秀主编：《山东重大考古新发现（1990~2003）》，山东文化音像出版社，2003年。

徐冰：《我的真文字》，中信出版集团，2015年。

徐苹芳：《唐宋墓葬中的"明器神煞"与"墓仪"制度——读〈大汉原陵秘葬经〉札记》，《考古》1963年第2期，第87~106页。

许宏：《略论我国史前时期瓮棺葬》，《考古》1989年第4期，第331~339页。

薛欣欣：《竺僧朗灵岩寺行迹考》，《学理论》2009年第29期，第249页。

薛永年：《晚清金石拓片与书画结合的博古画》，广东人文艺术研究会编：《粤海艺丛》第二辑，粤海风杂志社，2011年3月，第285~298页。

阎崇年：《御窑千年》，生活·读书·新知三联书店，2017年。

阎夫立编选：《钧瓷的传说》，海燕出版社，1999年。

颜娟英：《佛教造像缘起与瑞像的发展》，康豹、刘淑芬主编：《信仰、实践与文化调

适》，2013 年，第 271 ~ 307 页。

颜娟英：《从凉州瑞像思考敦煌莫高窟 323 窟、332 窟》，复旦大学文史研究院：《图像与仪式》，中华书局，2017 年，第 103 ~ 128 页。

颜廷亮、赵以武辑：《秦妇吟研究汇录》，上海古籍出版社，1990 年。

严耕望：《唐代交通图考》，上海古籍出版社，2007 年。

杨波：《看佛牙考》，湛如编：《文学与宗教——孙昌武教授七十华诞纪念文集》，宗教文化出版社，2007 年，第 259 ~ 276 页。

杨臣彬主编：《扬州绘画》（故宫博物院藏文物珍品全集），上海科技出版社、香港：商务印书馆，2010 年。

杨富学、王书庆：《敦煌文献所见武则天与达摩信衣之关系》，王双环、郭绍林主编：《武则天与神都洛阳》，中国文史出版社，2008 年，第 263 ~ 271 页。

杨曾文：《唐五代禅宗史》，中国社会科学出版社，1999 年。

姚娟娟：《山东长清灵岩寺研究》，山东大学硕士学位论文，2012 年。

姚立江：《蛟龙神话与镇水习俗》，《中国典籍与文化》1998 年第 4 期，第 102 ~ 104 转 111 页。

叶涛：《泰山香社研究》，上海古籍出版社，2009 年。

于薇：《圣物制造与中古中国佛教舍利供养》，文物出版社，2018 年。

宇文所安（Stephen Owen）：《追忆——中国古典文学中的往事再现》，郑学勤译，生活·读书·新知三联书店，2004 年。

《袁江袁耀画集》，天津人民美术出版社，1996 年。

曾磊：《蛟龙畏铁考原》，《中国史研究》2019 年第 4 期，第 188 ~ 195 页。

曾民：《荒唐！巴米扬大佛乐山"复活"》，钱绍武、范伟民主编：《中国雕塑年鉴（2003）》，香港：长城文化出版公司，2004 年，第 76 ~ 78 页。

张翀：《铜观之道（间）》，尹吉男主编：《观看之道——王逊美术史论坛暨第一届中央美术学院博士后论坛文集》，上海书画出版社，2018 年，第 131 ~ 149 页。

张海鹏：《文革初期曲阜"三孔"遭遇空前劫难始末》，《档案天地》2012 年第 9 期，第 34 ~ 36 页。

张鹤云：《长清灵岩寺古代塑像考》，《文物》1959 年第 12 期，第 1 ~ 17 页。

张箭：《三武一宗抑佛综合研究》，世界图书出版公司，2015 年。

张剑葳：《中国古代金属建筑研究》，东南大学出版社，2015 年。

张乃翥：《龙门石窟大卢舍那像龛考察报告》，《敦煌研究》1999 年第 2 期，第 122 ~

128 页。

张书彬：《正法与正统——五台山佛教圣地的建构及在东亚的视觉呈现》，中国美术学院博士论文，2017 年。

张铁军、何文竞：《苏州虎丘路新村土墩考古发掘工作情况报告》，苏州市考古研究所：《2017 年苏州考古工作年报》，内部印行，2017 年，第 26～33 页。

张熙惟主编：《济南通史·宋金元卷》，齐鲁书社，2008 年。

张学松：《〈秦妇吟〉研究述略》，《天中学刊》2000 年第 1 期，第 62～65 页。

张烨：《洋风姑苏版研究》，文物出版社，2012 年。

张周瑜：《山东章丘东平陵故城冶铁遗址冶金考古研究》，北京大学硕士学位论文，2014 年。

张子开：《敦煌写本〈历代法宝记〉研究述评》，《中国史研究动态》2000 年第 2 期，第 11～19 页。

张自然：《钧瓷窑变传说的文化阐释》，《许昌学院学报》2011 年第 1 期，第 26～30 页。

赵娟：《图像的景观：鲍希曼的建筑写作与魏玛共和国的"黄金二十年代"》，《美术研究》2019 年第 6 期，第 99～103 页。

赵世瑜：《在空间中理解时间——从区域社会史到历史人类学》，北京大学出版社，2017 年。

赵阳：《六舟全形拓研究》，中央美术学院硕士论文，2017 年。

浙江省博物馆编：《六舟——一位金石僧的艺术世界》，西泠印社出版社，2014 年。

浙江省博物馆编：《钱江流韵》，中国文化艺术出版社，2007 年。

中国古代书画鉴定组编：《中国绘画全集·26·清 8》，文物出版社、浙江人民美术出版社，2001 年。

中国国家博物馆、河南博物院编著：《大象中原——河南历史文化》，北京时代华文书局，2016 年。

中国社会科学院考古研究所：《青龙寺与西明寺》，文物出版社，2015 年。

中国社会科学院考古研究所、定陵博物馆、北京市文物工作队：《定陵》，文物出版社，1990 年。

中国社会科学院考古研究所、西安市文物保护考古所阿房宫考古工作队：《阿房宫前殿遗址的考古勘探与发掘》，《考古学报》2005 年第 2 期，第 207～237 页。

中国社会科学院考古研究所、西安市文物保护考古所阿房宫考古队：《西安市上林苑

遗址一号、二号建筑发掘简报》,《考古》2006 年第 2 期, 第 26 ~ 34 页。

中国社会科学院考古研究所、西安市文物保护考古所阿房宫考古队:《西安市上林苑遗址三号建筑及五号建筑排水管道遗迹的发掘》,《考古》2007 年第 3 期, 第 3 ~ 14 页。

中国社会科学院考古研究所、西安市文物保护考古所阿房宫考古队:《上林苑四号建筑遗址的勘探和发掘》,《考古学报》2007 年第 3 期, 第 359 ~ 377 页。

中国社会科学院考古研究所、西安市文物保护考古所阿房宫考古队:《西安市上林苑遗址六号建筑的勘探和试掘》,《考古》2007 年第 11 期, 第 94 ~ 96 页。

中台世界博物馆、中台禅寺:《宝相庄严——馆藏历代石刻造像》, 南投: 文心文化事业股份有限公司, 2016 年。

仲威:《六舟和尚与雁足灯》,《中国书法》2015 年第 3 期, 第 150 ~ 155 页。

周思中、熊贵奇:《窑神新造: 唐英在景德镇的御窑新政与风火仙崇拜》,《创意与设计》2012 年第 3 期, 第 65 ~ 66 页。

周天游主编:《懿德太子墓壁画》, 文物出版社, 2002 年。

周心慧主编:《新编中国版画史图录》, 学苑出版社, 2000 年。

周心慧编著:《民俗中的诸神——道教题材年画萃选》, 北京联合出版公司, 2018 年。

周郢:《〈览胜纪谈〉中的宋江轶事》,《现代语文(学术综合版)》2011 年第 9 期, 第 21 ~ 22 页。

周郢:《泰山历代名画述略》,《泰山学院学报》第 37 卷第 2 期 (2015 年 3 月), 第 31 ~ 38 页。

周郢:《泰山"佛教山"的形成与变迁》,《地域文化研究》2019 年第 2 期, 第 80 ~ 89 页。

周裕锴:《文字禅与宋代诗学》, 高等教育出版社, 1998 年。

郑午昌:《中国画学全史》, 上海书画出版社, 1985 年。

郑岩:《山东长清灵岩寺"铁袈裟"考》, 山东大学东方考古研究中心编:《东方考古》第 2 集, 科学出版社, 2006 年, 第 206 ~ 214 页。

郑岩:《从考古学到美术史——郑岩自选集》, 上海人民出版社, 2012 年。

郑岩:《逝者的面具——汉唐墓葬艺术研究》, 北京大学出版社, 2013 年。

郑岩:《魏晋南北朝壁画墓研究》(增订版), 文物出版社, 2016 年。

郑岩、刘善沂编著:《山东佛教史迹——神通寺、龙虎塔与小龙虎塔》, 台北: 法鼓文化事业股份有限公司, 2007 年。

郑岩、汪悦进(Eugene Y. Wang):《庵上坊——口述、文字和图像》(修订版), 生活・读

书·新知三联书店，2017年。

朱己祥：《赞皇治平寺唐开元二十八年造像塔述论》，陕西师范大学历史文化学院、陕西历史博物馆编：《丝绸之路研究集刊》第3辑，商务印书馆，2019年，第271～286页。

2. 日文

太田記念美術館：「錦絵と中国版絵画展」、太田記念美術館、2000年。

小杉一雄：「肉身像及遺灰像の研究」、『東方学報』24巻3號（1937年）、93～124頁。

小林太市郎：「高僧崇拝と肖像の芸術——隋唐高僧像序論」、『仏教芸術』1954年23号、3～36頁。

大英博物館：『西域美術1：大英博物館スタイン·コレクション·敦煌絵画Ⅰ』、東京：講談社、1982年。

常盤大定：『中国仏教史跡踏査記』、東京：竜吟社、1942年。

常盤大定、関野貞：『中国文化史跡』、京都：法蔵館、1939年。

中村淳：「クビライ時代初期における華北仏教界——曹洞宗教団とチベット仏僧パクパとの関係を中心にして」、『駒沢史学』、1999年54期、79～97頁。

奈良国立博物館：「聖地寧波（ニンポー）日本仏教1300年の源流——すべてはここからやって来た」、奈良：株式会社大伸社、2009年。

文部省：「文部省第1回美術展覧会受賞品集（美術画報臨時増刊）」、下巻（美術画報22巻の7）、1907年12月10日。

3. 西文

Abe, Stanley K., "From Stone to Sculpture: The Alchemy of the Modern," *Treasures Rediscovered: Chinese Stone Sculpture from the Sackler Collections at Columbia University,* Miriam and Ira D.Wallach Art Gallery, Columbia University, 2008, pp.7-16.

Adamek, Wendi L., *The Mystique of Transmission: On an Early Chan History and Its Contexts,* New York: Columbia University Press, 2007.

Bai, Qianshen, "The Intellectual Legacy of Huang Yi and His Friends: Reflections on Some Issues Raised by *Recarving China's Past,*" Cary Y. Liu et al., *Rethinking Recarving: Ideals, Practices, and Problems of the "Wu Family Shrines" and Han China,* London and New Haven: Yale University Press, 2008, pp.286-337.

Bai, Qianshen, "Composite Rubbings in Nineteenth-Century China: The Case of Wu

Dacheng (1835-1902) and His Friends," Wu Hung ed., *Reinventing the Past: Archaism and Antiquarianism in Chinese Art and Visual Culture,* Chicago: Paragon Books, 2010, pp.291-319.

Barrett, J. May Lee ed., *Providing for the Afterlife: "Brilliant Artifacts" from Shandong,* New York: China Institute Gallery, 2005.

Berliner, Nancy, "The 'Eight Brokens': Chinese *Trompe-l'oeil* Painting," *Orientations,* vol.23, no.2, February 1992, pp.61-70.

Berliner, Nancy, *The 8 Brokens: Chinese Bapo Painting,* Boston: Museum of Fine Arts, Boston, 2018.

Boerschmann, Ernst, *Die Baukunst und religiöse Kultur der Chinesen. Einzeldarstellungen auf Grund eigener Aufnahmen während dreijähriger Reisen in China, Band III: Pagoden: Pao Tá,* Erster Teil, Berlin und Leipzig: Walter de Gruyter & Co., 1931.

Brinker, Helmut, *Secrets of the Sacred: Empowering Buddhist Images in Clear, in Code, and in Cache,* Lawrence: Spencer Museum of Art at the University of Kansas; Seattle: University of Washington Press, 2011.

Chavannes, Édouard, *Le T'ai Chan: Essai de monographie d'un culte chinois, Appendice: Le dieu du sol dans la Chine antique,* Paris: Ernest Leroux, Éditeur, 1910.

Chavannes, Édouard, *Mission archéologique dans la Chine septentrionale,* Paris, Ernest Leroux, Éditeur, 1913.

Chung, Anita, *Drawing Boundaries: Architectural Images in Qing China,* Honolulu: University of Hawai'i Press, 2004.

Daniel, Glyn., *The Origins and Growth of Archaeology,* Harmondsworth, Eng.: Penguin Books, 1967.

Desroches, Jean-Paul, Ghesquière, Jérôme, Rodriguez, Philippe, Collectif, *Missions archéologiques françaises en Chine: Photographies et itinéraires 1907-1923,* Paris: Les Indes savantes, 2004, 58, Établissement public du musée des Arts asiatiques-Guimet.

Flacks, Marcus, et al., *Grags and Ravines Make a Marvellous View: A Study of Wu Bin's Unique 17th-Century Scroll Painting "Ten Views of a Lingbi Rock",* London: Sylph Editions, 2017.

Freedberg, David, *The Power of Images: Studies in the History and Theory of Response,* Chicago: The University of Chicago Press, 1989.

Fu, Marilyn and Fu, Shen, *Studies in Connoisseurship: Chinese Painting from the Arthur M.*

Sackler Collection in New York and Princeton, Princeton: Princeton University Press, 1987.

Gombrich, E. H., *Shadows: The Depiction of Cast Shadows in Western Art,* New Haven and London: Yale University Press, 2014.

Hersey, George L., *Falling in Love with Statues: Artificial Humans from Pygmalion to the Present,* Chicago and London: University of Chicago, 2009.

Ho, Puay-peng, "The Four Exquisites under Heaven: How Monastic Architecture are Appreciated in the Tang," An International Symposium on Ancient Chinese Architectural History, University of Melbourne, Oct. 27-28, 2012.

Jastrow, Joseph, *Fact and Fable in Psychology,* London: Macmillan and Co., Ltd., 1900.

Kieschnick, John, *The Impact of Buddhism on Chinese Material Culture,* Princeton and Oxford: Princeton University Press, 2003.

Lin, Wei-Cheng, "Broken Bodies: The Death of Buddhist Icons and Their Changing Ontology in Tenth- through Twelfth-Century China," Wu Hung and Paul Copp eds., *Refiguring East Asian Religion Art: Buddhist Devotion and Funerary Practice,* Chicago: Art Media Resources, Inc. and the Center for the Art of East Asia, University of Chicago, 2019, pp.80-105.

Lowenthal, David, *The Past is a Foreign Country,* New York: Cambridge University Press, 1985.

Matteini, Michele, "On the 'True Body' of Huineng: The Matter of the Miracle," *RES,* nos. 55/56 (Spring-Autumn, 2009): pp.42-60.

Melchers, Bernd, *China: Der Tempelbau, Die Lochan von Ling-yän-sï, Ein Hauptwerk buddhistischer Plastik,* Folkwang, Hagen, 1921.

Sotheby's, *Fine Chinese Paintings,* New York, December 6, 1989.

Starr, Kenneth, *Black Tigers: A Grammar of Chinese Rubbings,* Seattle and London: University of Washington Press, 2008.

Strong, Arthur, "Forgotten Fragments of Ancient Wall-Paintings in Rome. II.— The House in the Via de'Cerchi," *Papers of the British School at Rome,* vol. 8, no. 4 (1916), pp. 91-103.

Sturman, Peter C. and Tai, Susan eds., *The Artful Recluse: Painting, Poetry, and Politics in Seventeenth-century China,* Munich, London, New York: Prestel Verlag, 2012.

Suzuki, Daisetz Teitaro, *An Introduction to Zen Buddhism,* Kyoto: Eastern Buddhist Society, 1934.

The Holy Bible (King James Version), San Diego: Canterbury Classics, 2013.

Tsiang, Katherine R. et. al, *Echoes of the Past: The Buddhist Cave Temples of Xiangtangshan,* Chicago and Washington D. C.: Smart Museum of Art, The University of Chicago, Arthur M. Sackler Gallery, Smithsonian Institution, 2010.

Wang, Eugene Y., "Tope and Topos: the Leifeng Pagoda and the Discourse of the Demonic," Judith Zeitlin and Lydia Liu eds., *Writing and Materiality in China,* Cambridge, Mass.: Harvard University Press, 2003, pp.488-552.

Wang, Eugene Y., "The Rhetoric of Book Illustration," Patrick Hanan, ed., *Treasures of the Yenching: The Seventy-Fifth Anniversary Exhibit Catalogue of the Harvard-Yenching Library,* Cambridge, Mass.: Harvard-Yenching Library; Hong Kong: The Chinese University Press, 2003, pp.181-217.

Watts, Alan W., *The Way of Zen,* New York: A Division of Random House, 1957.

Wu, Hung, "On Rubbings – Their Materiality and Historicity," Judith T. Zeitlin and Lydia H. Liu eds., *Writing and Materiality in China,* Cambridge, Mass.: Harvard University East Asian Publication, 2003, pp. 29-72.

Wu, Hung, *The Double Screen: Medium and Representation in Chinese Painting,* Chicago: University of Chicago Press, 1996.

Wu, Hung, *A Story of Ruins: Presence and Absence in Chinese Art and Visual Culture,* Princeton: Princeton University Press, 2012.

Zeitlin, Judith T., "The Petrified Heart: Obsession in Chinese Literature, Art, and Medicine," *Late Imperial China,* vol.12, no.1, June 1991, pp.1-26.

Zeitlin, Judith T., "The Secret Life of Rocks: Objects and Collectors in the Ming and Qing Imagination," *Orientations,* vol.30, no.5, May 1999, pp.40-47.

Zeitlin, Judith T., "The Ghosts of Things," Vincent Durand-Dastès & Marie Laureillard ed.,*Fantômes dans l'Extrême-Orient d'hier et d'aujourd'hui /Aesthetics of Phantasmagoria: Ghosts in the Far East in the Past and Present,* Paris: Presses de I'Inalco, 2017, pp.205-221.